電景紙
最強情境作畫術

池上幸輝 著

瑞昇文化

CONTENTS

為了讓內容變得簡單易懂，在目錄的一部分項目中，作者池上幸輝先生會根據該頁的手寫標題來刻意使用不同的標示方式。

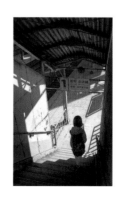

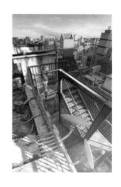

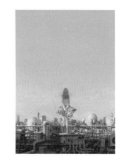

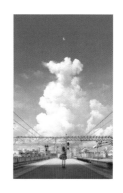

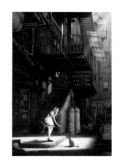

BASIC

使用漂亮的線條來畫出好看的草圖或線稿。

試著畫線吧!

1 使用線條來畫出骨架

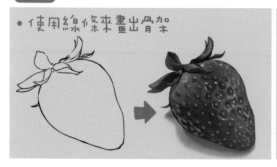

● 使用線條來畫出骨架

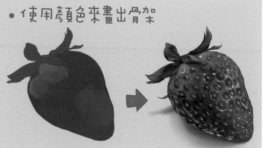

● 使用顏色來畫出骨架

開始作畫時,可以透過線條或顏色來畫出骨架。而且,如果完成圖的畫面很明確的話,無論採用何種畫法,最後都能達到相同結果,所以我認為一開始可以選擇喜愛的畫法。

不過,如果不熟悉顏料,或是不擅長選擇顏色的話,我建議使用線條來作畫。透過像是在小學內學寫字時的感覺,試著一邊觀察主題,一邊用線條來畫看看吧。在主題方面,我覺得盡量選擇身邊常見的物品比較好,也可以臨摹喜歡的作品。

2 慢慢地逐步讓線條變得漂亮

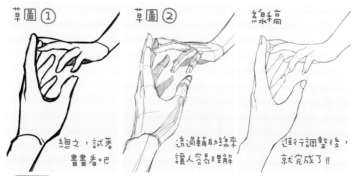

草圖① 總之,試著畫畫看吧。

草圖② 透過輔助線來讓人容易理解。

線稿 進行調整後,就完成了!!

使用線條來畫骨架時,我認為有些人會無法想像出正確線條的模樣,重畫好幾次,使線條變粗。不過,請大家放心。由於要突然畫出既漂亮又正確的線條是很困難的,所以請大家花費時間,逐步地以漂亮的線條為目標吧。在初學時,即使把好幾張草圖重疊在一起,並加上輔助線,也沒關係。

3 透過好畫的畫法來畫骨架

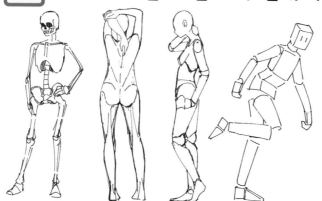

骨架的畫法有很多種,尤其是在畫角色時,每個人都畫法都不同,且有很大差異。像是讓人更加容易注意到骨骼的畫法、讓人容易理解肌肉與各部位的畫法等。根據不同畫法,作用也會改變。不過,每個人想畫的主題都不同,在初學時,可以先著重於想畫的主題,試著嘗試各種畫法。

4 把草圖畫成線稿

★草圖

·線條很短　·線條很多　·手震

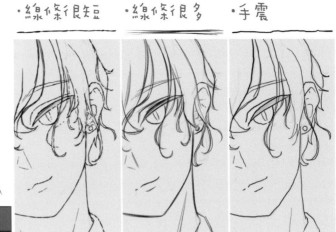

實際繪製線稿。這次會在角色的半身像中畫出線條。

當每根線條都很短時，線條之間的相連處就會顯得突兀，線條整體會變得容易顯得不流暢。另外，當線條數量過多時，就會容易顯得雜亂。我認為初學時，盡量畫出1根很長的線條會比較好。當手震情況很嚴重時，可以使用繪圖軟體的防手震功能，或是試著提升畫線的速度吧。

★線稿

一邊留意以上事項，一邊畫線稿。由於衣服等處會有微妙的凹凸起伏，所以在畫這類物品時，有時候稍微出現手震情況的線條會比較能夠呈現出質感。基本上，要盡量畫出流暢的線條。由於頭髮與眼睛周圍等處特別顯眼，所以若無特別理由的話，請多留意帶有流動感的漂亮線條吧。另外，在頭髮等物重疊而不易畫線的部分，只要將圖層分開來畫，就能既有效率又仔細地完成線稿。

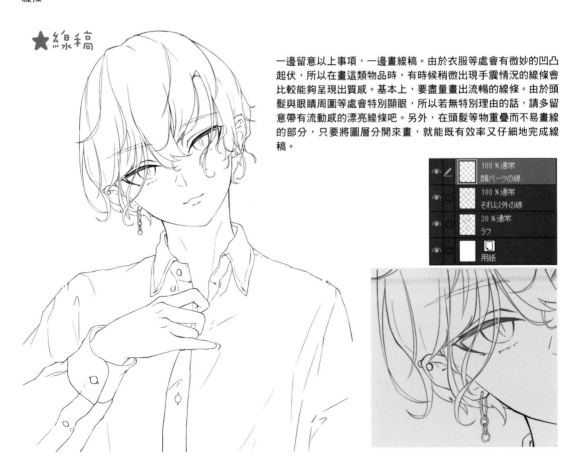

7

5 線稿的基準

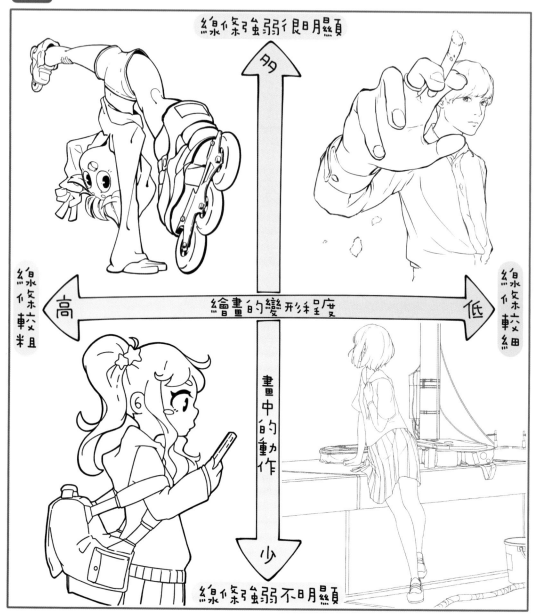

光是線稿,就可以分成很多種風格,我認為今後大概也會持續不斷發展。因此,當自己還不清楚哪種線條適合自己時,希望大家始終能將其當成一種基準來看待。

透過「繪畫的變形程度」與「畫中的動作」這2個軸來思考應該用什麼樣的線條來繪製什麼樣的畫作。大概是因為現實世界中的物體沒有輪廓線吧,所以在一般傾向中,繪畫的變形程度愈高,線條就會愈粗,畫作風格愈

寫實的話,線條就會愈細。另外,當畫中帶有動作時,或是把畫作當成相片來思考,而且畫中物體很靠近相機位置時,在這類作品中,線條會出現強弱較明顯的傾向。當然,在寫實風格的畫作中,即使把線稿畫得較粗,並使用強弱較明顯的線條來繪製靜態的主題圖案,也能畫出很棒的作品,不過,首先試著依照這些傾向來作畫,也許是不錯的方法。

6 也可以先畫塗黑部分

只有線條

即使在線稿階段進行塗黑步驟也沒關係。另外，想要繪製以線條為主角的畫作時，要將線條畫得稍微粗一點。上色時，建議採用不會過於寫實的畫法。線條較粗的線稿容易與寫實的上色法產生衝突，作畫難度很高。

只塗上單色的狀態

7 也要多加留意，避免畫出太多線條

線條較少

只要努力畫出線稿後，就會比較容易順著線條來上色，著色等步驟也會變得較有效率。不過，若讓線條增加得過多的話，反而會不方便上色，著色後，線條有時會顯得很突兀。作畫時，請找出恰到好處的線條量吧。

線條較多

沒有線條

Tips 使用向量圖層來自由調整線條

≡ ツールプロパティ[線幅修正]

線幅修正

● 指定幅で太らせる　1.0 ◇

● 指定幅で細らせる

● 指定倍に拡大

● 指定倍に縮小

● 一定の太さにする

□ 線全体に処理

＋ ブラシサイズ　14.2 ◇ ⊘

可以之後再調整線條

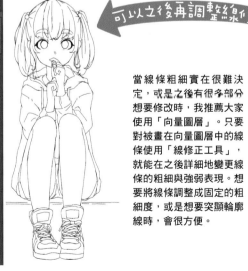

當線條粗細實在很難決定，或是之後有很多部分想要修改時，我推薦大家使用「向量圖層」。只要對被畫在向量圖層中的線條使用「線修正工具」，就能在之後詳細地變更線條的粗細與強弱表現。想要將線條調整成固定的粗細度，或是想要突顯輪廓線時，會很方便。

找出喜愛的上色方式，讓著色變得更加愉快！

002 試著著色吧！

1 關於圖層

線條

明暗

顏色

投影

雖然上色方式有很多種，但在電腦繪圖中，大多會在各步驟中把圖層分開來。乍看之下，像是畫在一張紙上的畫作，有時也會使用很多圖層。雖然怎麼塗色都沒關係，但在熟練前，我建議大家採用「線稿在上層，色彩在下層」的圖層組成方式。由於在圖層中，物體位於愈上方，就會愈優先顯示，所以藉由將線稿設置在上層，就能一邊觀察線條，一邊上色。

2 顏色的分類方式

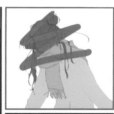

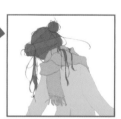

在著色時，偶爾也會覺得皮膚、頭髮、服裝等相鄰部件會很難著色。在那種情況下，為了提升作畫效率，我會將各部件的圖層分開來。將圖層分開後，在各圖層上製作新的圖層，接著只要「在下方的圖層中使用剪裁功能（clipping）」，塗色時就不會超出下方圖層的作畫範圍，所以非常方便。

無論是詳細區分圖層的畫法，還是使用單1圖層來著色的畫法，都有各自的優點，所以我建議大家在只想把某個部件分開來畫時，再採用區分圖層的畫法吧。

③ 簡易著色法

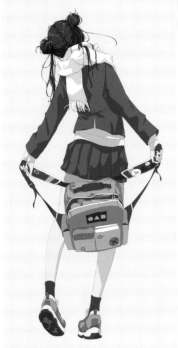

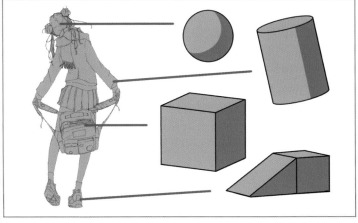

總之想要呈現出立體感時，要在「距離光線很遠的部分」與「因被遮蔽而照不到光線的部分」塗上少許暗色或深色。如此一來，就會形成一幅讓人容易了解光線位置，且具備一致性的畫作。當「添加明亮部分」比「添加昏暗部分」來得好畫時，則要反過來。變得不知道要把陰影畫在何處時，也許可以先試著把各部分替換成簡易的圖形，再去思考。由於這種畫法宛如使用單色來畫出影子，是一種既簡單又經過變形的畫法，所以只要讓色調也變得較鮮艷，契合度也可能會變差。對光線的位置感到猶豫時，不要往正上方或正下方移動，而是使其稍微偏向左右其中一邊，應該會比較好。

④ 簡易著色法的應用

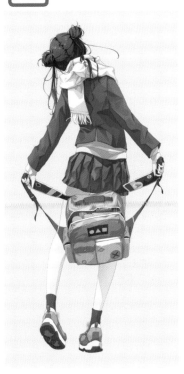

在已塗上明亮部分與昏暗部分這2種漸層色調的部分，透過多種漸層色調來畫出更加明亮與昏暗的部分，藉此就能一口氣增加資訊量。如此一來，就能呈現出，使用2種漸層色調畫不出來的細緻髮束感、衣服皺褶、高亮度效果。而且，簡易著色法也很適合用來加工，也許可以從上方加上漸層等效果來呈現出透明感或空氣感。另外，由於當著色方法較單純時，色調就會自然地顯現出來，所以也適合用於明暗分明的作品。也可以試著把明亮部分的顏色與昏暗部分的顏色替換成喜愛的雙色組合。

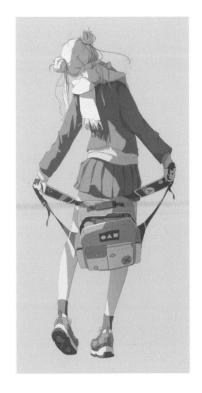

5 使用一張圖層來著色的方法

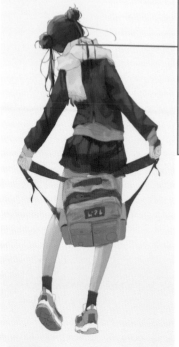

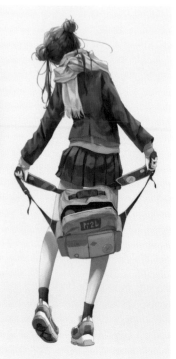

這是使用一張圖層來對人物部分進行上色的畫法。左圖與上圖是畫到一半的狀態。光是使用顏色稍微混在一起的筆刷，在各部件中塗上固有色，就會顯得有模有樣。只要確實地把陰影與深處縫隙的顏色畫得較暗，就容易顯得很逼真。由於不需要把部件分開來，所以一旦熟練後，就容易畫得相當快，但千萬不能敷衍了事。

6 利用顏色的混合

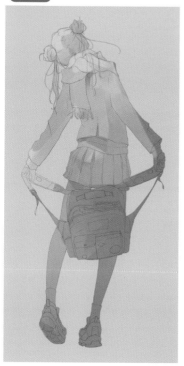

由於是使用一張圖層來作畫，所以為了跨越各部件之間，顏色會混合在一起。因此，在作畫時，不太會優先使用固有色，只要讓亮部與暗部的顏色呈現出整體感，也許就會形成混色狀態很有趣的作品。只要將人物整體視為一個物體，就會比較容易專注在色調上。由於在這種畫法中，使用的顏色組合與作品的品質之間有密切關聯，所以我建議大家，先使用球體等簡單的圖形來試著上色看看。

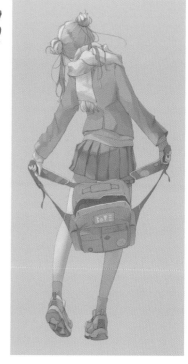

7 透過明暗來上色的情況

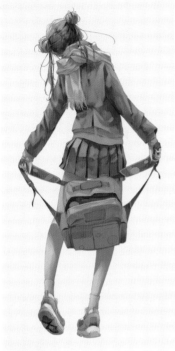

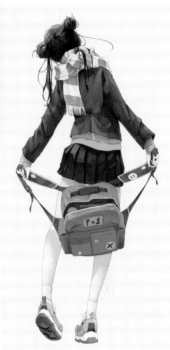

也有不是透過顏色，而是透過明暗或質感來作畫的方法。在這種畫法中，由於在初期無法依賴顏色，所以能夠更加正確地判斷明暗。基本上，在作畫時，會以灰色為中心，但在電腦繪圖中，由於大多會透過覆蓋功能來疊上顏色，所以在畫想要畫得較鮮艷的部分時，也可以事先將該部分畫得較亮。塗完後，再透過覆蓋功能來疊上固有色。

8 不畫出明暗差異的情況

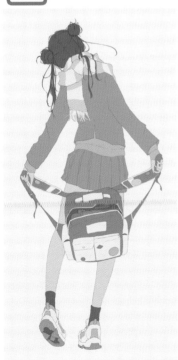

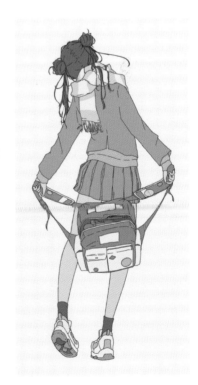

想要活用線稿時，以及想要呈現出顏色之間的單純共鳴時，刻意不畫出明暗差異，也是一種方法。不過，由於這種畫法無論如何都很容易呈現出畫到一半的感覺，所以要好好地仔細畫出線稿，色調也要謹慎地挑選。另外，線條的粗細與多寡，也會大幅影響給人的印象，所以要多加留意。當線稿不顯眼時，色彩就會顯得很漂亮。當線稿很顯眼時，就容易形成普普風。

煩惱要如何搭配顏色時，我推薦採用容易呈現出整體感的粉彩色系，以及適合無光澤塗色法的煙燻色系。

以「很有情調的景色」與「能夠襯托主角的背景」為目標！
試著畫畫看風景・背景吧！

1 挑選主題圖案的訣竅

在尚未熟悉背景作畫時，若要畫出整張畫布的景色的話，就會因為資訊量太多而使作畫變得困難。首先，我建議大家從正面臨摹身邊的物體。等到熟練後，再從斜向視角去觀察該物體，畫出看到的模樣，慢慢地逐漸提升主題圖案的規模。然後，我希望大家最後能夠挑戰畫出遼闊的景色。在挑選主題圖案時，我建議盡量選擇能夠進行大量觀察的物體。

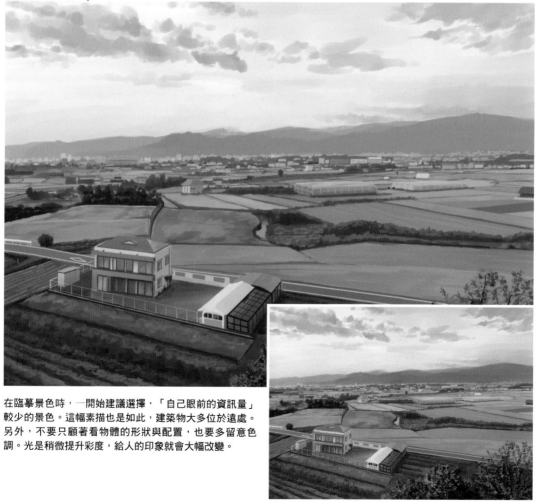

在臨摹景色時，一開始建議選擇，「自己眼前的資訊量」較少的景色。這幅素描也是如此，建築物大多位於遠處。另外，不要只顧著看物體的形狀與配置，也要多留意色調。光是稍微提升彩度，給人的印象就會大幅改變。

2 人物是主角的背景

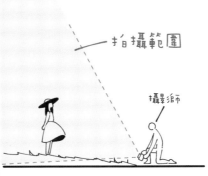

拍攝範圍

攝影師

拍攝範圍

攝影師

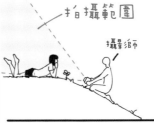

雖然不擅長畫背景，但卻想試著把一幅帶有角色與背景的畫作畫得有模有樣時，建議採用草原或天空等自然景物。在畫透視圖時，比較容易蒙混過去，也容易減少資訊量。另外，把繪畫比擬成相片的話，當相機的拍攝角度較低時，就能一邊進一步地減少資訊量，一邊讓人不太需要去繪製畫起來很麻煩的「地面」。若沒有特別理由的話，也建議把人物畫得大一點。當人物在畫布中所佔據的面積較大時，背景的作畫成本就會相對地下降。我認為可以等到熟練之後，再加上雲朵、花草、岩石等物。

3 一幅具有說服力且帶有背景的畫作

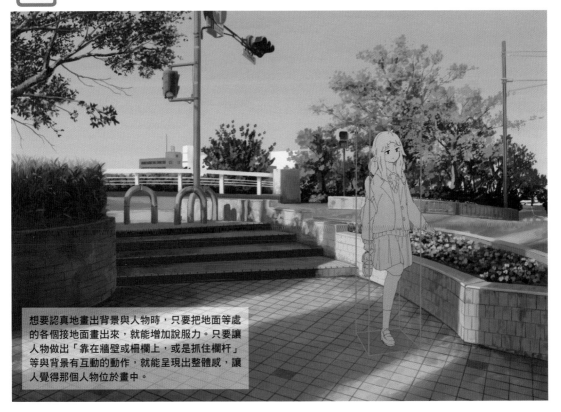

想要認真地畫出背景與人物時，只要把地面等處的各個接地面畫出來，就能增加說服力。只要讓人物做出「靠在牆壁或柵欄上，或是抓住欄杆」等與背景有互動的動作，就能呈現出整體感，讓人覺得那個人物位於畫中。

4 用來變更氣氛的應用方法

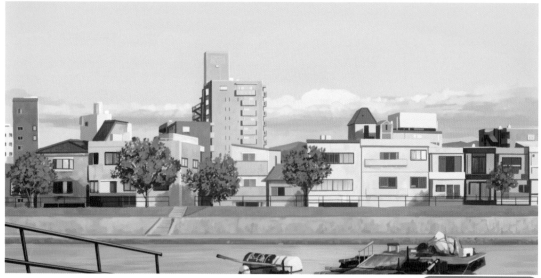

喜愛異國景色的人也許會擔心，只進行臨摹的話，就會變得只畫得出身邊的景色。不過，若只是要稍微變更氣氛的話，即使以身邊的主題圖案作為基礎，也沒問題。舉例來說，上圖是我們平日很熟悉的河邊風景的素描，我認為只要對屋頂或窗戶的形狀、色調等進行修改，氣氛就會立刻改變（下圖）。一邊留意身邊景色與自己想畫的景色之間的氣氛差異與共通點，一邊觀察景色，藉此也許就能發現如何修改會比較好。

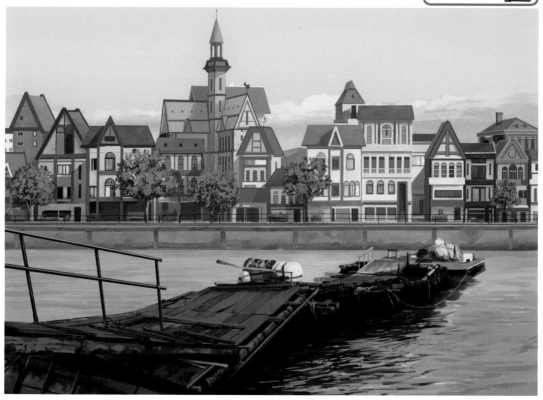

Tips 很難進行臨摹時，就用這招！

● 原本的畫
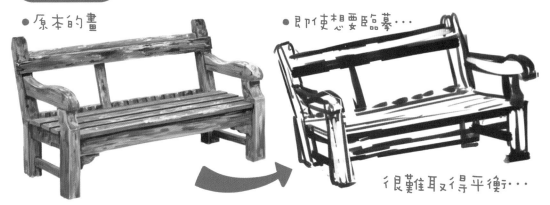

● 即使想要臨摹…

很難取得平衡…

一邊看著照片等資料，一邊進行臨摹時，找到出現偏差的部分，並進行修正後，其他部分又出現偏差。在反覆進行修正的過程中，有時也會變得「不知道該如何修改才對」吧。進行臨摹時，若覺得很難取得平衡的話，也許就代表觀察事物時的視野已變得狹隘。不過，「視野

狹隘」這種問題很難透過一個訣竅就立刻解決，在大多數的情況下，必須花費時間，累積經驗。覺得很難均衡地進行臨摹時，我推薦大家加上有助於觀察和作畫的輔助線。

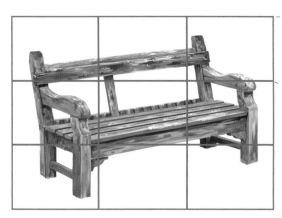

要連同外框一起觀察

進行臨摹後，就會容易取得平衡！

在作畫用的畫布中，畫出與臨摹對象相同比例的外框來作為輔助線。由於一旦弄錯比例，就無法順利地進行臨摹，所以要多留意。藉由加入輔助線，就會變得較容易掌握整體的比例和角度，而且在作畫時也能連同各個框一起觀察，所以會變得比較容易穩定地進行臨摹。也許

有人會覺得，準備輔助線，以及連同框線一起畫，是相當迂迴的作法，但此方法也能成為一種來培養觀察能力的訓練。正是因為有所準備，才能讓畫起來很麻煩的物體變得好畫，所以也許反而能夠縮短整體的作畫時間。

★ 三等分構圖法

這是將四方形畫布分成 3 等分的構圖方法。由於畫布整體的對角線的交點相當於中央位置，所以藉此就能將畫布分成 2 等分。然後，分割出來的新四方形的各個對角線，與整體對角線的交點，就是 3 分之 1 的位置。雖然

能輕易地把畫布分成 2 等分或 4 等分，但若分得太細的話，要連同外框一起畫，就會很辛苦，所以個人喜歡分成 3 等分。

PRACTICE 1

實踐篇 1

「不值一提的景色」

作畫：2018年12月

明明是經常看到，而且隨時都看得到的景色，不知
為何，有時會看起來特別漂亮。遠處的喧囂、錯綜
複雜的向陽處之類的景物，讓人覺得特別舒適。我
心想，如果能畫出那種朦朧的氣氛就好了，於是畫
了這幅畫。

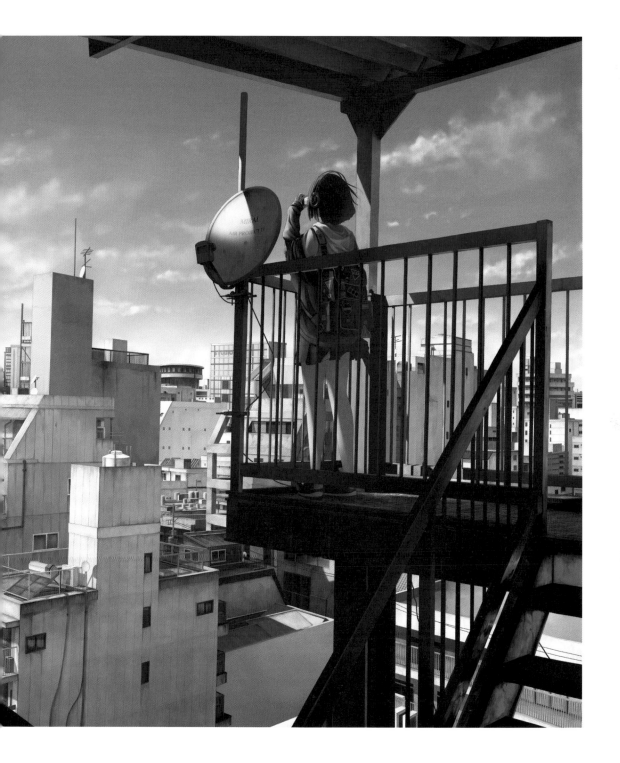

01 ① 把影子畫在自己眼前吧

加上強烈的陰影來呈現出倒落的畫作！

1 把影子畫在自己眼前的優缺點

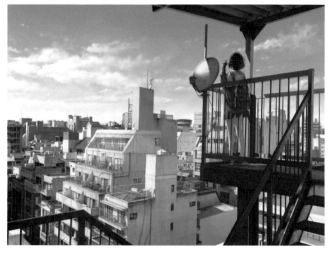

左圖「不值一提的景色」
在這幅畫中，指的是上圖的橘色部分
近景側產生了一大片陰影，使畫面變得昏暗。
持續觀察這種陰影畫法的優點和缺點。

畫出大部分近景的陰影的優點
・當深處較亮時，就能透過明暗差異來突顯近景。
・只要在眼前部分加入暗色，畫面就會顯得很倒落。
・容易明確地區別眼前部分與深處，呈現出遠近感。

畫出大部分近景的陰影的缺點
・由於陰影中的部分很難看清楚，所以一旦把陰影顏色畫得太深，就會變得很難看到作畫細節。
・必須去營造出，即使在眼前部分加上陰影，也不會讓人感到不協調的情境。
※當然也有反過來運用缺點的畫法。全取決於運用方式！

2 關於『近景』

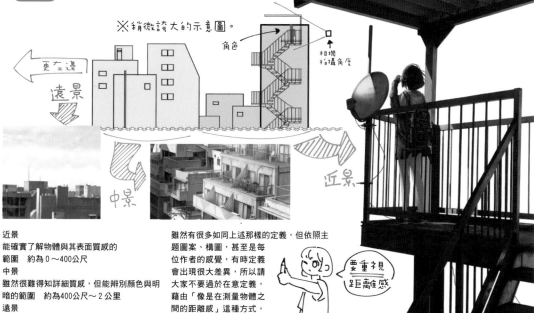

※稍微誇大的示意圖。

角色

相機拍攝角度

更左邊

遠景

中景

近景

要重視距離感

近景
能確實了解物體與其表面質感的範圍　約為 0 ～ 400 公尺
中景
雖然很難得知詳細質感，但能辨別顏色與明暗的範圍　約為 400 公尺～ 2 公里
遠景
比起顏色和明暗，會優先確認物體輪廓的範圍　2 ～ 3 公里以上

雖然有很多如同上述那樣的定義，但依照主題圖案、構圖，甚至是每位作者的感覺，有時定義會出現很大差異，所以請大家不要過於在意定義，藉由「像是在測量物體之間的距離感」這種方式，靈活地加上陰影，也許是不錯的方法。

③ 陰影內部的呈現方式

這是有照射到光線的部分。
雖然將所有眼前部分都加上陰影，也是方法之一，但藉由留下一部分的光線，來增加立體感，將視線引向主角身上，就會有助於之後的作畫。

在左圖中，光線分別照射在人物左側的拋物面天線，以及右側的柱子上。
只要透過光線等顯眼的要素來夾住某些東西，就能使被夾住的東西變得顯眼。

★ 一點小應用

由於始終都只是「透過顯眼的要素來夾住」，所以就算不使用強光來夾住也行。我認為使用華麗的顏色或很有特色的東西等來夾住，也能呈現出類似的效果。
舉例來說，像是「如果畫作整體上很明亮的話，就使用深色來夾」、「如果畫作的整體彩度很低的話，就使用華麗的顏色來夾」。
在左圖中，使用顯眼的紅色來夾住人物。

④ 關於對比（contrast）

即使確實地在眼前部分畫出陰影，但若陰影本身的顏色很淡且不顯著的話，畫出陰影的意義就會變得不大。為了避免那種情況，好好地留意明暗差異或許會比較好。用來表示對比時，會使用contrast這個詞，在繪畫中，大多被用來表示亮處與暗處的差異。
比起在黑白畫中所看到的模樣，這種對比似乎能讓人更容易了解明暗差異。

○

眼前的陰影看起來最暗。只要仔細地畫，讓畫面呈現出高對比，眼前的陰影就會發揮出更高的效果。

△

另一方面，在這幅畫中，眼前的陰影變得稍微有點淡。若以低對比仔細地把顏色畫淺，畫面就顯得較不俐落，也不易呈現出遠近感。

Tips 💡

● 明亮部分
● 昏暗部分

只要交互地配置明暗處，畫面就容易顯得很均衡。如同上圖那樣，由於在凹凸起伏很大的主題圖案中，比較容易交互地配置明暗處，所以會讓人想要把握機會，好好地運用形狀。

明 暗 暗 明

使用暗色。

另外，把想要突顯的東西放在中央，然後只要如同三明治般交互配置明暗處，就能使中央部分變得顯眼。若左右相鄰部分是很深的陰影的話，就使用亮色來配置人物。

※在臉部周圍，由於背後部分很亮，所以要畫成黑髮，將暗色夾住。

5 試著實際使用看看

在遠景畫中，或是採用物體很少的簡易構圖時，只要降低明暗對比，大多就會呈現出朦朧的印象。以左圖來說，以白雲作為背景，有一個身穿白衣的角色，由於2個顏色非常接近，所以界線會看不清楚。

另外，在眼前的草原部分中，前後左右的色調也沒有什麼變化，給人一種稍微平淡的印象。在這種情況下，在眼前部分加上陰影的方法會很有效。

※在繪製能有效運用淡色，而且以「很難畫上深色」為概念的畫作時，若想消除平淡感的話，我認為只要採用陰影以外的方法（像是變更衣服的固有色）即可。基本上，要重視作品的概念。

由於這次畫的是晴朗的戶外景色，所以加入了冷色的陰影。
透過圖層的混合模式來舉例的話，感覺就是透過色彩增值圖層來疊上藍色系。由於當陰影落在朝上的面時，容易形成冷色，所以在這種情境中，大多會用藍色系來畫陰影。另外，不只要畫出陰影，如果還能意識到「是什麼東西的影子落下來呢」這一點的話，就會更好。在大多數的情況下，雲或建築物的影子會映照下來。

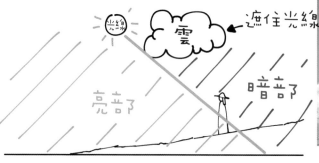

★ 要稍微注意的事項

在畫落在眼前部分的陰影時，也要留意色調。影子的色調會因為時段、氣候、季節等情況而呈現各種變化。

在畫幻想風格的黃昏景色時，會在影子中稍微加入暖色或紫色。這是為了配合黃昏的情境。

另外，在畫簡單的藍天時也一樣，若是夏天的深藍色天空的話，眼前部分的陰影也必須畫得更深一些。希望大家能時常去留意情境。

6 『影子落在眼前』的常見構圖

把眼前的一部分畫成陰影時會採用的傳統構圖。雖然透過影子的存在能提升畫面整體的對比，但由於影子內部的對比下降，所以不用仔細畫出眼前部分，有助於減少作畫成本，非常方便。

在眼前部分把角色畫得很大，並將其大部分畫成陰影的構圖。省略了腳下部分，即使把遠處景色畫得很朦朧，也能輕易呈現出氣氛，容易降低作畫成本。
特別適合昏暗的情境或是一臉無精打采的角色。

只要讓落下的影子呈現隧道狀，就能突顯畫面的邊緣部分。影子的面積也容易變多，會形成給人強烈印象的畫作。
相對地，光線也容易顯得較好看。
把人物放在中央的明亮部分，也能形成很棒的構圖。

覺得眼前部分少了點什麼時，可以加上植物，主要會讓枝葉部分變得稍微模糊。

7 『或許有點可惜』的例子

由於即使把夜空畫得相當亮，畫面大多也會很協調，所以要把眼前部分的亮度提高到能看得很清楚的程度。只要增加天空的顏色數量，就能進一步地呈現出與眼前部分的差異。

包含角色在內的眼前部分的顏色，與背景顏色過於接近。

解決方法為，把夜空畫得較亮一點，提高對比。

藉由讓中央部分變亮，就能與眼前部分產生區別。
由於難得畫了森林，所以我運用了葉縫陽光、聚光燈等畫法。
另外，由於光線照射到的部分容易看得很清楚，所以要增加明亮部分的細節。

繪畫整體的色調很固定，不易得知哪個部分才是主角。

把中央的招牌部分當成主角，讓光線落在該處。

01 關於角色。

繪畫的主角！以扎實的作畫為目標吧

1 關於草圖

雖然這一點並非只針對角色，但在畫骨架時，首先要注意簡單的圖形。
舉例來說，像是「把手臂視為圓柱體、把頭部視為球體」等。
由於實際的人物形狀會比圓柱體和球體來得更加複雜，所以那些圖形始終是示意圖，之後為了呈現出更像人類的立體感，會對骨架進行潤飾。

依照角度，有時候會看不到手腳等部分。
雖然進行正式描線時不必畫，但為了確實地掌握整體的平衡，或是增加選項，看是否有更好的姿勢，所以在畫骨架時，連看不到的部分也要畫出來。

不擅長即興作畫時，如果畫的是帶有詳細設計等的主題圖案的話，就不要再推遲，事先決定好整體設計也許會比較好。
在這幅畫的裝飾中，使用了道路交通標誌。
說個題外話，根據日本著作權，道路交通標誌不是著作權的對象。
想要採用似曾相識的設計時，會很有幫助。

2 彩色草圖與線稿

畫彩色草圖時，若顏色與陰影等的情況很複雜的話，先暫且將各部分的草圖分開來畫，也許會比較好。舉例來說，像左圖那樣，只要事先分別畫出著重陰影與濾鏡的草圖，以及著重固有色的草圖，在正式描線時，就能透過各種角度來挑選顏色。

繪製線稿時，必須特別留意，細節部分不要畫得過於仔細。尤其是，使用存在感強烈的略粗線條時，若畫得過於仔細的話，上色之後，顏色看起來就會帶有黑色。
補救方法為，只畫出必要的線條，把線條本身畫得較細，或是在作畫之後，變更線條的顏色。
另外，依照上色方法，也有不要畫出太多線條會比較好的線稿。
如同厚塗法那樣，採用從上方圖層先著色來呈現立體感的畫法時，若輪廓內的線條很多的話，有時選項會變得非常少，即興作畫也不易奏效。

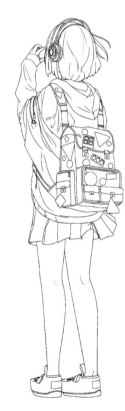

3 關於角色的上色

使用多張圖層的例子

使用一張圖層的例子

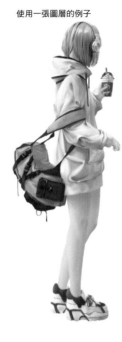

圖層的使用方式因人而異,並沒有固定的使用方式與正確答案。
在這裡,要來觀察「使用多張圖層」與「使用一張圖層」的各自優點。

★分成多張圖層的優點
　・容易重畫,整體上的可逆性很高。
　・容易將各部件分開來畫。
　・容易進行修改與加工。

★使用一張圖層來作畫的優點
　・容易比較各部件的上色方式,也容易注意到整體感。
　・不需要切換成上色用的圖層,容易進行潤飾。

當亮部與暗部很明確時,比起皮膚顏色、頭髮顏色、服裝顏色……等固有色,更會以光線或陰影的顏色為優先。舉例來說,即使身穿藍色系服裝,只要在強烈夕陽的照射下,顏色看起來就會像橘色,褐色頭髮的人物在深海中游泳時,只要光線不易照到該處,頭髮看起來就會帶有藍色。
如同這樣,依照情況,光線的顏色或陰影的顏色有時也會大幅改變原本的顏色。大家在挑選顏色時,最好要考慮到光影的強度。

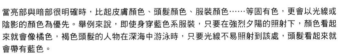

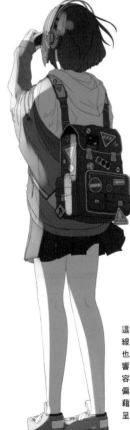

這次的角色是使用暖色的光線和冷色的陰影來畫。雖然也會受到季節或氣候的影響,但一般在戶外時,光線容易偏向暖色,陰影則容易偏向冷色。反過來說的話,藉由變更光影的顏色,就能呈現出各種情境。

舉例來說,只要透過暗淡的黃色來畫出陰影,透過黃色來畫出光線,就能呈現出宛若置身於樹林等自然環境中的氣氛。只要把明暗部分畫得稍微斑駁一點,就能畫出葉縫陽光的模樣。

使用紅紫色來畫陰影,使用淺藍色或粉紅色來畫光線,俐落地畫出亮部,突顯邊緣部分,就能呈現出霓虹風格的氣氛。

4 讓背景與角色融為一體的訣竅

在左圖中，只擷取了角色的正式描線部分。在白色背景中進行觀察後，角色會顯得有點昏暗且突兀。這是因為，相較於白色背景，強烈陰影與帶有藍色濾鏡的角色會過於華麗。

如果不是白色背景，而是氣氛宛若晴朗藍天般的高對比背景的話，角色就不會顯得突兀。

反過來說，如果在對比度很高的藍色背景中，放入使用淺色筆觸繪製的人物的話，人物就會顯得很突兀。把人物等物體畫進背景中時，必須好好地認清背景中的光影顏色與對比等，將其融入人物的作畫中。

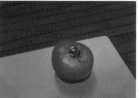

在左圖中，相較於地板與桌子，番茄過於明亮鮮豔。
藉由配合背景與色調來作畫，就能讓番茄融入背景中。

Tips 透過混合模式來製作的簡易濾鏡

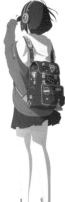

· 晴朗的白天室外
透過「色彩增值」功能來使用藍色系，使用「相加（發光）」功能來加上光線。在光線中，亮部要使用淡黃色來畫，暗部則要使用藍色。

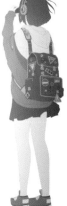

· 充滿光線的黃昏時刻
透過「色彩增值」功能來疊上紅褐色，讓整體色調偏向暖色。之後，再使用「相加（發光）」功能與噴槍筆刷來畫出彩度很高的橘色。

· 稍微有點夢幻的夜晚
透過「色彩增值」功能來疊上接近藏青色的藍色，呈現出較暗的藍色。
使用「相加（發光）」功能來加入淺藍色，使顏色變得更藍。只要加上帶有漸層的光線，就容易呈現出很夢幻的風格。

5 皮膚的質感

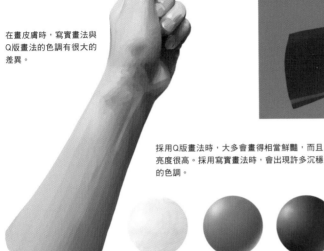

在畫皮膚時，寫實畫法與Q版畫法的色調有很大的差異。

採用Q版畫法時，大多會畫得相當鮮豔，而且亮度很高。採用寫實畫法時，會出現許多沉穩的色調。

由於皮膚中含有很多水分，所以只要被強光照射到，水分、血液的顏色就會浮現在明暗界線等處。
在畫日照很強烈的情境時，我認為只要多留意紅色調即可。另外，在含有很多用來運送氧氣的血管的部分中，固有色本身會變得偏紅。臉頰等部位就是很好的例子。

※根據基本色，陰影的色調也會產生變化，因此必須認真地觀察，畫出差異。

6 頭髮的質感

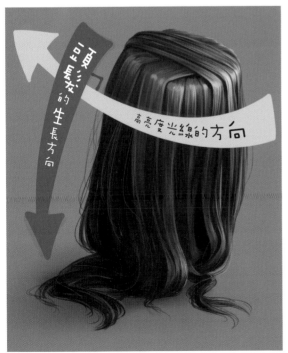

頭髮的生長方向

高亮度光線的方向

在頭髮中，會出現帶狀的反光。
當如同頭髮那樣的纖維朝著單一方向延伸時，光線的方向容易與纖維的延伸方向形成垂直。這被稱作是一種異向性反射（anisotropic reflection）。

雖然也會受到光線位置的影響，但在畫如同柵欄那樣朝著相同方向的物體時，有時也會畫出帶狀的反光。即使畫得不怎麼仔細，看起來也會有模有樣。

01 / 3 空氣與遠近感

畫出空氣,就讓畫作帶有透明感

1 透過遠近法來呈現變化

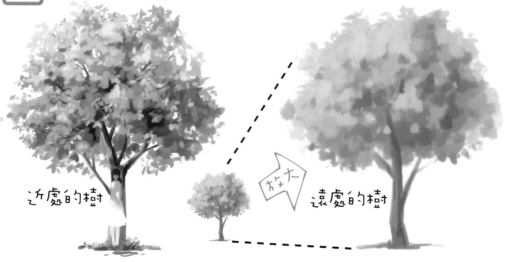

近處的樹 　　　放大 　　遠處的樹

在距離觀測者很近的景色中,能夠清楚地了解顏色與質感,對比度也容易顯得較高。在顏色數量本身方面,與遠處景色相比,我認為可以辨識出更多顏色。雖然也有例外,但給人的印象會是「眼前部分畫得很清楚鮮明」的感覺。

在大多數情況下,遠處景色的顏色會變得較淺,對比度也會下降,所以物體輪廓內的資訊會變得比近景來得不易理解。相對地,就會突顯輪廓。

2 顏色變淺的遠景

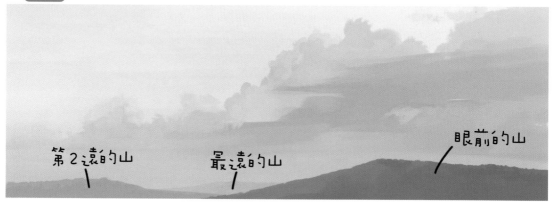

第2遠的山 　　最遠的山 　　眼前的山

由於當物體位於深處時,許多空氣層會重疊在一起,所以會出現「顏色變淡,對比變低」的現象。如同在水平線或地平線附近能夠隱約看見的山那樣,當物體位於非常遠的位置時,其顏色就會開始與天空的顏色同化。位置愈遠,此效果會變得愈強烈。

如果是在晴朗藍天下的話,物體的位置愈遠,顏色就會愈接近藍天的顏色。在下著小雨的日子,物體的位置愈遠,顏色就愈接近灰色。不限於山,只要是遠景的話,固有色就會逐漸變得不顯眼。大家在挑選顏色時,可以把遠景附近的天空顏色當成基準。

3 空氣層

近景部分的對比顯得較高的主要原因之一在於，空氣層不太會重疊在一起。

因此，當物體距離觀測者很近時，陰影大多會變得既深又鮮明。

在特殊的情況下，像是有接近飽和狀態的強光照射進來時，對比度也可能會大幅降低。基本上，在空氣層較少重疊處，畫面的資訊會容易顯得較清晰。

亮部的顏色

暗部的顏色

試著在近景中擷取了一部分的亮部與暗部的顏色。可以得知，明暗差異相當地大。在亮部中，會發現到光線顏色使用的不是白色，而是帶有紅色的顏色。因此，為了彌補稍微降低的對比，所以陰影畫得相當深。

另外，為了畫出讓人印象深刻的陰影，或是呈現出天空的藍色，所以也要提升彩度。

4 遠處的空氣

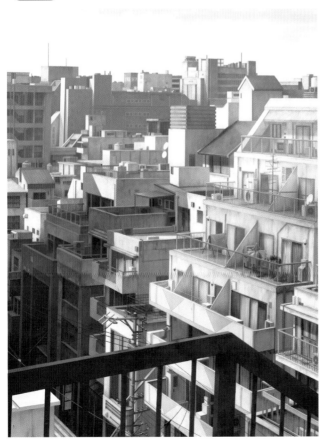

與近景相比，遠處景色的顏色顯得較淡。這一點也和空氣層有關聯。

在左圖中，為了讓人更容易理解此現象，我在畫面深處使用濾色（screen）功能來疊上天空的顏色。

我試著擷取了亮部與暗部的顏色。可以得知，與眼前部分相比，對比度很低。

尤其是，影子的亮度上昇非常多，而且彩度也下降了。

亮部的顏色

暗部的顏色

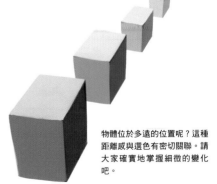

物體位於多遠的位置呢？這種距離感與選色有密切關聯。請大家確實地掌握細微的變化吧。

5 空氣的遠近法

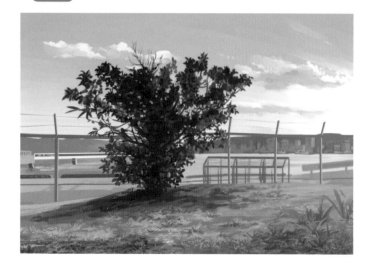

運用了空氣遠近法的現象有很多種，其中之一就是「冷色容易聚集在遠處，暖色容易聚集在近處」的現象。在左圖中，眼前的植物稍微偏橘色，深處的山則變得稍微比較藍。若誇大一點的話，就會形成下圖那樣。

6 讓顏色反轉

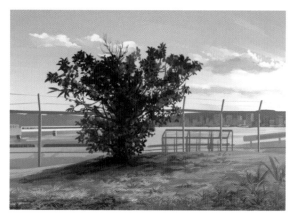

只要在遠處使用冷色，在近處使用暖色，大多就能呈現出寫實風格。也有反過來利用這一點的作畫方法。

為了讓畫面變得與空氣遠近法的理論相反，我試著對畫作進行加工，讓暖色聚集在遠處，讓冷色聚集在近處。

經過加工後，暖色聚集在遠處，冷色聚集在近處。雖然在現實中，也可能會發生這種現象，但非常罕見。

當光線的顏色與角度、空氣中的含水量等因素滿足特定條件時，才會短暫地引發這種現象。

大概是因為現實中不易發生，所以如果這樣畫的話，就能呈現出稍微脫離現實般的幻想氣氛。

右圖是黃昏時的建築物的素描，遠處的景色很柔和，帶有暖色，眼前部分的陰影則使用了冷色。我認為只要稍微讓色調反轉，就能呈現出幻想風格。

7 刻意不畫出空氣層的作畫方式

刻意不畫出空氣層也有優點。當空氣中的灰塵等微粒愈多時，愈容易引發遠處景色很朦朧的現象。因此，刻意把遠處景色畫得很清楚，有助於畫出清澈的乾淨空氣。

不過，作畫時，有幾點需要留意。

若把遠處景色畫得過於清晰的話，就容易顯得不自然。我認為，始終把眼前部分畫得很清楚，才是穩定的做法。

必須一邊與畫面整體（尤其是近景）進行比較，一邊調整亮度與對比。

遠處大樓的亮部

遠處大樓的暗部

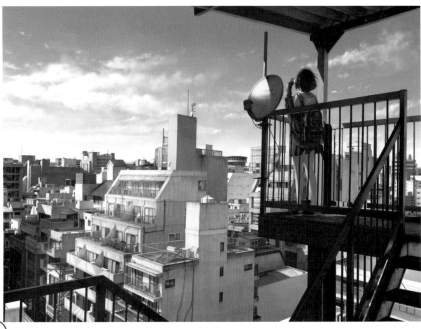

若不畫出空氣層的話，遠處大樓的對比就會很高，但要將其控制在「不超過眼前部分的對比」的程度。

 Tips 空氣感與透明感

在讓遠景變得朦朧來呈現出空氣感的應用方法當中，有一種作畫方法為，在想要呈現出空氣感的部分加上天空的顏色。

舉例來說，在裙子等會隨風飄動的布料中，藉由加上藍白色的漸層，就能呈現出輕飄飄的空氣感。

另外，在長髮等處，此方法也是有效的。由於愈接近髮尖，頭髮密度就愈低，所以只要透過天空的顏色來加上漸層，使那附近變亮，就能一邊提升質感，一邊呈現出透明感。

藍ノ白ノ漸層尺層

01 / 4 插畫的作畫過程 Part ①
『不值一提的景色』作畫過程

1 概念

作畫時,好好將概念固定下來,就能清楚找出「該畫什麼、不該畫什麼」。

在這次的插畫中,由於我的目的始終都是,描繪日常中的景色,所以作畫時的注意事項為,千萬不能畫出排列方式很奇幻的雲朵,以及宛如幻想世界中的建築物等。相反地,要盡可能仔細畫出細欄杆、電線、拋物面天線等物。在描繪現代的日常景色時,這些東西是不可或缺的。

※當然,「依照情況來隨意應變,變更概念,繪製想畫的景物」也是很好的作畫方式。各種方法都有各自的優點。

2 各種物體的配置方式

在思考主要物體與人物的配置時,經常會使用三等分構圖法。在整個畫面中,在縱向3分之1處畫出2條分割線,在橫向3分之1處也畫出2條分割線。在此方法中,會將這些線條與線條所構成的交點當成配置基準。藉由將主角配置在交點或3分之1處的線條上,就能一邊突顯主角,一邊比較容易給人自然的印象。

除此之外,當畫面中有水平線或柱子等會大幅區隔畫面的物體時,只要依照3分之1處的線條,就會比較容易思考出適當的配置。

在三等分構圖法中,也有「刻意不依照線條或交點位置來配置」的技巧。舉例來說,在右圖中,把人物所在的部分挪動到比右側3分之1處的線條更加右邊的位置。藉此,就能讓左側的空間變得寬敞。

另外,由於此方法也具備稍微降低人物存在感的效果,所以若希望觀賞者能好好觀賞深處的景色而非人物時,此方法會非常有效。尤其是,當遠景的視野很好時,或是景色很遼闊時,就能形成一種宛若通向遠處般的流動感,給人很清爽的印象。此時,藉由讓人物視線也朝向相同方向,就能加深流動的印象。

變得寬尚的空間　　右側3分之1處的線條　角色配置處的線條

3 明暗的規劃

在視野遼闊，可以看到遠處的畫作中，遼闊的視野也容易給人平淡的印象。為了一邊彌補平淡感，一邊加強遠近感，所以從近景到遠景，要交互地配置明暗部分。給人的感覺就像是，透過明暗部分來畫出巨大的條紋圖案。

此時，要盡量讓明暗的配置方向與縱深感的呈現方向形成垂直。只要畫成「愈往遠處，明暗的區域就會變得愈

小」，就能確實地呈現出遠近感，所以也要留意明暗區域的尺寸。

在複雜建築物林立的景色中，即使沒有概略的明暗區域，有時候還是不易顯得平淡。從遠處觀賞作品時，若覺得色調或明暗差異很單調的話，試著加上明暗分明的條紋圖案，也許就能解決問題。

試著透過平坦且筆直的通道來進行比較。有2幅走廊的畫作。在左側的畫中，天氣微陰，有點擴散開來的陽光照射進來，很少有形狀明確的影子，給人畫面很簡潔的印象。

相較之下，在右圖中，直射陽光橫向地灑進走廊，光線與陰影交互地分布。藉由消除走廊平面部分的平淡感，右圖就能讓人感受更多立體縱深感。

4 各種線條的畫法

光是線條的畫法與強弱，就會對質感呈現與之後的上色難易度等造成很大的影響。舉例來說，如同右圖那樣，即使畫的只是四方形的箱形物體，但依照線條的畫法，外觀就會產生差異。在世上，有許多看起來像直線的東西，會因為風化、缺損、光線的照射方式而出現「看起來像是彎曲的」等變形情況，所以我在畫線時，會稍微抖動。

1. 由於要從頭畫出筆直的手繪線條會很辛苦，所以要先透過直線工具等來畫出筆直的骨架。作畫時的線條尺寸，要和之後預計要畫的線稿的粗細相同。

2. 從上面將剛才畫出來的線條的一部分擦掉，製作出不規則的虛線。藉由使用橡皮擦工具等，以鋸齒狀的方式來消除線條，就能有效率地進行此步驟。

3. 以手繪的方式來修復變成虛線狀的線條。由於此時線條上會形成微妙的凹凸起伏與強弱差異，所以要一邊留下那些細節，一邊補充線條。在本作品中，眼前部分的柵欄與扶手就是用此方法畫出來的。

5 關於線條的強弱

右圖是整體的線稿。我使用了固定尺寸的細線條來畫（為了方便觀看，所以有些部分的線條會比實際物體稍微粗一點）

關於線條的強弱，傳統上，大多會覺得「強弱差異大的線條適合用來畫動作性強烈的作品」。我們的確經常看到，漫畫中的戰鬥場面等，是用強而有力的線稿出來的。除此之外，在強調重量與輪廓時，也會把線條加粗。那麼，沒有強弱差異的固定尺寸細線條，具備什麼樣的作用呢？這種線條的確不適合用來畫動作場面，相反地，這種線條很適合用來呈現寂靜感，以及宛若一碰就會碎掉般的細膩感。另外，當主要線條為黑色時，線條較細的話，顏色會顯得較好看，所以也可以說，這種線條適合用於，以色彩作為主軸的情況。

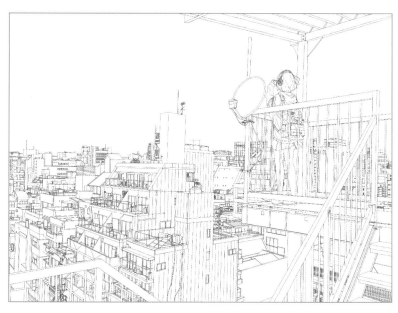

6 近景的底色

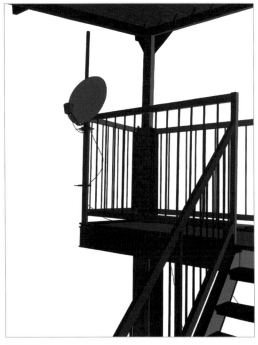

出現漏塗情況的例子之一。
先在最底層塗上顯眼的顏
色,再逐漸進行確認。

為了有效率地上色,所以每
隔一定範圍,就要劃分作畫
區域。尤其是,柵欄等物會
確實地與遠處景色重疊,所
以要先塗上底色,以劃分圖
層。當線稿很詳細時,會容
易發生漏塗的情況,所以要
仔細地觀察。

另外,在塗底色時,要進行
某種程度的顏色分類。一邊
讓完成示意圖固定下來,一
邊讓上色工作變得輕鬆。若
有畫得很認真的彩色草圖的
話,我認為使用剪裁功能
(clipping),將其疊在底
色上,也是不錯的方法。

7 近景的概略作畫方式

在很深的陰影中,顏色被統一後,對比度也會跟著下降。不過,即使在陰影中,
金屬等物的一部分質感,還是可能會帶有某種程度的亮度。當視線朝著平面時,
若視線的對角線上為亮部的話,就容易顯得較亮。尤其是在側面、底面、邊緣等
處,只要條件齊全的話,就容易獲得反射光等,所以要將其畫得比其他陰影部分
稍微亮一點。

要確實地疊上明亮的顏色時,會使用設定成讓墨水確實滲出的筆刷工具。這樣做
是為了,透過較少的筆觸來蓋掉一些顏色。在畫右圖時,我把工具設定成水彩毛
筆。

35

8 近景的細節

在螺旋梯的踏板部分中,有打叉符號般的花紋。在畫複雜的花紋等時,如同上圖那樣,要先在平面上作畫,然後再透過「自由變形」的功能來符合踏板表面的形狀。這是因為,當花紋數量很多時,在平面上會比較好畫,而且也有助於縮短作畫時間。

在拋物面天線中加入文字。在處理此部分時,也不會直接畫出細節,而是與金屬踏板表面的打叉符號一樣,先在平面上畫出來,再使其變形,符合天線表面的形狀。由於天線表面是彎曲的,所以要透過「網格變形」的功能來變更形狀。

在拋物面天線中加入文字。在處理此部分時,也不會直接畫出細節,而是與金屬踏板表面的打叉符號一樣,先在平面上畫出來,再使其變形,符合天線表面的形狀。由於天線表面是彎曲的,所以要透過「網格變形」的功能來變更形狀。

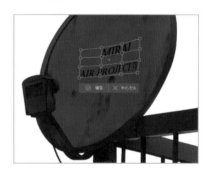

9 加上光線的方法

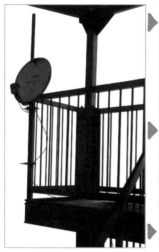

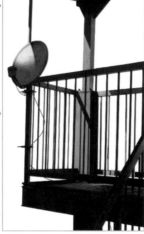

在近景中加上光線。在這幅畫中,由於亮部的顏色變化幅度不大,面積也不大,所以要透過混合模式當中的「相加(發光)」功能來加上光線。由於柵欄與天線本身的陰影十分錯綜複雜,所以要很仔細地畫出細節。

另外,由於這是相當晴朗的情景,所以基於散射陽光的考量,要在暗處加上藍色。繪製此部分時,要在與畫出光線的圖層相同的圖層中,透過噴槍工具等來柔和地上色。

⑩ 人物的細節

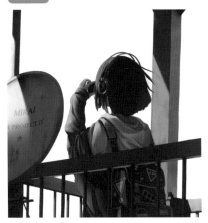

與建築物相同，在畫人物時，也要突顯輪廓，使其看起來像暗部。由於服裝等會與柵欄重疊，所以要好好地畫出細節，呈現出差異。在畫沒有特別與什麼東西重疊的頭髮等處時，只要稍微加入簡單的漸層即可。幾乎不用呈現質感，而是要重視輪廓感。在畫手機畫面時，由於人物正在拍攝天空的照片，所以要等到畫完天空後，再將該圖片放進手機畫面中。

⑪ 人物的最終潤飾

在人物中，要把有照到光線的部分畫得較仔細。由於強光集中在人物左側邊緣，所以在此處也要突顯輪廓。在衣服的皺褶等帶有立體感的細節部分，加上淡淡的光線，稍微提升對比度。由於細節很多的部分容易引導觀看者的視線，所以在近景中，要讓該處看起來畫得最仔細。在人物右側，也要和階梯部分一樣，加上藍天的顏色。

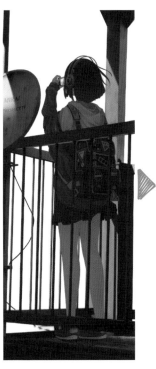 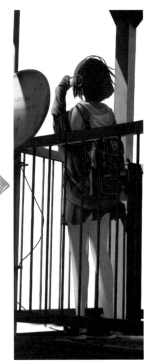

在用來彙整人物上色的圖層資料夾中，從上層仔細地畫出亮部。

最後，在人物腳邊仔細畫出人物本身的影子。在如同鞋子與地板之間的縫隙那樣不會讓光線進入的部分，要加上很深的影子，讓顏色接近黑色。

作畫時，要從上方圖層將繪圖模式切換成色彩增值，以避免破壞表面質感。不過，由於在真的很暗的部分，不易看出細膩的質感，所以在一般圖層中作畫時，即使刻意消除表面質感也無妨。

12 建築物的作畫

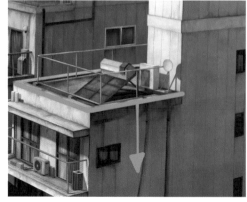

在牆壁上，透過與地面垂直的線條來上色，就能畫出牆上的髒汙感。一邊由上往下地慢慢減弱筆壓，一邊畫出線條。

只要使用粗糙的筆刷工具，就能一邊呈現出質感，一邊畫出髒汙。對於距離近到可以看出質感的建築物，此方法很有效。

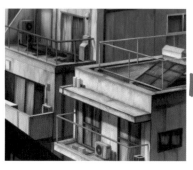

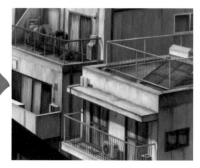

欄杆的柵欄與洗好的衣服這類較細的部分，可以之後再補畫上去。尤其是因為太細而很難畫成線稿的物體，大多會最後再補畫。

13 背景整體的緩急

若一味地畫出很細緻的細節的話，反而會很不自然，所以偶爾也要畫出平坦的面。如同「想要呈現出漂亮的光線時，要仔細地畫出影子」與「想要呈現鮮豔色彩時，要加上暗淡的顏色」那樣，為了讓細膩的作畫讓人更加印象深刻，所以要讓平坦的面交錯其中。

雖說是平坦的面，但指的是簡單的圖案或小窗戶，要避免讓整體的漸層顯得過於仔細與突兀。藉由採用想要呈現的景物與相反的景物，有時也能呈現出更有深度的作品。

14 天空的作畫

為了避免無謂地畫出與建築物重疊的部分，所以要劃分作畫面積。在畫天空時，只要使用差異很大的色相，就容易呈現出幻想風格，不過由於這次要給人沉穩的印象，所以不會大幅地變更色相，而是會畫成簡單的漸層。

使用上圖中的筆刷工具，來補畫出雲朵。在畫朦朧的雲朵時，大多會使用「渲邊水彩」。另外，由於天空的下側會變得比較明亮，所以要一邊思考雲朵的色調，一邊把天空與大樓交界處附近畫得稍亮一點。

15 整體的調整與加工

 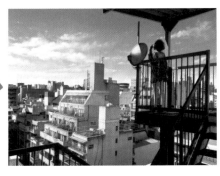

左圖為加工前，右圖為加工後的圖片。主要會使用「色調曲線」功能，把明亮部分畫得稍微紅一點，把昏暗部分畫得稍微藍一點。

使用上述的「色調曲線」來進行最終潤飾的例子之一。除了能夠透過紅色、綠色、藍色等各種顏色的通道來補畫出各種顏色，還能夠調整整體的對比，所以非常方便。

PRACTICE 2

作畫：2020年1月

當地有許多小車站。我想要畫出這種難以言喻的渺
小感，並準備了巨大的雲來當作對比。採用這種對
比的話，雲朵和人物會宛如主角般地顯眼。包含那
些在內，小而美的車站的可愛感，很得我歡心。

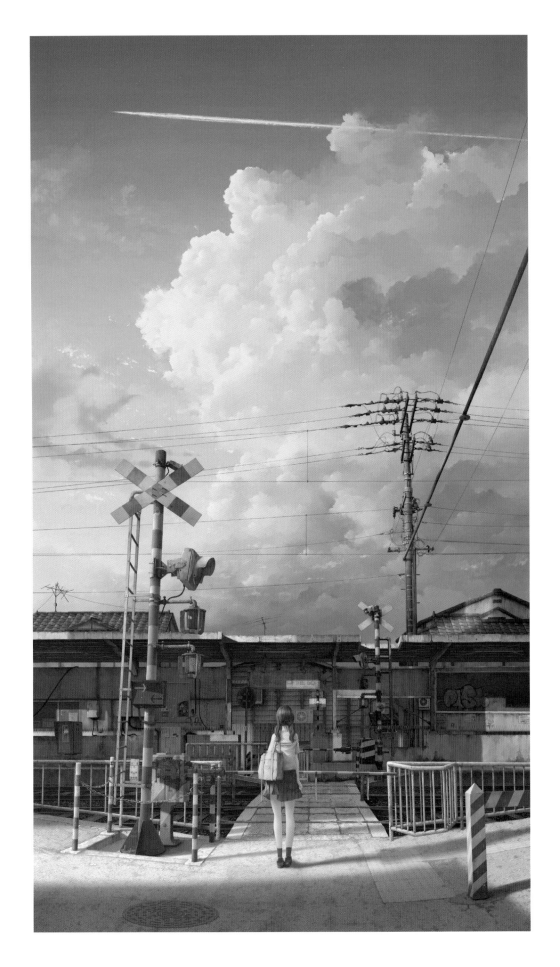

02 1 控制色彩，掌握畫作的氣氛
關於顏色數量

1 顏色數量與漸層

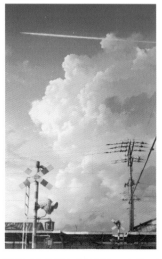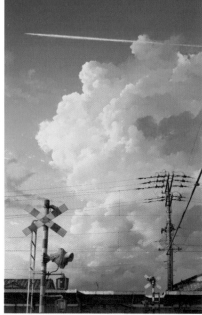

想使用鮮豔的色彩與豐富的顏色數量來作畫時，漸層是非常有效的方法。把不同顏色分配在漸層色調中，流暢地塗色，藉此就能一邊進一步地增加顏色數量，一邊抑制奇特感。另外，藉由使用暖色和冷色等色相差異很大的顏色來畫出漸層，就能產生類似灰色的色調。藉由在彩度很高的色彩當中，加入高雅的灰色，就能提升透明感，讓畫面顯得更加夢幻。

當畫面中的顏色數量很少，尤其是色相變化幅度很小時，雖能呈現出整體感，但也容易給人稍微枯燥乏味的印象。上圖中也是，若繪畫整體的色相很接近，就會產生美中不足的印象。

畫作中使用的暖色大致上為

冷色大致上為

顏色數量的增加與減少都是有意義的。如同上圖那樣，一致採用彩度不怎麼高的顏色的話，就會給人沉穩的印象。
相反地，如同右圖那樣，如果反覆畫出高彩度的漸層的話，就會呈現出華麗的氣氛。

2 相反側的顏色

在增加顏色數量時,我認為可以把採用「色相位於相反側的顏色」當成選項之一。位於相反側的顏色之間具備很好的契合度,雖然也要看概念與呈現方式,但搭配效果大多很優秀。由於藉由變更各顏色的彩度與亮度,就能更加詳細地掌控畫作的印象,所以請不要只顧著注意色相。另外,只要契合度很好的話,即使色相不是位於正對面也無妨。

下方有 3 種顏色組合,全都不是位於正對面,而是大致上位於相反側。

3 使用範例

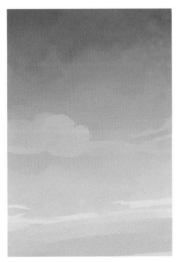

色相差異很大的顏色組合,不僅能運用在設計上,也能應用在風景中。讓較深的淺藍色和淺橘色形成上下方向的漸層,畫出黃昏時的天空。只要使用的顏色之間的契合度很好,顏色彼此就會產生共鳴,藉此就容易讓天空顯得很美。

要加上其他物體時,只要使用與畫面中的顏色相同色系的顏色,就能避免物體顯得突兀或很凌亂。使用橘色系來加上雲朵,為了提升對比而加上的青色,也是與淺藍色很接近的色相。

補畫上雲層較厚的部分與月亮。使用了與之前使用的顏色相同色系的顏色,以及位於相反側的顏色。只要把各種顏色組合與對比色放進同一張畫布中,作畫難易度就會變高,顏色容易顯得凌亂。只要別隨意地過度增加顏色數量,就會比較容易控制畫面的穩定度。

4 用來維持高彩度的顏色

高彩度

低彩度

上圖是一幅素描，畫的是一種利用光線折射來呈現繽紛感的特殊紙張「雷射貼紙」。顏色非常燦爛，乍看之下，也許會覺得整個畫面中的顏色都是彩度很高的顏色。不過，只要試著仔細地觀察，就會發現含有相當多暗淡的灰色。而且也含有很接近無彩色的顏色。乍看之下以為盡是鮮豔色彩的物體，其實含有許多暗淡的顏色，正因為有暗淡的顏色，才能進一步地突顯鮮豔感。如同「在畫光線很燦爛的畫作時，要好好地畫出影子」那樣，在畫色彩鮮艷的畫作時，若能讓人聯想到灰色，也許會比較好。

5 高雅灰色的使用方法

把高彩度和低彩度的顏色組合起來時，如果胡亂地挑選顏色的話，畫作整體的平衡也許就會遭到破壞，使畫作的色彩變得暗淡。由於只要把色相差異很大的顏色混在一起，彩度就會下降，所以重點也許是要先習慣這種感覺。
由於使用2種顏色混合而成的灰色，很容易融入原本的2種顏色中，所以要透過混色的方式來畫出灰色。

使用滴管來抽出一部分作畫用的顏色。可以得知，含有相當暗淡的顏色。藉由讓灰色躲在色相的交界處，灰色就會成為一個無名英雄，協助鮮豔感的呈現。不過，若使用太多灰色的話，有時也會阻礙鮮豔感的呈現。

6 其他的漸層

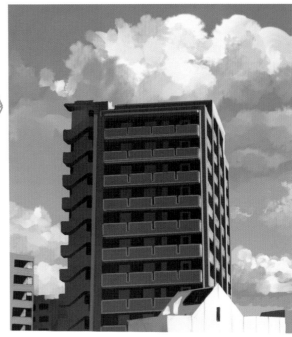

漸層會使顏色數量增加，依照用法，也能突顯空氣感或光線。上圖是建築物的素描，畫得很大的建築物的眼前這面顯得有點單調。由於此建築物為縱長型，所以藉由稍微加入上下方向的漸層，就能一邊突顯空氣感，一邊稍微減緩單調感。從建築物的上方，使用「噴槍」等能呈現柔和感的筆刷工具來作畫。

當光線從側面照射過來時，大多會畫出左右方向的漸層。尤其是左邊的素描，由於畫布與建築物都是橫向的長方形，所以要透過「光線從左到右地撒落」這種印象來畫出漸層。

Tips

只要使用多種色相來畫出漸層，就能呈現出幻想風格。即使了解這個原理，但要同時畫出色相與亮度的漸層，也許還是很困難。如果覺得很困難的話，我認為可以先用單色來作畫後，再透過「圖層的混合模式、覆蓋、相加（發光）」等功能來進行潤飾。
不過，若加入太多色調的話，反而容易造成反效果，所以色調的確認工作最好要更加謹慎一些。

02 2 透過舒適的物體配置方式來構成畫布吧 資訊量與平衡

1 物體的位置與空間

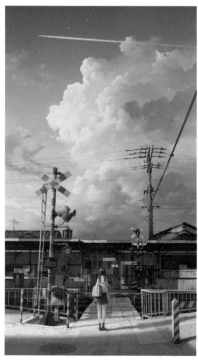

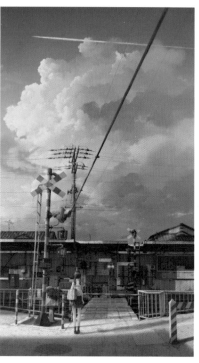

把主角放在中間時，要注意左右兩邊的平衡。在左圖中，透過亮部與暗部、物體的尺寸與配置方式等來避免失衡。舉例來說，在這幅畫中，試著把人物、雲朵、電線桿這些很顯眼的物體往左挪動。

藉由把資訊量挪向左側，左右有點對稱的印象就會一口氣遭到破壞。尤其是右上方的空間很冷清，令人感到突兀。採用著重於對稱感的構圖時，以及繪製中央有流動物體的畫作時，物體的配置方式當然不用說，也必須一邊對照整體的平衡，一邊謹慎地配置空無一物的空間與明暗部分等。

如果反過來利用「空曠得很不自然的空間很顯眼的構圖」的話，也可以說「只要大膽地創造出一個空間，該處就會很顯眼」。若能巧妙地運用這一點的話，也會有助於引導視線，以及呈現出畫中的流動感。

上圖畫的是草原與天空。在畫面右側，畫的是形狀複雜的雲朵與有對到焦的雜草，資訊量比較多。相較之下，左側部分，尤其是左上方，幾乎沒有物體。只要觀察整幅畫，就會發現右下方的資訊量很多，左上方被大膽地空出來，所以會形成從右下朝向左上的流動感。

只要具有不會遮蔽視線的流動感，就能畫出令人覺得畫面中的通風很良好，而且帶有爽快感的畫作。由於這種不用畫就能完成的構圖，也不會增加作畫成本，所以只要事先學會的話，就會非常方便。

2 自然的配置與不自然的配置

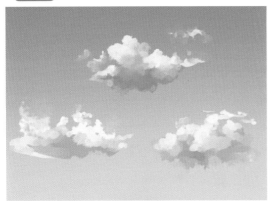

舉例來說，即使採用能讓左右兩邊維持相同資訊量的配置，但配置得過於整齊的話，有時反而會顯得不自然。尤其是自然物，若把自然物都畫得一樣的話，就容易令人覺得不協調。

在左圖中，相同尺寸的雲朵被排列成等間隔，我認為應該有許多人會覺得這幅畫有點不太自然。若只是要讓左右兩邊的資訊量相等的話，我覺得讓尺寸分散到某種程度會比較好。若要畫成左右對稱的話，畫成1個大型的雲，似乎是不錯的做法。

全都大約是中型的雲

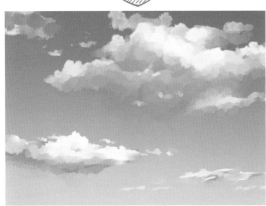

把雲的尺寸分成大、中、小，變更配置方式。一邊維持畫面整體的平衡，一邊呈現出自然的氣氛。要配置多種物體時，我認為最好要一邊劃分物體的尺寸，一邊看清畫面整體的資訊量。舉例來說，就像是「體型不同的人坐在蹺蹺板上，且能保持平衡」那樣的畫面。

3 有考慮到之後情況的配置方式

想要平衡地配置圓形物體時，如同圖1那樣地畫出骨架後，必須稍微注意一下。若只看線條的話，只要把物體擺在中央，就會像是有取得平衡。不過，若有光線照射的話，情況就會有所不同。
在圖2中，受到來自左側光線的照射後，球體的影子落在右側。
在圖3中，使用白色來表示顯眼的物體，但由於影子很深且顯眼，所以畫面的資訊量會稍微偏向右側。
光線的照射方式等因素會像這樣地，使物體的平衡產生很大的變化。若有好好地考慮到之後的作畫情況的話，就必須像圖4那樣地調整平衡。

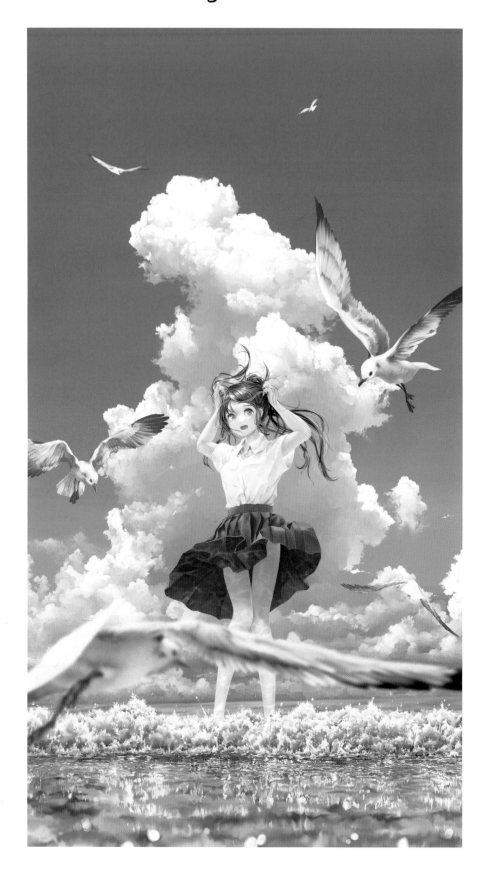

4 大量物體的配置方式

只要能讓左右兩邊取得平衡，即使要配置大量物體也沒有問題。另外，在配置多種尺寸固定的物體時，不要以上下左右這種平面的方式來將決定配置場所，而是要採用立體的配置方式，像是配置在深處或眼前部分等，就能使畫中的空間產生縱深感。

尤其是在畫距離特別近或特別遠的物體時，藉由將其邊緣畫得較模糊，就能呈現出更加強烈的距離感。

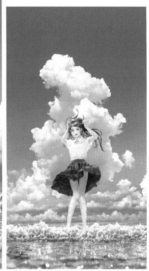

只要去除鳥類，就會覺得整體的縱深感降低了。覺得畫作美中不足時，這種配置方式會成為一種很有效的助力。不過，有幾點必須特別注意。在大多數的情況下，這種配置方式會使畫作呈現出躍動感，容易給人華麗的印象。若作畫主題是寂靜感或靜止空間的話，有時也會不適合採用這種配置方式。另外，當要配置的物體的顏色或形狀等很奇特時，就很有可能會干擾到主角，所以必須多加注意。

Tips 積極地呈現「飄落感」、「飛舞感」！

想要在畫面中呈現特效時，「撒下某種東西」的作畫方式會非常有效。

若畫作的環境中有似乎可以使用的東西的話，像是草木、花瓣、鳥的羽毛、水花、火花等，希望大家能積極地運用。最好要確實地採用大小很均衡的配置方式來呈現出遠近感。

02 3 顏色與骨架
繪製彩色草圖來奠定畫作的基礎吧。

1 線條的骨架與顏色的骨架

左圖只由線條構成。在繪製畫作的概略骨架時，我認為可以只用線條來確認畫作的構成方式。不過，將其當成草圖，進而開始進行正式描線的話，有時也會有風險。

只使用線條來畫出骨架的話，就會不容易注意到顏色與陰影等資訊，完成的骨架可能會與當初想像中的畫面有很大的差距。

我認為，在每個步驟中，以隨機應變的方式來加入想到的點子，也是一種很棒的作畫方式。不過，從穩定性的層面來看，會給人稍微不穩定的印象。

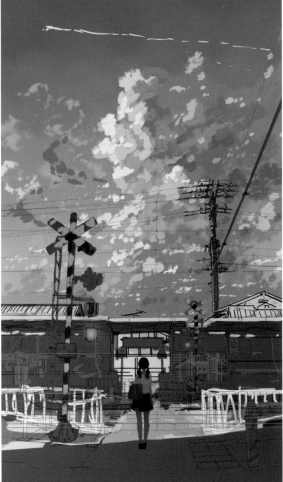

右圖是使用顏色來繪製的初期骨架設定。從此階段開始進行潤飾與修改，讓草圖完成。

雖然只是把顏色加到只由線條所構成的骨架中，但我認為這樣做可以讓人變得更容易了解明暗部分與色調的配置，以及藉此而產生的氣氛。

亮部與暗部的平衡和色彩，與畫作給人的印象之間有著密切關聯。我認為，一開始就一邊徹底地確認，是否有好好地挑選出符合自己想像中的概念的顏色與明暗部分，一邊進行作畫，會有助於製作出更加穩定的作品。

因此，想要改掉「畫作風格容易改變的壞習慣」時，以及因為委託或工作等而無法中途變更作品概念時，特別多花一些時間在繪製草圖上，也許會比較好。

2 希望大家透過草圖來掌握的重點

在繪製一個物體的草圖時,若細節畫得太少的話,就不容易看出在畫什麼,也會變得難以進行正式描線的步驟。相反地,若細節畫得過多的話,雖然能畫出很用心的成品,但會花費很多時間,而且變得與正式描線沒有差異。

繪製草圖時,雖然也要取決於畫作的用途,但我認為草圖應該要以「讓大部分觀看草圖的人都能看懂在畫什麼」作為目標。為此,必須掌握物體所具備的要素。

3 物體所具備的重大要素

剪影
此要素能讓人容易了解物體的形狀,尤其是輪廓與規模。若沒有好好地畫出形狀的話,就會顯得不自然,所以要認真地看清楚物體的形狀。當剪影很大,或是很複雜時,就會更加顯眼。

顏色
指的是物體本身的固有顏色。在光影不會過於強烈的狀態下,若能掌握顏色的話,之後只要對該顏色加上明暗差異或環境光的話,呈現方式就會很多元,加工等效果也會比較穩定。在觀察固有色時,建議選在天空看起來一片純白的陰天。

明暗
這項重要的要素能讓人掌握立體感,測量出光源的位置與強度。在圖中,雖然只有亮部與暗部這2項資訊,但只要畫出更亮或更暗的部分,畫面就會持續不斷地變得立體。

雖然只要進行細分的話,就會發現物體所具備的要素還有其他很多種,但我認為只要能多留意剪影、顏色、明暗,就能畫出很好的草圖。

只要正確地畫出顏色與形狀,即使沒有呈現出質感等細節,還是能判斷出許多物體,所以首先只要調整好顏色與形狀,就能奠定穩固的基礎。

相較於彩色草圖,在左圖中,增加了質感的描繪,並將細微的凹凸起伏修改成漂亮的線條,除此之外,幾乎什麼都沒做。相反地,若基礎部分畫得很含糊的話,即使畫出很多細節,還是容易產生不協調的感覺。

4 細節的優先度

在畫陰影中的部分與遠處的景色時，即使不畫出太多細節也無妨。尤其是像左圖那樣，當畫面中有明確的主角時，若把主角以外的部分畫得太仔細的話，反而會成為一種干擾。試著把遠處地面放大看看，就會發現筆觸並不完整。

相反地，若沒有認真地畫主角部分的話，就會使畫作整體的品質下降。在主角以外的部分當中，有照到光線的部分，以及形狀很複雜的物體等顯眼的景物，也必須畫得比其他部分更加仔細。

在右圖中，顯眼的要素都聚集在紅框內。在這幅素描中，雖然紅框內與紅框以外的面積有很大差距，但作畫時間卻差不多。如果能夠判斷出，何處該畫得較仔細，並畫出符合重要程度的細節，畫中就會產生緩急差異，形成看起來很舒服的作品。

Tips 背後的顏色

我認為一開始作畫時，應該有許多人會在純白的畫布中塗上顏色，不過在作畫初期，背後的顏色會成為用來判斷顏色的基準，所以如果不注意這點的話，顏色就可能會變得比預計中來得淡。事先塗上灰色等顏色，就比較容易預防這種情況發生。

5 透過遼闊的視野與各種角度來判斷。

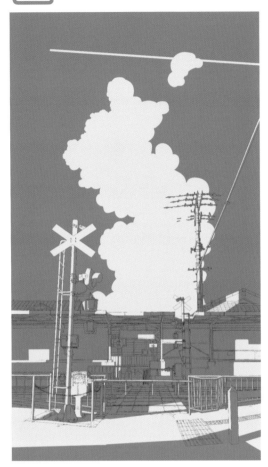

當畫作中的物體很多而使陰影變得複雜時，就會變得很難判斷顯眼的部分與不起眼的部分。我認為，只要把明暗、顏色、圖形等分開來思考，就會較容易做出冷靜的判斷。左圖的黃色部分是光線所照射到的部分。去除強烈到會導致過曝的光線等例外，亮部就是應該畫得較仔細的重點。

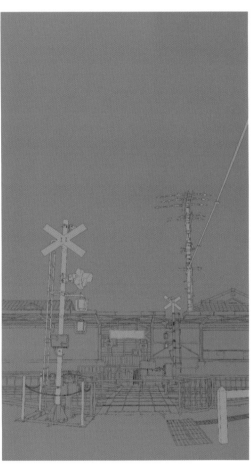

另外，若是形狀或顏色的話，右圖中的紅色部分會很顯眼。在電線桿與遮斷機（升降桿）的複雜形狀中，剪影很顯眼。在亮著的電燈與平交道附近的黃黑色設計中，顏色會非常顯眼。在繪製草圖時，我認為只要先著重於上述這些部分，之後就能順利地進行正式描線。

6 選擇符合用途的筆刷工具

想要清楚地畫出顏色或形狀時，能夠很深地呈現出所選顏色的筆刷會很有效。因此，要把會影響墨水出水量的參數調得高一點。另外，為了避免剪影變模糊，所以要把筆刷前端的硬度調得較高，或是一開始就選擇不會使剪影變模糊的筆刷。

相反地，如同噴槍那樣能讓顏料輕柔地流出來的筆刷，在畫漸層或光滑的物體時會很有效，不過若想畫出很明確的骨架，或是想要確實地塗上顏色時，大多會不太適合。請大家依照用途，隨機應變地更換筆刷工具吧。

02 4 作畫過程 Part② 『巨大的雲與渺小的平交道』作畫過程

1 使用線條畫出的概略骨架

繪製背景的草圖。由於已決定把人物放在中央，所以為了避免平衡遭到破壞，要一邊注意，一邊用線條畫出骨架。為了方便塗色，所以不加上強弱差異，而是使用較細的線條來平淡地畫。使用較細的線條來畫時，會很要求正確性，所以雖然作畫時間本身相當長，但線稿與著色等之後的工作會變得輕鬆。

不過，只使用線條來畫骨架的話，就會忽略掉顏色，所以要時常留意固有色與光線的照射方式。

相反地，採用厚塗法，或是會清楚留下筆觸的畫法時，不能依靠線條的骨架，而是要一邊塗色，一邊調整輪廓。

想畫出強弱差異很小的線條時，大多會使用畫筆工具中的代針筆或簽字筆。在畫草圖和筆記時，會很有幫助。順便一提，本書中的手寫文字也是使用代針筆。

反之，若想呈現強弱差異，則會使用G筆等能透過筆壓來使前端變細的筆。在印象中，大多會用於動作強烈或帶有角度的畫作等。若能巧妙運用的話，就能畫得很帥氣。

2 能呈現出高度的畫法

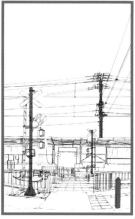

雖然在線條草圖中沒有被畫出來，但我認為在這幅畫當中，天空是最精采的場面之一。因此，要注意的部分為，透過讓天空顯得很高的角度來配置物體。

在左圖中，縱向延伸的物體筆直地立著，與畫面的側面平行。我認為，若這樣畫的話，會有點呆板，天空也看起來很小，所以我讓整體畫面朝中央傾斜。傾斜後的畫面就是右圖。我覺得在畫作中有呈現出高度，而且顯得較生動。

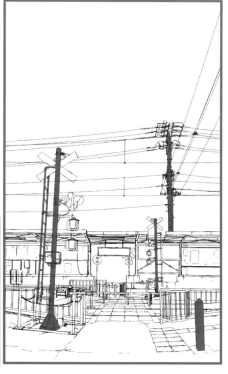

作畫時，讓線條朝上集中，就能呈現出朝向上方的高度。若想在由上往下俯視的視角中呈現出朝下的高度時，則要讓線條集中在畫面下側。在右圖的螺旋梯當中，扶手的柵欄部分會朝下方集中。

3 需要畫出線稿的部分與不用畫的部分

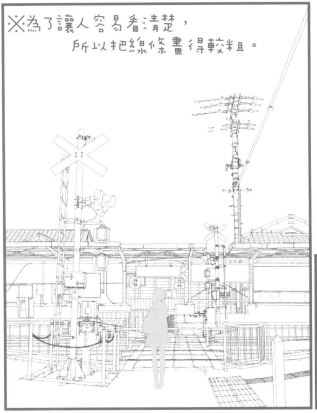

※為了讓人容易看清楚，所以把線條畫得較粗。

當各種物體雜亂地重疊在一起，令人感到很複雜時，我認為在先前的作畫步驟中，為了避免畫面變得混亂，所以要確實地畫出線稿。基本上，幾乎所有物體都要畫成線稿。拜此所賜，上色會變得容易。不過，在那當中，有幾個地方沒有畫成線稿。

在畫含有很多人造物的景色時，電線桿經常會出現，不過大多不會將電線畫成線稿。對畫布尺寸來說，這類線條過於細小，會之後再補畫上去。

平交道等漆成黃色與黑色的部分，也不會畫成線稿。在上漆部分，為了追求塗上油漆的感覺，以及方便呈現出油漆剝落的筆觸，所以大多不會使用線條，而是只會用顏色來畫。

4 採用細膩線稿的基準

繪製線稿時，要特別留意整體的細節，尤其是某幾個畫成細膩線稿的部件。在繪製遮斷機（升降桿）與電線桿等在構造上大家不具備專業知識的物體時，為了盡可能地正確畫出來，所以要認真地調查，畫成細膩的線稿。如果物體很複雜的話，調查時間大多會比作畫時間來得長。
另外，瓦片屋頂與導盲磚這類由相同圖形排列而成的物體，也會畫成細膩的線稿。為了避免物體變形，所以要透過骨架的作用來作畫。

5 選擇漸層的顏色

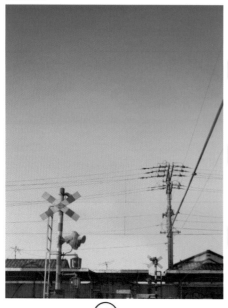

繪製天空的漸層。由於黃昏天空的顏色範圍很大，容易陷入選擇困難，所以一開始就要把顏色範圍縮小到某種程度。

上方為藍色較強烈的區域，所以使用鮮明的深藍色。隨著位置愈往下，會混入帶有少許淺藍色的綠色，以避免顏色顯得太亮。

此處為中央區域，混入了地平線附近的暖色。不使用以紅色或藍色作為基調的灰色，而是混入黃綠色系的灰色，試著維持顏色的變化幅度。

明亮的暖色區域。不過，若顏色過於明亮鮮艷的話，雲就會變得不顯眼，所以要加入略為暗淡的低調橘色。

想要一邊確實地塗上顏色，一邊畫出漂亮的漸層時，會使用畫筆工具中的「光滑的水彩」。若使用暈染效果類的畫筆工具的話，大多無法只透過暈染效果來覆蓋顏色。由於「光滑的水彩」的上色與暈染效果都很好，所以非常方便。除了天空以外，在呈現高級布料或細緻的肌膚等光滑質感時，也很推薦使用此工具。

不，由於暈染效果過於漂亮，所以不太會留下筆觸。要多加留意，避免過度使用。

Tips 天空顏色的秘密

這是白天的天空模樣。在太陽位於上方的時段，在來自太陽的各種顏色的波長當中，藍色等波長較短的光會在上空散射。雖然會有點語病，但概略地歸納後，就會給人「在高處，藍色會散開，天空會發出藍光」這種印象。這就是「陽光看起來像暖色，影子看起來像藍色」的主要理由之一。

 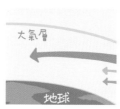

這是黃昏的天空模樣。由於白天與黃昏的光線散射方式不同，所以色調也會產生變化。黃昏的太陽會西斜，光線是從橫向照射過來的。如此一來，通過大氣層的距離也會增加，因此波長較長，且能傳到遠處的暖色系顏色就會增加。由於會接收到很多紅色，所以雲也容易變紅。相反地，波長較短的藍色系光線一進入大氣層後就會散射，所以不太會接收到藍色。

 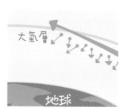

黃昏時的確不容易接收到藍色光線，但也有例外。當光線來自比水平線低的地方時，光線一旦以掠過大氣層的方式通過，天空就會呈現強烈的藍色。

這是因為，光線只接觸到少許大氣層，只有容易引發散射的藍色系光線會造成散射，其他色調的光線不易形成干擾，所以會形成純度更高的藍色。除此之外，時段、氣候條件、觀測地點等因素也會使天空顏色產生很大的變化。也會出現顏色混在一起，看起來像紫色或粉紅色的情況……。

這世上有很多刻意提高彩度，使用繽紛色彩來繪製的天空畫作。其中，也許會有現實中也看得到的天空模樣，令人意想不到。

6 顏色的誇飾

在天空中補畫出雲朵。黃昏時,不僅天空顏色,連雲朵顏色的變化幅度也很大。作畫時,不僅要留意雲朵的形狀,也要留意色調的分布。

在配色上,做了相當大的誇飾。尤其是在畫雲朵的陰影時,加入了與背後的天空顏色相同程度的藍色,一邊呈現漂亮的色彩,一邊取得左右的平衡。

物體可分成容易誇飾與不易誇飾的類型。即使在天空中加入奇幻風格的華麗顏色,只要其色調與周圍部分很搭,就容易顯得很自然,容易使人覺得景色融為一體。

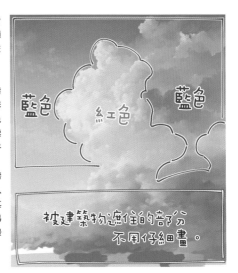

7 雲的細節與平衡

在左圖的大型雲朵附近補畫上小型的破碎雲朵。透過畫筆工具中的渲邊水彩等帶有紋理感的筆刷,使用雲的顏色與透明色來上色,留下筆觸,就會形成破碎雲朵的樣子。

在遠景中,雲是主角,天空是配角。為了確實地讓雲朵變得顯眼,所以要如同右圖那樣地加入細膩的漸層。左側為破碎雲朵等,右側會透過漸層來提高密度,取得平衡。由於這是一幅天空很顯眼的畫作,所以作畫時要多加留意,避免重心偏向其中一邊。

8 飛機雲和星星的潤飾

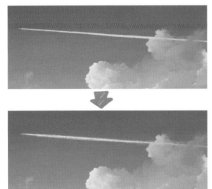

在天空中對物體進行潤飾。在高空處加上飛機雲。一邊用畫筆來加上強弱差異,一邊畫出直線,將其當成骨架,然後再使用能呈現雲朵質感的筆刷,疊上線條。另外,還在深處畫了小星星。雖然幾乎看不見,但我希望即使畫面放大很多,看起來還是很漂亮,所以進行了潤飾。不過,由於果然還是看不到,所以會使用噴槍工具中的噴霧功能來縮短作畫時間。

9 相連圖形的骨架畫法

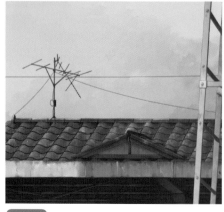

畫瓦片屋頂等相連圖形時，先要在平面上作畫，再使用「自由變形」或「網格變形」等功能。

雖然也可以事先製作出瓦片的彎曲形狀，但若那樣做的話，我認為複製感會過於強烈，所以只用長方形來畫出骨架。就是上圖的綠色部分。

10 鎖鏈的畫法

雖然有許多人認為金屬的上色方法很特別，覺得很難畫，但若尺寸小到下圖那樣的話，我認為可以透過單純的明暗差異來呈現。不過，要提升對比度，讓顏色變得像金屬。

● 明
● 暗

這是鎖鏈的作畫方法。我認為把各個鎖鏈的方向畫得很凌亂會比較自然，所以把鎖鏈畫成稍微扭曲的樣子。雖然以圖形來說很單純，但由於必須呈現出不同角度，所以在畫骨架時，要留意長方形的形狀。由於只要把圖形簡化，就能專注在角度上，所以從整體觀點來看，我認為可以縮短相當多作畫時間。不過，若只考慮到效率的話，先畫出約 3 個鎖鏈後，再進行複製，似乎會比較好。

11 繪製牆壁時很方便的潤飾方法

這是牆上的髒汙。由於在配置時不太挑場所，所以不知道怎麼畫時，總之就先這樣畫。透過筆工具中的水彩毛筆等，以輕輕拍打的方式來上色。

文字等不用確實地畫出來也無妨，只要畫成四方形，就會像是貼在牆上的紙張。要不然也可以只留下邊緣，畫成紙張破掉的感覺。光是這樣就能填滿很大的面積。

由於配置塗鴉時，可以自由地選擇尺寸，所以想要填滿較大的面積時，可以畫上塗鴉。不過，尺寸很大的話，就會很顯眼，所以要依照顏色和形狀來調整尺寸。

12 粗糙地面的簡單畫法

在畫粗糙的地面時，大多會貼上紋理素材等來縮短作畫時間，不過在這幅畫中，實驗性地採用幾乎全手繪的方式。雖然我認為透過手繪才能呈現出不規則感與溫度，但相較於作畫時間，手繪效果令人覺得很低，所以我覺得可以老實地貼上紋理素材，或是只畫一部分，然後複製該部分。

採用手繪方式來作畫時，要使用盡量讓顏色不會變得模糊的筆刷，逐一地畫出。我使用的是畫筆工具中的「光滑墨筆」。

在左圖中，意識到要縮短作畫時間，所以使用了紋理素材。在柏油路部分，先單純地貼上紋理素材等，然後再使用白線等來潤飾。因此，只花不到10分鐘就能畫好地面部分。

我使用的是名為「灰漿」的紋理素材。稍微降低不透明度，如同下圖那樣，透過「自由變形」等功能，依照地面形狀來貼上。

Tips 帶有顏色的光線的思考方式

如同左圖那樣，只要把光的中心與光的周圍分開來思考，也許就會比較好懂。中心部分的顏色相當淺，周圍的模糊顏色則確實地維持了彩度。藉由將這兩者組合起來，就能兼具某種程度的亮度與鮮豔感。

不過，依照顏色種類，使顏色顯得最鮮豔的亮度會不同，所以若是紅色的話，就必須調整成適合紅色的亮度，藍色也一樣。話雖如此，即使沒有調整，在某種程度上，看起來還是很漂亮，所以若只是要呈現那種風格的話，我認為可以不用太在意。下圖就是沒有進行調整的畫面。

帶有顏色的光線必須畫得既明亮又鮮豔。不過，要兼顧「明亮」與「鮮豔」是非常困難的事。這是因為，亮度一旦過高，彩度就會下降，看起來會很虛弱。為了兼顧顏色與光線，所以在作畫時，要提升光線中心部分的亮度，並提升光線周圍的彩度。

13 人物的線稿與著色

綿條

顏色

由於也想要重視人物的色調,所以在線稿中,減少了線條數量,並使用沒有強弱差異的細線來畫。跟往常一樣。裙子等處的摺痕則另當別論,透過線條不太能夠呈現出布料的細微皺褶。由於我始終想透過顏色來呈現出立體感,所以把這些工作全都留到著色時再處理。

透過一張圖層,就能完成大部分的著色工作。由於人物本身的面積很小,不需要畫得那麼仔細,所以把時間分配給顏色分類。

當著色工作完成到某種程度後,再以潤飾的方式來加上頭髮。透過能清楚畫出線條的畫筆工具來畫。之後,再稍微調高人物整體的亮度,就完成了。

人物作畫的圖層資訊如下圖所示。99%的作畫工作都是在最底部的圖層中畫出來的。

	100%加算(発光) 光加筆
	100%通常 人物
	100%通常 髪の毛加筆
	100%通常 人物線画
	100%通常 色

14 呈現質感時的注意事項

● 微弱光線
● 強烈光線

上色時,試著把強烈光線與微弱光線照射到的部分區隔開來。由於光線過於強烈時,細微的質感與顏色變化就會消失,所以想要呈現細節時,應採用微弱光線。尤其是左圖中的紅色部分,由於我想要呈現頭髮與帶有細微皺褶的布料的質感,所以會採用微弱光線。相反地,黃色部分是照射到強烈光線的部分。由於該處很平淡,沒有特別精彩的部分,所以為了突顯夕陽的強烈光線,讓該處成為犧牲品。只要透過光線來消除物體質感,也能降低作畫成本,所以很方便。

在畫形狀或質感很特別的物體時,在某種程度上,要認真地畫。在畫裙子時,只要在各摺痕處確實加上陰影,看起來就會有模有樣。由於樂福鞋的光澤感很特別,所以直射光線會強烈地反射,只要畫出地面等處的反光部分,就能呈現出光澤。

15 柔和光線的畫法

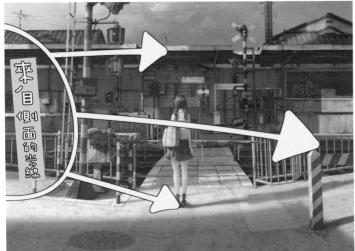

來自側面的光線

完成著色後，因為我想加上橫掃進來的光線，所以製作了從左往右柔和地分布的光線漸層。雖然也有「加上光芒」這種方案可以選擇，但由於會給人過於華麗、活潑的印象，所以畫成較微弱的光線。因為從上方增加光線和色彩，能使畫面一下子就變得很漂亮，所以有時也會不知不覺就畫過頭……。加工大多為最後一道步驟，在完成畫作前，也許會感到焦躁，但為了避免做出錯誤判斷，還是要花時間仔細地慢慢畫。

加入輕柔的光線時，大多會使用「相加（發光）」等能使畫面變亮的混合模式。透過噴槍等工具來畫出圓潤的朦朧感。

讓畫上去的光線進行變形。只要使用「自由變形」功能，就能輕易地改變形狀，所以很推薦。

一邊放大尺寸，一邊在任意的範圍內移動。當畫布尺寸很大時，處理速度也許會稍微有點慢，但還是能自由地配置柔和光線的位置。

16 讓最後的加工部分變成漸層

綠色的加工效果

紅色的加工效果

在接近白色的部分，使用更加強烈的加工效果。

由於畫布為縱長型，而且畫面上半部幾乎只畫了天空，所以在畫面的上半部與下半部使用不同的加工效果，製作出帶有加工效果的漸層。
各自製作一個綠色的加工效果與紅色的加工效果，分別使用圖層遮色片來縮小生效範圍。藉此，就能只對特定範圍進行加工。另外，藉由製作漸層，就能增添奇幻氣氛。

PRACTICE 3

作畫：2019年9月

在許多場所內，依照不同時段，人口密度會產生很
大變化。我非常喜歡場所內剛好沒有人的時候。我
對於獨自待在沒人在的火車站或公車站等處，有一
種奇特的憧憬，於是將其畫成畫作。

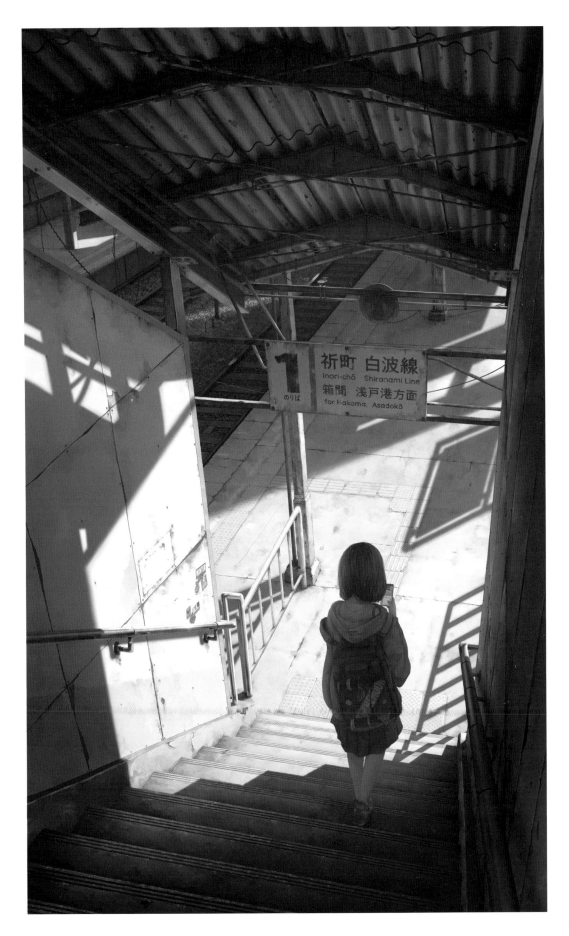

03 1

只要透過採光這個方法，就能大幅提升畫作的魅力！

來思考能讓畫作顯得好看的採光方法吧。

1 思考什麼樣的光線是必要的。

右圖是草圖素描。畫的是物品很凌亂的房間，以及在該處作畫的人。乍看之下，會覺得此作品畫得很認真仔細，但也會產生因為物品過於雜亂而使人物不顯眼的印象。對於會把人物畫得較小，並畫出很多細節的人來說，應該會有共鳴。

讓人物變得顯眼的方法有很多種，光是採光這個方法，就具備很強的作用。畫作中的採光大致上指的是，思考光線要如何照射。在繪製草圖時，注意力容易放在顏色與配置上。我會一邊思考「什麼樣的光線會從哪裡照射過來」與「是否符合畫作的概念」，一邊畫。

要在畫面中設置直接光源，呈現出鮮明的印象嗎？還是要把光源設置在畫面外，讓畫作產生寬敞感呢？也可以透過物體來遮住畫面中的光源，營造出神祕感。希望大家能依照需求來使用不同採光方法。

過於優先考慮作畫概念的話，就會覺得窗戶面積太小……稍微有些沉悶感。雖然有點離題，但據說在一般住宅中，窗戶的必要面積為地板面積的1/7，若是學校的話，則為1/5。這樣應該不夠對吧（笑）。

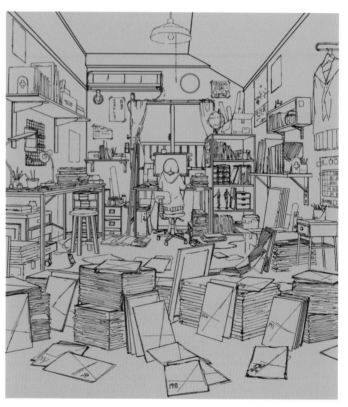

2 思考光源位於何處

繪製作品時，我認為只要事先理解「在接下來要畫的畫作中，什麼樣的光源會被考量」這一點，就會比較容易配置光源。舉例來說，在一般的室內場景畫作中，雖然很難讓大量的散射陽光照射進來，但某種程度上，能自由配置照明器具等人造光源。在此作品中，光源包含了天花板的燈、桌上的檯燈、電腦螢幕發出的光線等。另外，光線也可能來自窗戶與後方的門。由於光源有時也會被配置在畫面外，所以若能如同右圖那樣向後退一步，從各種角度來考量的話，選項就會變得更多。

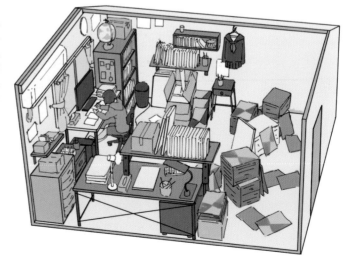

3 主角周圍的光線

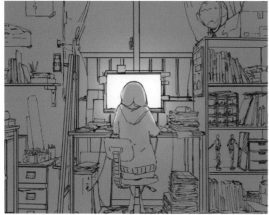

只要把光源設置在人物附近，尤其是後側，人物就會自動變得顯眼，很輕鬆。舉例來說，只要如同左圖那樣讓電腦螢幕亮著，人物就會變得顯眼。再加上螢幕是透過畫面的顏色來發光，所以顏色的選擇性也會比較多。一想到可以透過喜歡的顏色來讓螢幕發光，就會覺得很方便。人造光源的亮度不怎麼高，相對地，配置與顏色的自由度很高，很符合我的喜好。

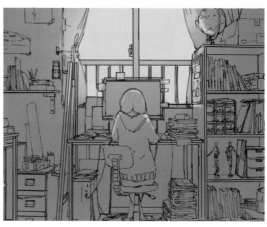

想要呈現更加自然明亮的氣氛時，只要依靠來自窗戶的光線，就能解決這一點。只要把時間設置成黃昏時段，柔和的光線就會溫柔地使人物變得顯眼，所以會形成有點溫馨的畫作。另外，室外的光線與時段有很大的關聯，所以也容易呈現出故事性。

如果畫出來自窗戶的藍色光線，看起來就會像是假日的白天。若畫出明亮的黃色光線的話，黎明的印象就會很強烈，看起來像是忘情地工作到早上。

4 朝向主角的光線

在思考光源時，要把範圍拉大，意識到光源可能會位於畫面外。在這幅畫中，由於左右兩邊的靠牆處都有配置物體，所以窗戶只會位於正面，不過前景的牆壁上還有一扇出入用的門。假設門打開後所連接的走廊上有窗戶，很強烈的夕陽光會從該處照進來的話，只要門稍微打開著，就能預想到，細長的光線會延伸到室內。伸長的光線除了能將視線引導到其前端，還能呈現出縱深感與畫面外的寬敞感，所以希望大家能意識到這一點，將其視為一種選項。

5 五種好用的採光方法

普通採光

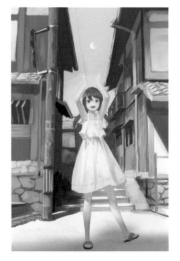

從正面的斜上方照過來的光源。在素描等中常見的採光方法。由於此方法總之就是沒有特色，大多不會強烈突顯光影的存在感，所以想單純呈現角色設計與情境時，常會用到。光影面積的比例很均衡，即使在一幅帶有背景的畫作中使用，也會帶有穩定感。

不過，呈現手法很單純就代表，容易呈現出作畫實力，所以細節部分很難偷懶。也就是說，別偷懶……。在印象中，喜愛強烈的風格與構圖，或是激烈呈現手法的人，不太會使用此方法。

正面採光

幾乎是從正面照射到光線的狀態。乍看之下，會不易分辨出此方法與普通採光的差異。採用正面採光時，明暗的分布比較容易形成左右對稱。光線在眼前，陰影容易落在邊緣處，很適合用於「想捕捉正面模樣」的構圖。只要和人物的正面畫搭配在一起，就能提升眼神銳利感與存在感，可以呈現出「似乎想要訴說些什麼」的氣氛。此方法常用在重視訊息性的海報等處。

雖然會覺得，在局部上，能使用到「光線從正面照射過來的情境，以及能發揮正面採光效果的構圖」的情況並不多，但想要把人物畫得很大時，以及採用有點左右對稱的構圖時，也可以稍微想起此方法。

邊緣採光

由於光線來自深處，所以只有被拍攝對象的邊緣會發光。光是把邊緣部分畫得明亮且鮮明，完成度就會顯得很高，再加上陰影面積很多，作畫成本會下降，很方便。雖然考慮到現實情況，邊緣採光需要很強的光源，但運用此方法時，偶爾也會說點謊。在角色插圖等當中，無論光源位於何處，有時會把銳利的光線加到想要變得顯眼的部分中。我認為這種方式很有效。

如同右圖那樣，只要將微弱的光線誇飾，讓邊緣部分發光的話，就能突顯出幻想風格的輪廓，好處很多。不過，若用過頭的話，就會變成既囉嗦又麻煩的畫作，所以必須處理的細膩調整工作會出乎意料地多。

下方採光

由下往上照射的光線。在現實中，由下往上照射的光線本身並不常見。由於這種方向脫離現實的光線，會促進奇幻氣氛的呈現，所以和幻想風格的作品非常搭。依照光線的色調與照射方式，也能呈現出令人害怕的恐怖印象。

無論多強的光線，在陽光底下都會黯然失色，所以此方法幾乎都被用在夜晚或室內等昏暗的場景中。

再加上，由於必須將光源配置在下方，所以需要考慮到的部分會很多。必須透過某些方式來讓腳邊發光，像是大地、礦物、植物等。雖然現實世界中也存在會發光的生物，但亮度大部分都很弱。另外，光線本身的強度也會「與距離的平方成反比」，衰減速度非常快。此方法也帶有幻想風格，希望大家將其當成誇大的強光來使用。

聚光燈

透過精確位置來打光的方法。依照想法與配置方式，可以決定讓多少光線打在想要的位置，所以自由度不受限制。若是單一人物的畫作的話，常見的用法為，讓較小的光線落在眼睛周圍。由於容易給人時髦、帥氣的印象，所以似乎很適合用於，採用仰望或俯瞰角度的配置，以及人物容貌很端正的畫作。

若要考慮到背景，需要考量的部分就會稍微增加。必須畫出即使細微光線照進來也不會不自然的背景。如果要畫的是，光線從牆壁縫隙照射進來的畫作，就必須畫出不會顯得不自然的景色，或是採用牆壁沒有出現在畫面中的構圖。

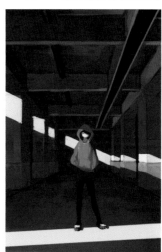

6 光線是重要角色之一。

採光方法有很多種，我認為要挑選出最好的方法並不容易。我要說的，始終都是透過想像來進行的方法，大家可以在腦中把想要畫的人物或場景想像成微縮模型，試著從各種角度來照射光線。如此一來，就能打造出各種情境，且能一一地觀察各種選項。雖然是踏實且麻煩的方法，但我覺得更加可靠。

獨自製作 1 項作品時，導演、攝影師、燈光師的工作，甚至是編劇、小道具的準備，都必須一個人負責才行。先試著在腦海中確認各項工作，也許就能順利地客觀看待此事。

03 2 掌握反射的光線吧。
理解光線的反射，呈現豐富的明暗與色彩

1 反射光線的呈現方式

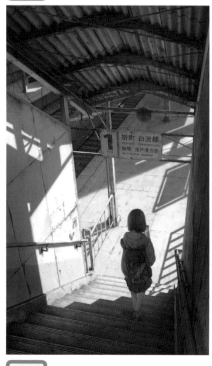

地板反射的反光

往這邊反射

景色中含有各種光線，其中之一就是反射光。簡單地說，就是光線碰到牆壁或地板等表面後形成的反射現象。由於光線照在陰影的表面上，所以會使單調的影子變得更加立體。另外，反光也會對色彩造成影響。在影子中，側面與朝上的面容易帶有冷色，天花板等朝下的面則容易帶有暖色。而且，彩度很高的表面所反射的光線，會將該表面的顏色映照在反射光的目的地。拜此所賜，也能使畫面中的色彩變得豐富。雖然反射光不太能傳到遠處，但會對畫中的物體造成很大的影響，所以我認為事先掌握反射光的畫法是不會吃虧的。

2 反射與亮度與彩度

依照所反射的表面的亮度與彩度，反射光會有很大的變化。只要掌握這一點，我認為就會有助於解決「總之試著加入了反射光，但卻顯得不自然……」、「不知道要在哪個物體上加入多少反射光才好」等問題。雖然光線的方向與種類也很重要，但首先還是先試著注意「什麼樣的表面會使光線反射呢」這一點會比較好。

讓光線在偏白色的表面上反射。由於明亮的表面使光線確實地反射，所以球體的陰影表面會變亮。這是非常正統的反射方式。由於球體與地板表面的接地部分非常狹小，所以的確非常暗，不過除此之外的陰影表面在整體上會比較亮。

讓光線在偏黑色的表面上反射。雖然也要看材質，但由於黑色會吸收光線，所以光線不太會反射。因此，球體的左下方變得相當暗。基本上，低亮度顏色的反射效果較弱，所以在繪製會運用到反射光的畫作時，事先減少使用那類顏色也許會比較好。

最後是偏紅色的表面。反射光會使陰影表面變得明亮。若亮度更高的話，就會發現球體的陰影變成紅色。
由於高彩度顏色會對反射光造成很大的影響，所以在這種情況下，光線會形成帶有反射顏色的狀態。當然，此現象也會發生在紅色以外的顏色中。

3 容易反射的物體。

除了反射光以外，還有一種名為鏡面反射的現象。表面光滑且帶有光澤感的物體，會漂亮地映照出色調。當光澤感更高時，就會如同鏡子那樣，不僅顏色，連形狀都會映照出來。

在左圖中，分別擺放著一個金屬球體與一個非金屬球體。在擴散的反射光的影響下，非金屬球體的下方變成紅色。在金屬球體中，不僅紅色紙張，連地板表面也被映照出來。雖然光澤的繪製難度高，而且費工夫，但只要確實地掌握「容易反射」這項特徵，就能以較省事的方式來畫得有模有樣，所以希望大家也能藉由掌握特徵來降低作畫成本。

在畫如同全新樂福鞋那樣帶有光澤感的皮革時，要確實地映照出周圍的顏色。在此情況下，會受到鋪在地板上的紅色紙張很大影響，眼前部分的鞋子側面會變紅。

依照觀看角度，建築物的窗戶玻璃也會發揮如同鏡子般的作用。由於位於建築物陰影中的窗戶玻璃會反射出遠處天空的顏色，因此，以陰影中的物體來說，會顯得較為明亮。

Tips 在金屬中加上顏色的簡單方法

雖然始終只是簡單的方法，但要在金屬中加上顏色時，混合模式中的「覆蓋」功能很方便。

舉例來說，在左圖中，金屬圓筒被放在紅色地板上。選擇金屬的顏色作為繪圖顏色，在金屬圓筒下方進行繪圖。筆刷工具使用的是噴槍等柔和的筆刷。藉此，就能輕易地呈現出地板表面顏色的反光部分。這樣也能降低作畫成本對吧。圖層如下所示。

當然，若地板表面為藍色的話，就選擇藍色，以同樣方式來作畫，就能畫出反光部分。要注意的事項為，使用噴槍的話，作畫效果較模糊，所以光澤感會稍微減弱。另外，若物體為帶有顏色的金屬時，依照地板與金屬的顏色組合，有時畫出來的效果會不太漂亮。

4 水所引起的反射現象

水有時候也會像鏡子那樣，呈現出很漂亮的反射現象，不過其性質相當複雜。

依照光線的入射角，水面的反射難易度會產生變化。光線從正上方附近照射過來時，大部分的光線都會進入水中。若照射角度有點平行的話，就會形成很多反射光。在右邊的素描中，眼前部分的岩石區是由上往下看，所以水很清澈，但深處的水面卻會反射出天空的顏色。

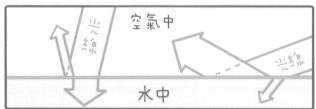

5 光線的聚焦

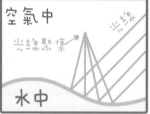

當光線照在搖晃的水面與彎曲的玻璃產品上時，就會產生複雜的折射現象。因此，會在水中或水面上映照出奇妙的模樣。左邊的素描畫的是裝了水的玻璃杯，奇妙的模樣浮現在影子部分中，折射光線聚集處則變得非常明亮。這種現象被稱作焦散現象，也會出現在海洋與河川等處。

光線折射時，依照顏色，會產生使光線分開的「色散」現象。依照不同顏色，光線的折射角度會有些許差異，所以可以觀察到被分成不同顏色的光線。由於此現象很漂亮，所以希望大家在畫水邊場景時，能積極地使用。

6 反射光的壽命

這是集合住宅的樓梯部分，在上方與下方的樓梯平台中，天花板的顏色會有差異。基本上，在晴朗的戶外，朝下那面的陰影會形成暖色，但上方的天花板卻稍微帶有藍色。相較之下，下方的天花板則帶有暖色。在相同的情境下，相同構造、質感的 2 個物體的顏色為何會有那麼大的差異呢？

雖然答案並非只有一個，但可以想到的主要因素就是反射光的壽命。
反射光是很微弱的光線，基本上，能前進的距離並不怎麼長。
因此，從地面反射的暖色無法抵達 2 樓，而是變成這種顏色。

7 強烈的反射

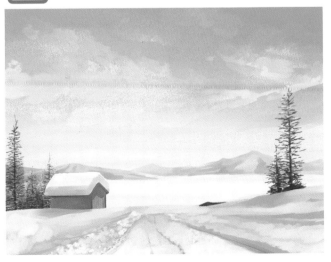

雖然基本上，反射光很弱，但若大量聚集起來的話，就另當別論。在晴朗的大片雪地等處，由於光線會大量反射，所以整體的對比會下降。不僅限於雪，當光線很強，使地板表面變得很亮時，試著稍微降低對比也許會比較好。

03 3 有效地製造出陰影吧。

並非單純地製造出陰影，而是要畫出有意義的陰影

1 會根據是否有陰影而改變的印象

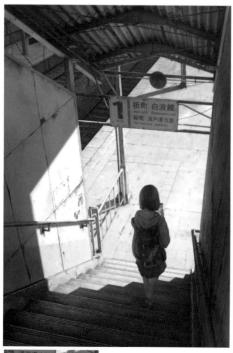

左圖畫的是黃昏時的車站，光線的配置方式相當簡潔。我認為這幅畫具備「人物很顯眼、對比度高」等能夠提升畫作魅力的要素，所以並非沒有看頭，但不管怎樣我都覺得影子與光線的交界線「明暗界線」很單調。

歸功於樓梯部分的形狀很複雜，所以也不會顯得那麼平淡，但車站月台內只有柱子的陰影，看起來很單調。月台部分非常冷清。

在下圖中，我把明暗界線畫得較複雜。乍看之下，也許不易明白，但我認為這樣做對於減緩月台的冷清感有相當大的作用。

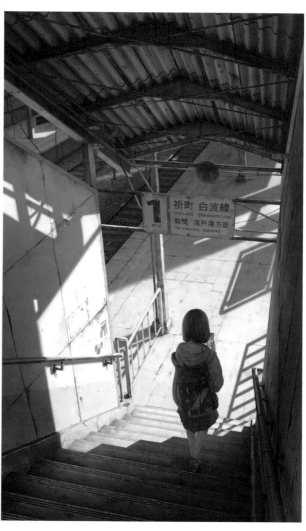

假設此處有一個標示了站名的牌子，並畫出其陰影。由於只要畫出陰影即可，所以作畫成本也很低。

由於遠處的鐵軌也很單調，所以加上了一道光芒。只要讓角度一致，就會顯得有模有樣。

左邊的側面很單調，所以把明暗畫得較為複雜。若畫得太仔細的話，就會對側面整體的漸層造成干擾，所以稍微畫出少許明暗差異即可。

② 陰影能突顯光線

藉由在固有色中加入陰影來呈現立體感。在印象中，這種畫法在日本的數位藝術作品中特別常見。只要能在某種程度上正確地畫出陰影（上圖），就容易讓光線顯得生動漂亮（右圖）。雖然也有例外，但我認為只要留意光影之間的平衡，就能穩定地畫出漂亮的光線。

③ 影子的形狀與使其變得模糊的方法

依照光線的照射方式與環境，影子的形狀會出現複雜的變化。在左圖中，當室內等處有多項照明設備時，複數個影子就會一邊重疊，一邊使輪廓變得模糊。如同右圖那樣，當光源只有一個時，影子形狀就容易變得很清楚。

只使用一個光源，從被拍攝對象的附近進行照射，影子伸得愈長，就會變得愈模糊。在伸長的影子中，藉由讓模糊程度產生細微變化，就能呈現出寫實感。

4 很清楚的投影效果

若想要打造出沉穩風格的話,去除掉強烈對比與誇張的明暗差異也是方法之一。藉由不畫出清楚的陰影、投影,就不易形成像是有強光照射般的鮮明畫作,而且畫面整體會壟罩在柔和的光線中,一邊呈現出溫和的氣氛,一邊如同微陰的天氣那樣,讓人容易看出物體原本的顏色與形狀。

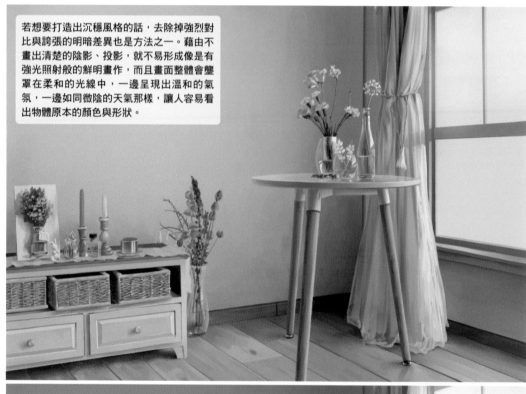

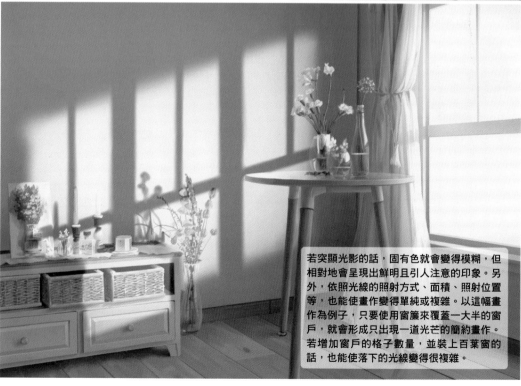

若突顯光影的話,固有色就會變得模糊,但相對地會呈現出鮮明且引人注意的印象。另外,依照光線的照射方式、面積、照射位置等,也能使畫作變得單純或複雜。以這幅畫作為例子,只要使用窗簾來覆蓋一大半的窗戶,就會形成只出現一道光芒的簡約畫作。若增加窗戶的格子數量,並裝上百葉窗的話,也能使落下的光線變得很複雜。

5 稍微改變的影子

有一種稍微不同的現象叫做「維納斯帶」，也和影子有關。在黎明或黃昏等時段，只要觀察太陽的對面，就會發現明亮的粉紅色層與深藍色層會呈現帶狀擴散。在描繪這種時段的畫作中，有許多令人印象深刻的作品，畫面中的陽光被畫得很仔細，陽光的對面區域也會形成非常奇妙的色調。

粉紅帶狀區域

藍色帶狀區域

粉紅色與藍色所構成的漸層也很美，由於是橫向地伸長，所以會廣闊地覆蓋整個畫面。

光線傳遞過來，很明亮。

偏紅的波長傳遞過來。

位於陰影中，顏色為昏暗的藍色

陽光

地球的影子（夜晚）

地球

白天

此現象的發生原因為，陽光由下往上照射。藍色是地球本身的影子，也是夜晚的顏色。粉紅色是，傳遞到遠處的紅色波長與夜晚顏色混合而成的顏色。這種現象有點罕見，出現時間不怎麼長，當空氣乾燥且沒有雲時，比較容易看得到。

說到地球的影子的話，由於規模很大，色調也很漂亮，所以想要畫出很夢幻的天空時，也許可以想起這一點。

75

03 4 作畫過程 Part 3 『黃昏的車站』作畫過程

1 整體的概略骨架

雖然只有背景部分,但這就是作品整體的概略骨架。在畫側面的牆壁與車站月台部分等處時,因為形狀本身很單調,一旦決定好透視圖,到這一步為止的作畫成本意外地低。不過,在畫天花板部分等構造本身很難懂的物體時,則要在每個部件與重疊順序中進行顏色分類等工作,仔細地畫。結構複雜的物體直到上色前,若不仔細決定好構造,反而會更費時間,所以把時間花費在天花板的骨架上,就是所謂的作畫工作的先行投資。而繪製骨架時,我覺得只要一邊思考之後的步驟,一邊意識到什麼要畫得仔細,什麼不用畫得仔細,作畫效率就會很好。

・簡單的部分

・複雜的部分

上色時,先把似乎能以即興發揮的方式來畫的牆壁貼紙、最好配合整體色調來判斷的招牌文字等畫成隨筆畫,把大部分的設計工作都留到之後再處理。沒有決定配置與固有色的物體會非常方便。這是因為,完成整體的上色工作後,若覺得左側部分很冷清的話,只要把顏色很顯眼的牆壁貼紙等貼在左側即可。

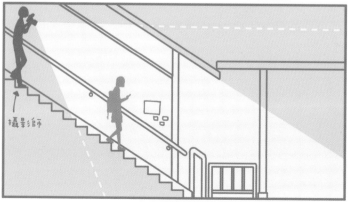

這次的畫作呈現的是,由上往下俯瞰的場景。在這種畫作中,經常會猶豫要在畫面的何處畫出多大的物體。只要準備從正側面進行觀察的圖片的話,也許就會比較容易決定如何配置。

從左圖可得知,畫面上方將近3分之1的範圍中,出現的是相機拍到的天花板部分。在畫複雜的景色時,透過多種視角,會比較容易測量出距離。

2 明暗的規劃

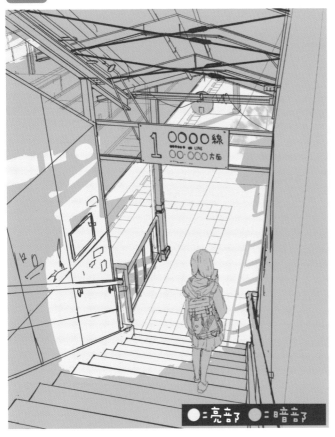

●＝亮部了　●＝暗部了

如同這次的畫作那樣，當的明亮部分與昏暗部分被分得比較清楚，對比也很高時，會在亮部與暗部中各使用1種顏色，總共只使用2種顏色來思考配置。

強光照射的場所，有時要優先考慮的並非固有色，而是光線的顏色。在黃昏時，遠處的大樓在陽光的照射下，我認為有時會看起來像橘色。即使大樓本身是灰色，但光線的顏色被突顯出來，所以大樓看起來會像橘色。另外，在很深的陰影中也一樣，有時要優先考慮的並非固有色，而是陰影的顏色。如同這樣，當作品中淨是強光或很深的陰影時，光影的顏色就會變得很重要。透過「著重於光線顏色與陰影顏色這2種顏色」的方式，只使用這2種顏色來思考明暗。當然，並非變得不需要彩色草圖，我認為藉由插入這項步驟，可以讓人更容易意識到作品完成的樣子。

想要加強明暗的情況下，我認為也可以追加明亮部分與深色部分等顏色，總共使用4種顏色，謀求進一步地細分明暗部分。

Tips 對明暗的配置感到困惑時？

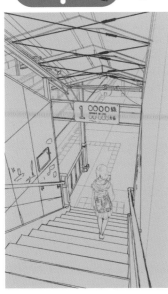

總之試著讓人物的深處變亮。

我認為，有時候即使想使用2種顏色來思考明暗的配置，但卻感到很困惑，不知道要把光線和陰影置於何處才會產生效果。在那種情況下，要去思考，要在主角身上畫出光線還是陰影呢？在這次的情況中，由於原本就預計要在擔任主角的人物身上畫出影子，所以總之先用影子來覆蓋畫面。然後，為了讓主角變得顯眼，姑且再試著在主角的位置塗上明亮的顏色，然後才決定形狀。

③ 人物的草圖與線稿

草圖素描

線稿

右側被放大的圖片是人物的線稿（為了讓人容易看懂，所以將線條加粗）。在背包等顯眼的部分中，重點式地畫出草圖。由於這次的作畫前提是「人物位於很深的陰影中」，所以比起顏色與裝飾設計，會更加重視輪廓。

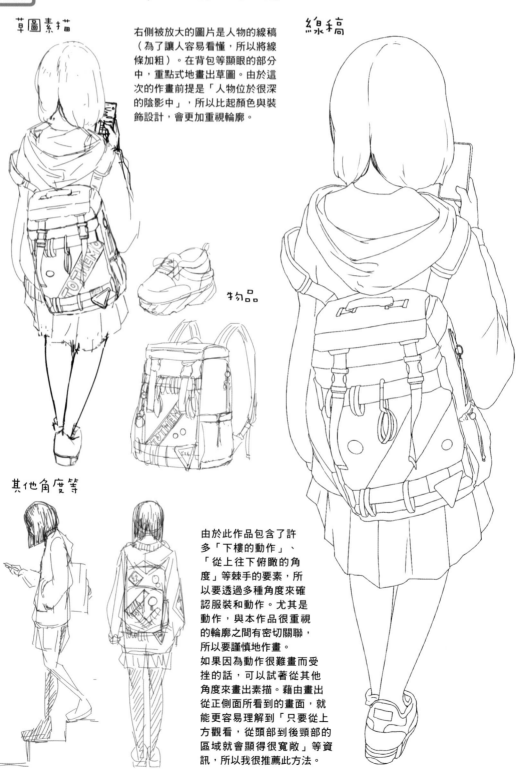

物品

其他角度等

由於此作品包含了許多「下樓的動作」、「從上往下俯瞰的角度」等棘手的要素，所以要透過多種角度來確認服裝和動作。尤其是動作，與本作品很重視的輪廓之間有密切關聯，所以要謹慎地作畫。
如果因為動作很難畫而受挫的話，可以試著從其他角度來畫出素描。藉由畫出從正側面所看到的畫面，就能更容易理解到「只要從上方觀看，從頭部到後頸部的區域就會顯得很寬敞」等資訊，所以我很推薦此方法。

4 整體的線稿

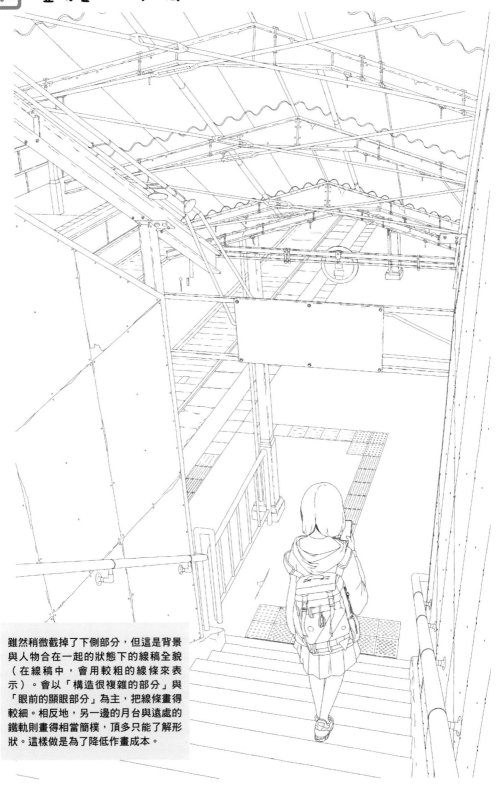

雖然稍微截掉了下側部分，但這是背景
與人物合在一起的狀態下的線稿全貌
（在線稿中，會用較粗的線條來表
示）。會以「構造很複雜的部分」與
「眼前的顯眼部分」為主，把線條畫得
較細。相反地，另一邊的月台與遠處的
鐵軌則畫得相當簡樸，頂多只能了解形
狀。這樣做是為了降低作畫成本。

5 將質感與明暗分開來的作畫方式

① 底色

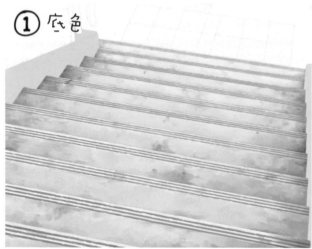

1. 塗色

2. 使用透明色來去除顏色

這是樓梯部分。由於在計畫中，暗部會之後再補畫上去，所以總之先只畫出質感。在呈現帶有髒汙的部分時，要反覆進行「先塗色，再使用透明色來去除顏色，讓顏色融為一體」這些步驟。建議使用筆觸粗糙的筆刷工具。

② 陰影

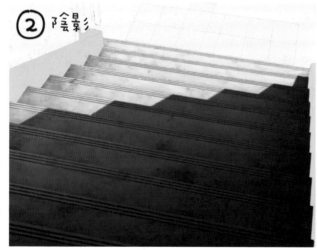

加上陰影。由於事先已規劃好明暗部分，所以要依照規劃來配置陰影。使用「色彩增值」圖層來塗上很深的冷色。因為影子中的對比會下降，不易呈現出質感，所以若事先已得知陰影位置，最好刻意控制一下暗部的顏色深度。一邊呈現出寫實的氣氛，一邊縮短作畫時間。不過，由於這次的畫作中，有很大片的陰影位於相當前方的位置，所以為了讓畫面變得好看，該處要畫得稍微仔細一點。

100 % 乘算
階段の影

100 % 通常
階段ベース

③ 潤飾與收尾工作

因為忘了畫出柵欄的陰影，所以要一邊進行潤飾，一邊在亮部與暗部的交界處加上紅色，使該處變得顯眼。就是左圖中用紅色來表示的部分。

畫得更暗

使用較亮的顏色來潤飾

雖說是陰影內的部分，但由於變得過於單調，所以把樓梯臺階的交界處畫得較暗。另外，在影子中，堅硬物體的轉角會容易變得較亮，所以要加上較亮的顏色。

6 細微凹凸起伏的畫法

基於止滑或裝飾等各種理由，物體常會被加工成帶有凹凸起伏。由於這種凹凸起伏既顯眼，又位於後側，所以我認為有時會在初期就想畫出此部分。不過，若突然畫出來的話，在呈現質感與光澤等其他部分時，此部分有時反而會形成一種干擾。凹陷且昏暗的部分應留到之後再處理，一開始只要仔細地畫出表面質感等，作畫效率應該就會變好吧。

畫完表面的質感後，就接著畫凹陷處。在左圖中，雖然只用昏暗色調的顏色來畫出3條線，但我認為看起來很像凹槽。由於在狹窄的縫隙中，光線不易照進來，很昏暗，容易看起來像單色，所以只要畫出線條，看起來就會像凹槽。雖然有點離題，但若狹窄的物體與物體之間形成縫隙的話，光線就幾乎無法進入，會形成非常暗的影子。這種影子叫做遮蔽陰影（occlusion shadow）。

只用暗色來畫出線條，看起來就會像凹槽，不過若距離很近，或是該處為精采部分時，就必須多花一些工夫，畫得稍微仔細一點。若想呈現出高級感的話，我認為最好要在每個凹凸起伏處的邊緣都加上高亮度效果，仔細地畫出光澤。若是室外或老舊場所的話，只要透過裂縫來連接凹槽的線條，並加上較大的缺損部分，就能夠一口氣提升畫面的資訊量，所以我很推薦這個方法。

Tips 若覺得資訊量很少的話

「在畫背景時，即使已確實地掌握形狀，並留意顏色與立體感，但還是覺得有些美中不足……」。在那種情況下，大多會強行找個理由來加上顯眼的顏色。右圖是練習時所畫的磚塊，由於覺得美中不足，所以在朝上那面加上了紅色。給人的印象為，之前放了盆栽之類的東西。盆栽移開後，留下紅色痕跡。橘色是沙塵的痕跡。由於發霉，所以出現黑色或深紫色。只要加上某些理由，再塗上顏色，也許就能解決此問題。

7 牆壁部分的作畫

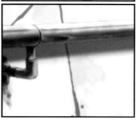

在畫牆壁時,也要把影子的圖層分開來。由於影子整體的面積非常大,而且原本的物體也很平坦,所以為了避免畫面變得單調,會加入上下方向的漸層,並讓對比稍微大一點。另外,與樓梯部分一樣,使用紅色來突顯明暗的交界。實際上,讓色調變得如此鮮明是很罕見的情況,不過由於這次的目的終究是要突顯明暗的交界,所以要畫上粗到足以覆蓋亮部與暗部的紅色線條。

板狀物體的接縫,是平坦牆面所具備少數顯眼要素。由於機會難得,所以透過髒汙等來使接縫變得更加顯眼,彌補要素太少的缺點。另外,也加上了貼紙。感到困擾時,很容易會這樣畫。在不會顯得突兀的範圍內,貼上多張貼紙。由於不會將此部分放大來看,所以在設計上要簡單一點,避免過於雜亂。在顏色方面,為了易於突顯屬於暖色的強光,所以同樣使用暖色。

這是扶手與其陰影的部分。由於陰影是透過一個較大的光源而形成的,所以使用與牆壁的大片陰影相同的色調來畫,在明暗交界要執著地塗上紅色。雖然金屬具備很特殊的質感,但由於距離遙遠,而且面積本身也很小,所以只畫出受到光線直射而變白的部分、稍微帶有暖色的反射光等,進行最低限度的作畫。

8 角度與密度

樓梯的左右兩側都有牆壁,如同鏡像那樣,兩側的資訊量相同。無論是哪側的牆壁,都有板狀物體的接縫,以及釘上那些物體的痕跡。不過,與左側牆壁相比,由於右側牆壁的視線入射角很銳利,所以訊息密集地擠在一起,很難正確地作畫。為了讓左右兩邊的資訊量變得平均,要依照透視圖來畫出引導線。就是左圖中的藍色線條。

由於右邊的牆壁本身是以有點勉強的方式被放入畫面中,所以以透視圖會稍微彎曲,但還是勉強地透過直線來連接左右兩邊的牆壁。藉由這樣做,就能把2面牆壁的資訊量和規模感合併在一起。

9 天花板部分的作畫

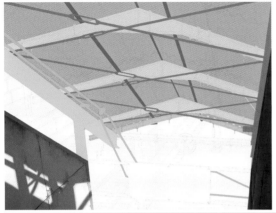

在天花板部分，雖然各部件錯綜複雜，但每隔一段範圍就要區分圖層，藉此就能在不影響其他部件的情況下，對各部件進行塗色。由於朝深處延伸的部件，以及朝左右方向延伸的部件似乎特別難畫，所以在區分圖層時，要以那些部分為主，讓著色工作變得較容易進行。

首先，從位於最深處的彎曲板狀部件開始塗。在塗被細分成許多部件的物體時，要很重視首先要塗的部件。由於該部分會成為之後的作畫基準，所以要透過面積大小與特徵的明顯程度來決定。我覺得若能好好地畫完此部分的話，整體品質就會提升。

對建築的骨架部分進行塗色。雖然這附近的上色順序大致上也是要依照面積大小與是否顯眼來決定，但由於已經完成重要基底部分的塗色工作，所以我認為即使依照一時興起的想法或心情，從想畫的部分塗起，也沒有關係。在畫心中想要畫的部分時，大多能夠想像出畫得很好的樣子，所以也可以先填滿那樣的區域。

也要繼續塗剩餘的瑣碎部分。來到此步驟後，由於真的幾乎都是面積很小的部件，所以我認為比起「認真地仔細畫」，「避免破壞整體感」這一點更重要。

之所以把部件的圖層分開來的理由，也是因為其他部分不好上色。以戲劇或電影來說，由於這些部件在畫作中扮演的是臨時演員的角色，所以我認為「不要做奇怪的事情來干擾主角」正是該部件的主要工作。

10 招牌與文字的作畫

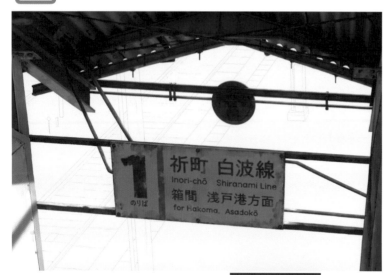

由於「招牌上的文字」這種東西非常容易吸引目光，若不妥善處理的話，就會顯得突兀，若不好好地畫，就會增加雜亂的印象，所以非常麻煩。若想要好好地正確畫出文字的話，首先要做的是，尋找「看起來有模有樣，似乎真的存在，但實際上並不存在的地名」。由於這幅畫並沒有固定的原型，而是混合了各種場所的要素，所以地名也是虛構的。根據我自己的調查，「祈町」、「箱間」、「淺戶港」似乎都是不存在的。淺戶港特別帶有那種似真似假的感覺，我很喜愛。

持續畫出文字。使用免費字型，找出適合畫作的文字後，一邊頻繁地變更，一邊把文字畫成圖形。由於我不想要太多都會感，而是想要呈現圓潤感，所以幾乎全都是使用直線工具和簽字筆繪製而成。

11 讓文字等融入畫面的方法

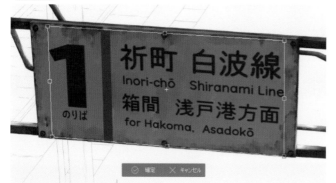

事先把在平面中製作出來的文字排成好看的樣子，再使用變形功能中的自由變形來把文字嵌進招牌內。為了避免文字過於顯眼，所以不要把顏色畫成黑色，而是要畫成稍微帶有藍色的深灰色，並配合招牌的色調來降低對比度。在畫月台編號旁邊的線條時，要避免使用鮮豔的顏色，而是要使用中間色當中的綠色，以及相當低調的色調。由於已經做完透過配置與色調可以做的事，所以剩下的工作為，一邊削減文字部分的顏色，一邊使其融入畫面中，呈現出陳舊感。

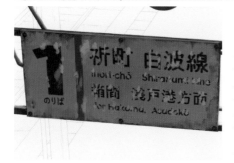

在削減顏色時，會使用筆觸粗糙的筆刷工具和透明色。在左圖中，用橘色來表示的部分就是被削減的部分。右圖就是被削減後的情況。

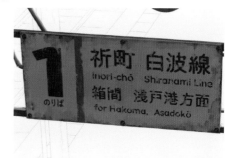

12 車站月台的作畫

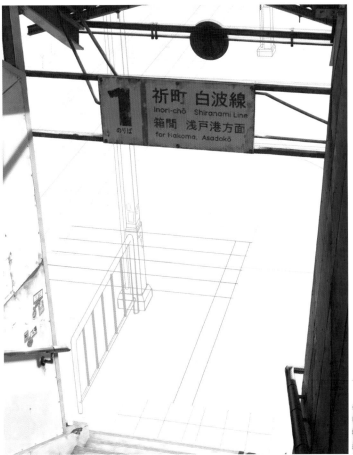

在車站的月台部分，沒有什麼物體，很單調，只有柵欄、柱子、導盲磚這類排列得很整齊的東西，所以要留意物體的排列方式與間隔。尤其是導盲磚，由於尺寸與排列方式都有相關規定，所以必須多留意。像是，在面積大約30公分見方的區域內，若是點狀的話，點要有 5 列以上，若是線條狀的話，線條要有 4 列以上……。另外，在現代，會依照使用者人數，依序把月台那側的導盲磚變更成，能藉由形狀來讓人得知此處為前端的導盲磚。不過，由於這次畫的是使用者很少的車站，所以作畫時沒有特別改變形狀。

嵌進去

13 影子的配置

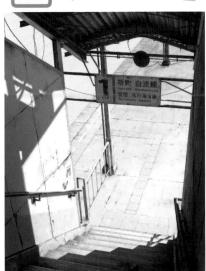

大略畫完月台後，接著就要配置影子。與樓梯等其他部分相同，歸功於草圖，事先就能得知哪些部分會形成影子，所以在畫那些部分時，會畫得較低調一點。由於是縱深感很強烈的部分，所以要在眼前部分與後側，讓影子的顏色與深淺稍微形成漸層。由於明亮部分空蕩蕩的，所以我認為應該可以依照計畫來配置明暗吧。

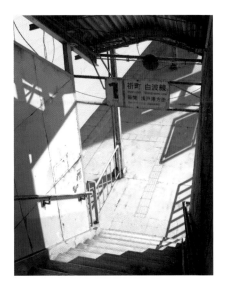

14 遠處與很難看清楚的部分的作畫

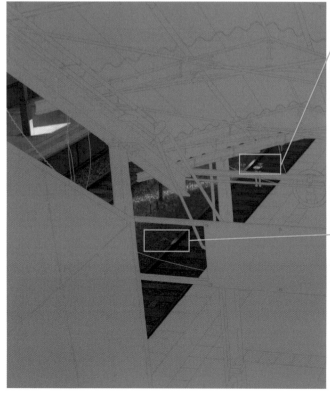

這是距離相當遠的鐵軌。簡單地畫，連小石子、軌道、枕木等各物體的交界看起來都很模糊。雖然這種程度的質感就行了，但由於沒有立體感，所以要補畫上從某處照射進來的光線。

這是稍微前方的鐵軌。雖然從遠處看，看起來像小石子和軌道，但若放大的話，就能得知，這部分的簡化程度相當高。欣賞畫作時，有些區域大部分的人都不會看。在這些區域進行最低限度的作畫，不要進行超出必要的深究，而是要把時間運用在重要的部分上。

Tips 作畫成本與完成度

這是紅綠燈的素描，乍看之下，也許會覺得畫得很仔細，但在畫許多部分時，都縮短了作畫時間。重視縮短作畫時間時，只要去想像哪裡是主角，哪裡是配角，然後把作畫成本都分配給主角，也能使畫面呈現出對比感，可說是一舉兩得。

由於留白部分能讓邊緣看起來像是在發光，所以不用管。在畫紅燈時，也會透過光線的反光部分來呈現透鏡的質感，並採用簡潔的塗色方式。

由於影子很深，所以這附近大致上只用一種顏色來畫。由於複雜的形狀很特別，所以只要形狀有畫好的話，即使影子很單調，仍會顯得有模有樣。

15 人物的最終潤飾

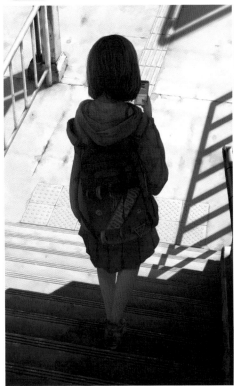

這是人物的作畫，由於位於很深的陰影中，所以塗色時，要塗得低調一點。作畫時，要重視輪廓與反射光線。為了滿足私心，我也畫出了智慧型手機的畫面。雖然果然很耗時，但我很滿足。

姑且還是要讓人物變得顯眼，在畫背包時，為了易於呈現出凌亂感，所以作畫時要盡量增加顏色數量。由於背包部分容易加上其他要素，所以對於最後調整階段來說非常方便。

16 整體的最終潤飾

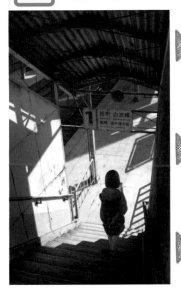

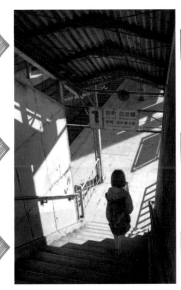

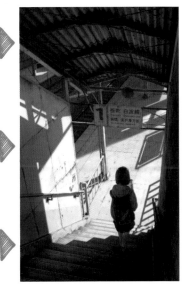

進行整體的最終潤飾。若照上圖那樣的話，會覺得影子的藍色過於強烈，所以要進行潤飾，消除那種情況。

使用色調曲線，稍微減少昏暗部分的藍色。由於我想要稍微留下藍色，所以沒有進行過於強烈的加工。

在「覆蓋」圖層中，加上暖色，一邊突顯光線，一邊呈現出柔和的印象。使用尺寸較大的噴槍來塗上顏色。

PRACTICE 4

作畫：2020年8月

小時候，曾覺得學校或大樓等處的屋頂會有寬敞空間和漂亮景色。長大後，試著調查後才發現，這類場所給人的印象大多比想像中還要荒廢，不過我覺得這也是另一種美，便畫出來了。

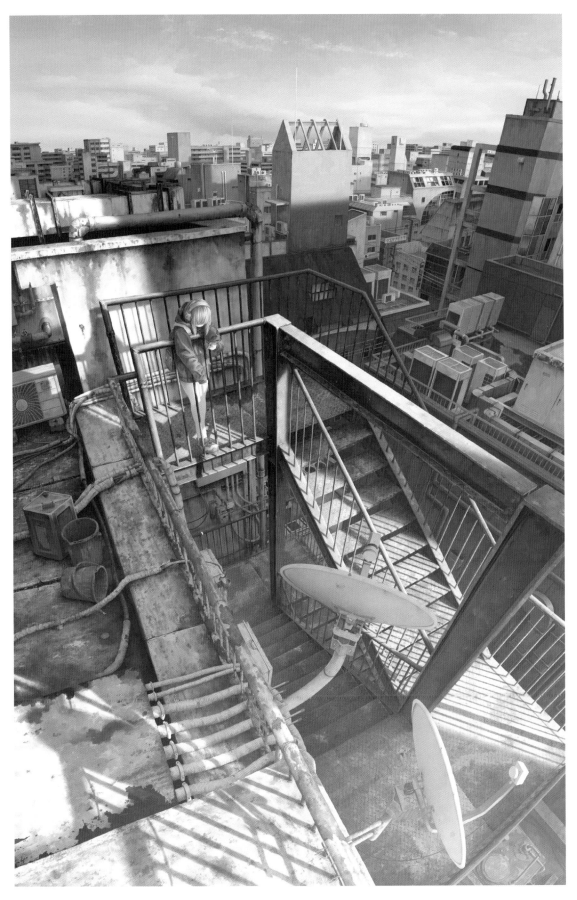

04 1

學會呈現各種質感，提升畫作的品質與效率！
分別畫出不同質感吧

1 常使用的質感

質感指的是，物體所具備的視覺或觸覺上的特徵。下圖就是分別畫出不同質感的練習之一。作畫時，讓形狀與情境一致，藉此就能專注於質感的呈現。只要能夠確實地理解各種質感的特徵，像是重量、硬度、觸摸時給人的印象等，就能有效率地畫出更加豐富的畫面，所以大

家要反覆地觀察物體。
舉例來說，若想要畫出葉子的質感，首先就要觀察實際的葉子，並去探索「現在所看到的物體為何會被理解成葉子呢」這一點。

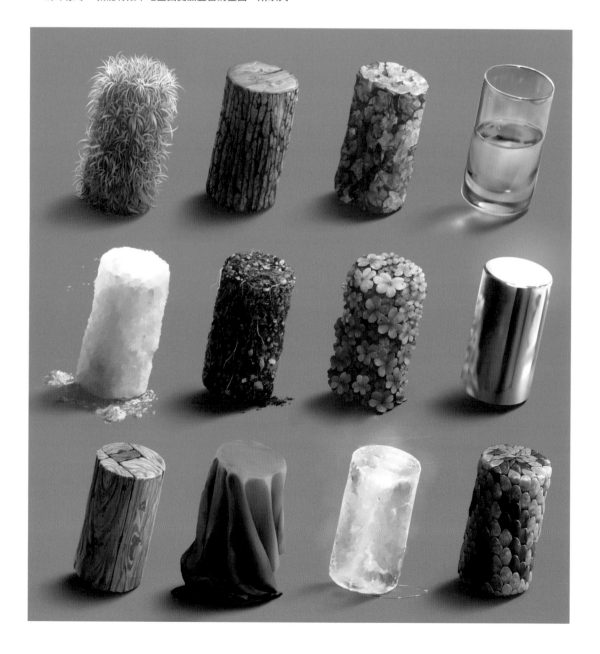

2 草原的質感

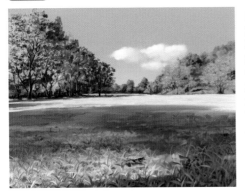

由於細小的草是向上生長的，所以會想要加入朝上的筆觸，但我建議首先透過橫向的流動感來作畫。使用多種顏色，一邊保留顏色不均勻的部分，一邊畫成鋸齒狀，然後再畫出朝上的草。雖然從後面畫起會比較有效率，但由於遠處的草看起來不會那麼清楚，所以要多加注意，避免畫得過於仔細。

3 葉子的質感

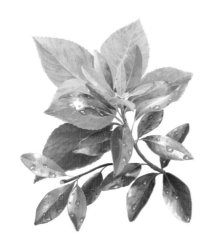

葉子的畫法。依照種類，葉子的顏色、形狀、大小等會有很大的差異。如同左圖那樣，以常見的透鏡狀綠葉來當作例子。以通過中心的葉脈作為基準，葉子大多會透過平緩的內側摺痕來變得彎曲。由於角度會變化，所以在畫每個面時，都要變更顏色。另外，若葉子很柔軟的話，就會柔韌地彎曲，所以要把從葉子根部到前端的部分畫成漸層。當光線很強或葉子很薄時，透光性會很高，所以作畫時也必須多留意，把陰影側或陰影等畫得稍微亮一點。

4 木幹的質感

依照種類，有些樹幹的木紋會以螺旋狀的方式大幅地彎曲。在畫很大的縱長型木紋時，必須稍微留意。

雖然提到木紋時，也許印象中大多都是縱向的，但也有很多樹木的木紋是橫向的。以常見的樹種來說，染井吉野櫻等最具有代表性。

覺得木紋很難畫時，也許可以事先畫出主要線條。由於木紋容易變暗，所以先用暗色的主要線條來畫，然後在其下層製作另一個圖層，把顏色疊上去，光是這樣做，也許就能呈現出很棒的氣氛。雖然也要看樹木種類，但木紋顏色的彩度大多比較低。

5 木板的質感

木材顏色與質感的種類出乎意料地多。由於也有經過塗裝加工的木材,所以在畫木製品時,大多會配合畫面整體的顏色設計。在左邊的素描中,許多種木材排列在一起,我認為各種木材給人的印象都不同,有的看起來充滿自然風格,有的則顯得很厚重。

在作畫時,我認為表面的樣子很重要。總之,想呈現出木材的樣子時,就一邊縱向地塗色,留下顏色不均勻的部分,一邊呈現出筆觸,然後再用昏暗的顏色來畫點狀部分(②的紅點)。之後,只要在必要時加深木紋的顏色,仔細畫出光澤,就會變得有模有樣。

6 石頭與岩石等的質感

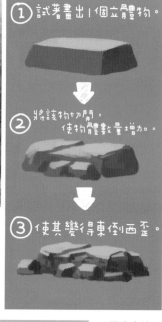

① 試著畫出1個立體物。

② 將該物切開,使物體數量增加。

③ 使其變得東倒西歪。

在畫多塊石頭或帶有複雜凹凸起伏的岩石時,首先要畫出一個很大的箱型物體。然後,將該物切開,使物體數量增加。此時,只要把用於朝上的面、朝左的面、朝右的面等的顏色組合起來,就容易意識到立體感。完成某程度的形狀後,就開始增加、削減輪廓,讓形狀變得複雜,隨著物體表面的方向增加,使用到的顏色也要跟著增加。

在畫由表面的細微凹凸起伏所產生的粗糙感時,必須使用帶有紋理感的筆刷工具等,確實地呈現出來。建議的畫法為,首先,一邊透過能讓顏色滲透、變得模糊的筆刷來增加顏色數量,一邊畫出形狀,然後再透過能清楚地流出墨水的筆刷來畫出凹凸起伏。不過,其中也有光滑的石頭,所以要多留意。

石頭也常被用來做成加工品。藉由把表面的凹凸起伏削除,呈現光滑的光澤感,就會給人高級的印象。在那種情況下,必須畫出的並非表面的粗糙感,而是花紋。在另一個圖層中畫出平面花紋,只要如同紋理素材那樣貼上去,就會很容易畫。人理石等很有代表性。具備類似石頭質感,而且又是主要加工品的物體,可以用磚塊作為例子。由於許多磚塊的表面,尤其是邊緣會經過切割,所以只要把邊緣部分畫得又白又亮,看起來就會像磚塊。若需要更多資訊量的話,我覺得也可以大膽地切割磚塊。

7 金屬的質感

藉由掌握高對比與光澤感，就能一口氣增加金屬感。尤其是對比，只要特意地畫出亮部與暗部，效果就會變得相當好。雖然不能一概而論，但只要在與光線平行的面或邊緣加入相當明亮的顏色，並讓該處與暗部鄰接，就容易呈現出堅硬且光滑的感覺。金屬一旦生鏽的話，給人的印象就會驟變。深紅色與赭色會成為主要顏色，色調也會傳播到與金屬接觸的部分上。

8 布料的質感

① 在因皺褶而變得複雜的布料表面，朝上部分會比較亮。依照朝左部分、朝右部分的順序來讓顏色變暗，在小縫隙中使用最暗的顏色。

② 塗完各個面的顏色後，進行最終潤飾，像是讓平緩皺褶變得模糊，在邊緣處加上光線等。在曲折的強烈皺褶等處，我覺得也可以把皺褶作為界線，讓亮部與暗部相鄰，使畫面變得鮮明。

只要大致地抓住皺褶部分，就容易形成布料很密集的部分與被用力拉住的部分。由於眼前的手肘周圍部分是彎曲的，所以布料會受到上下方向的壓迫。在這種情況下，容易形成與壓迫方向垂直的皺褶，所以上下方向的壓迫會形成左右方向的皺褶。另外，雖然襯衫整體受到重力影響，會被往下拉，但穿上襯衫的人會反過來把襯衫往上拉，形成「襯衫被上下兩邊互相拉住」的情況。在這種情況下，容易形成與拉扯方向平行的皺褶，所以當布料被上下兩邊拉住時，皺褶也會朝上下方向延伸。當然，皺褶的變化並非只有這樣，依照布料種類，皺褶也會產生變化。我認為只要至少掌握這一點，就能畫出更像布料的質感，也會變得比較容易掌握布料表面的方向。

04-2 將立體感與表面資訊分開來的思考方式

只要將畫作所具備的素分開來思考，也許就會有助於提升效率!?

1 之後再補畫上質感或花紋的畫法

若想同時畫出物體本身的立體感與其表面的花紋或質感的話，有時候會疏忽其中一邊。偶爾把那些分開來畫，也許會變得比較容易掌握立體感與表面資訊。首先，畫出基礎部分。暫時忘了花紋與圖案，專注在立體感上吧。

繪製表面的圖案。由於貼上圖案時，會修改角度或彎曲程度等，因此要以好畫為主，畫出從正面看到的圖案。石頭等自然物帶有強烈的不規則質感，在呈現這類質感時，有時也能蒙混過去，所以作畫時讓圖案帶有角度，比較容易畫得好看。在畫標誌等有規律的圖案時，從正面會比較好畫。

最後，要把圖案貼到物體上。會使用到自由變形或網格變形的功能，感覺似乎就像是，使用畫有圖案的紙張來將物體包起來。為了讓圖案與立體感結合，所以要變更圖案所在圖層的混合模式，接著再進行潤飾等，使其融入畫面中後，就完成了。

最後要進行調整…

2 顏色與明暗的簡易結合法

想要透過顏色來作畫時，首先，只使用固有色來作畫。只要有注意到「在淡淡白光柔和照射下的狀態」，就會比較好畫。

為了呈現出立體感，要留意暗部與亮部的分布情況。若要使用混合模式來畫，我認為明亮部分使用「濾色（screen）」功能，昏暗部分使用「色彩增值」功能比較好。

將左邊兩張圖結合，再進行各種調整，像是透過「色彩增值」功能，把想要變暗的部分畫成更加接近黑色的顏色，透過「濾色（screen）」功能，把想要變亮的部分畫成更加接近白色的顏色。

想要從明暗畫起時，首先要畫出物體的顏色資訊被去除後的狀態。若想要進一步地去除顏色意識的話，則要用灰色而非黑色來表示邊緣。

由於已完成明暗的作畫，所以要專注在固有色上。作畫時，同樣也要注意到，宛如微陰白天般的柔和白光。

使用混合模式中的「覆蓋」功能，在明暗的作畫中加入顏色。若有不滿意的部分，就要使用新圖層等方式來進行調整。

Tips 也許有點不好？的混合模式的重疊方式

雖然混合模式非常方便好用，但在另一方面，若使用過度的話，圖層就會增加，使人產生畫面變得模糊的印象。舉一個也許不好？的例子。我要製作一個表面粗糙的紅色球體。首先，要呈現出立體感。

為了呈現出粗糙的質感，所以要使用「色彩增值」功能來加上表面資訊。在這個時間點，整體的亮度較暗，對比度也會下降。使用「色彩增值」功能時，最好要多留意，避免整體顏色變得太暗。

使用「覆蓋」功能來加上紅色。由於「覆蓋」功能是一種能讓色調或對比大幅改變的混合模式，一旦使用後，就會覺得畫作變得好看，有時也會因此而使作畫變得草率，導致畫面變得單調。

透過濾色（screen）功能，一邊加上光線，一邊恢復失去的對比度。不過，若過於在意光線的話，就會損失相當多紅色。使用混合模式時，為了避免迷失該完成的目標，所以若是迷失方向的話，請確實地還原到上個步驟吧。

3 重視風格！和風花紋的簡易畫法

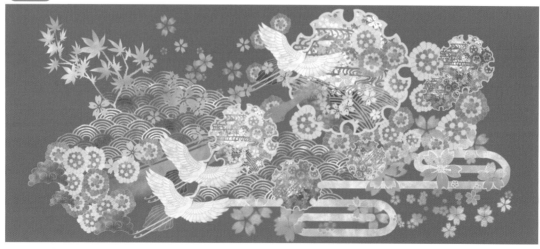

上圖是想像著和服花紋所畫出來的，作畫時要優先考慮風格的呈現。乍看之下，也許看起來會有點複雜，但其實作畫成本會比看起來少。只畫出幾種圖案，一邊變更色調，一邊進行複製，然後再賦予紋理感，藉此就能呈現出宛如「努力地畫了很多圖案」的感覺。

接著，再繼續一邊把完成的圖案進行複製、翻轉，一邊重疊起來，就能完成如同下圖那樣的大型圖案。雖然使用複製方法的話，容易給人偷工減料的感覺，但若很重視風格，似乎就可以用這種方法。

鶴的作畫。這次的圖案，由於鶴相當顯眼，所以要刻意畫得稍微認真一點，這樣就比較容易透過其他部分來縮短作畫時間。只要變更線稿的顏色，呈現出紋理感，就能呈現出氣氛。

畫出1、2個圖案後，一邊將這些圖案翻轉，稍微改變色調，一邊進行複製，以類似蓋章的方式來進行配置。

由於線條風格的圖案容易顯得單調，所以要一邊變更色調，一邊著重於紋理感的呈現，像是讓表面變得粗糙。

在繪圖軟體當中，也有許多帶有散佈效果的筆刷，所以要好好地使用似乎派得上用場的筆刷，把空隙填滿。只要從上面改變色調，就能避免圖案變得單調。

完成各種圖案後，也很推薦大家把那些圖案組合起來，製作出大型的圖案。透過現有的圖案，就能一邊變更氣氛，一邊填滿寬敞的面積，很方便。

④ 不使用剪貼功能，最好要認真畫的部分

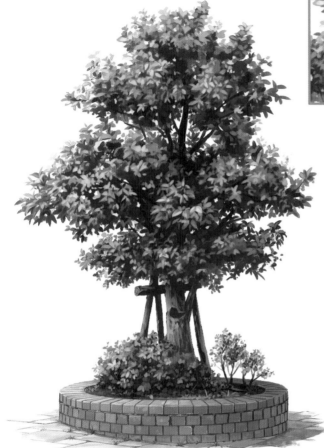

若是相連圖形的話，就算使用複製功能來繪製也沒有問題，但若是自然物的話，尤其是特寫畫面，由於想要呈現出自然物特有的不規則感，所以最好盡量用筆來畫。若是如同左圖那樣葉子片數很多的樹木的話，雖然畫起來會相當辛苦，但還是希望大家努力畫。

在畫如同下圖那樣，組合起來的彎曲磚塊等物時，也許會想要把磚塊的圖案貼在圓柱體上。不過，圖案過於整齊的話，有時也會給人呆版的印象，所以若不是要呈現出與自然物之間的對比，而是要畫出很協調的感覺，我認為不要使用剪貼功能會比較好。

⑤ 不要讓低調的部分變得顯眼

只要貼上紋理素材，或是使用「覆蓋」功能來加上很多顏色，就會變得很華麗，但是若只對一部分區域使用那類功能，也可能會使該處變得突兀。當畫面中有石頭，而且石頭在畫作中擔任配角的話，刻意降低作畫成本，也許也是一種作畫方式。

04 3 視線高度與消失點！來了解透視圖的基礎知識吧！

事先了解的話，也許就會很方便？的透視圖知識

1 視線高度究竟是什麼？

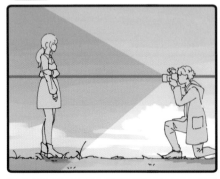

假設畫作是一張照片的話，攝影師的視線的高度就叫做視線高度（eye-level）。只要想像一下從側面看到的畫面，就會更容易意識到視線高度。基本上，視線高度大致會和水平線或地平線重疊。拍照時，若視線高度位於被拍攝對象的腰部附近的話，如同右圖那樣，地平線也會通過腰部附近。

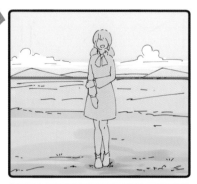

降低相機的位置，形成仰望被拍攝對象的狀態。即使相機朝向上方，視線高度依然位於很低的位置。而且，藉由降低視線高度，地面線也會下降，可以看到一大片天空。想要生動地畫出天空時，最好要多留意「降低視線高度」這一點。

這次要提高相機的位置，俯視被拍攝對象。提升視線高度後，就會變得更容易理解草原的遠近感。由上往下俯視的構圖能讓人更加容易了解場景的情況與物體的相對位置。藉由試著提升視線高度，就能讓複雜的場景變得好懂。

由於視線高度是拍攝者的相機位置或觀測者的視線高度，所以雖然會和地面平行，但卻不會和畫布的上下平行。藉由讓視線或相機朝左右其中一邊傾斜，視線高度就會連同地面一起傾斜。想要讓畫面呈現躍動感時，作畫時試著讓相機稍微傾斜，就會比較容易調整畫面的氣氛。

2 筆直地朝向中央！一點透視圖法

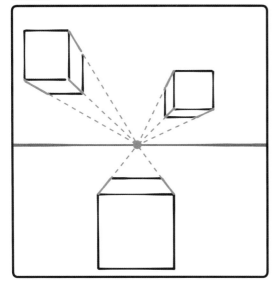

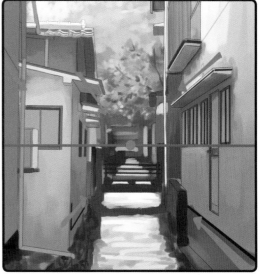

只要畫出立體物，直線與其延長線就會朝深處方向聚集。此聚焦地點叫做消失點。若物體為立方體的話，當與地面平行的面、與地面垂直的面、與畫面平行的面都各有1個時，畫面中的一處就會形成消失點。利用此特性來作畫的方法就叫做一點透視圖法。

與地面平行、垂直，與畫面…。總覺得很麻煩對吧。由於採用「從正面捕捉景色」的構圖方式時，容易形成一點透視圖，所以我認為透過那種程度的意識就夠了。當與地面平行的線條聚集在消失點時，由於該消失點會和視線高度重疊，所以我認為作畫時只要配合視線高度，就能使畫面更加穩定。

3 從斜向看到的圖畫！二點透視圖法

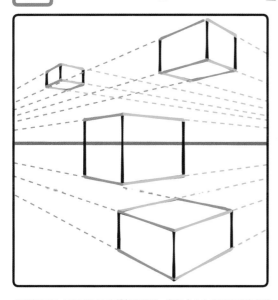

並非從正面，而是從斜向來捕捉物體時，朝深處方向的聚焦線條會出現在左右2個方向。而且，線條聚焦的地點、消失點也會在2個地方形成（在上圖中，左右兩側的畫面外各存在1個消失點）。利用此特性，朝2個地方的消失點畫出線條，呈現出斜向觀看視角的方法，就叫做二點透視圖法

使用二點透視圖法時，基本上要把2個消失點都放在畫面外。雖然也有「1個在畫面內，1個在畫面外」這種配置方式，但由於很麻煩，所以在尚未熟練之前，最好徹底避免做會比較好。雖然消失點會變成2個，但與一點透視圖法一樣，當與地面平行的線條朝著消失點時，消失點會在視線高度上形成。

4 上下方向的遠近感！三點透視圖法

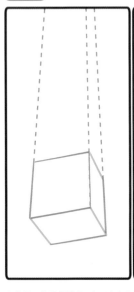
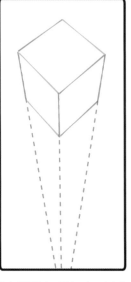

在仰望‧俯視物體時，上下方向也會產生遠近感。而且，上下方向也會出現聚焦的線條，形成消失點。在描繪左右方向縱深感的二點透視圖法中，加入上下方向的高低落差，形成3個消失點。利用3個消失點來進行作畫的方法就叫做三點透視圖法。用來呈現高低落差的消失點，會在與視線高度無關的位置形成。

當視線高度相當高或相當低時，就容易產生高低落差。另外，並非名稱是「三點」透視圖法，在呈現高低落差時，就必須準備3個消失點。在某些情況中，也會在一點透視圖法中加入上下方向的消失點，透過共2個消失點來畫出高低落差。

5 透視圖法當中要稍微注意的事項

在1幅畫中，並非只會有1組消失點。只要畫中的物體沒有被整理成像棋盤格子那樣，1個物體就會帶有1組消失點。另外，若非常在意消失點的話，畫面有時也會被整理過頭，變得呆板。我認為也可以把消失點解釋成一個稍微有點大的範圍，而非一個小點。

相較於都是由與地面平行或垂直的面所構成的立體物，自然物的透視圖即使出現偏差，也不易被發現。倒不如說，有時出現偏差，反而能呈現出不規則感，使畫面變好看。在畫街景或室內場景時，若透視圖無論如何看起來都很歪斜的話，我認為透過雜草、行道樹、觀葉植物等來隱藏這一點也是方法之一（這並不是在說，自然物當中就沒有透視圖）。

6 使用魚眼鏡頭風格？的曲線來繪製的透視圖

在魚眼鏡頭般的彎曲作畫方式中，也會有透視圖。基本的例子為，以似乎能用一點透視圖法來作畫的景色作為基礎，繪製透視圖的引導線。在正圓形中，畫出縱向與橫向的橢圓形，並將其排列成固定間隔。只要以這種方式來畫出引導線條（圖中的藍色線條），再從正圓形的中心畫出放射狀線條（圖中的橘色線條），就能完成透視圖。並不會用到整張圖，只要將中心部分附近（圖中的黃色區域）套入畫布中，就會比較容易讓彎曲程度變得剛好。

實際來繪製從正面捕捉到的廚房與餐桌的狀態。要注意的部分為，與地面垂直的線條是上下方向的橢圓引導線，與地面平行的線條則是左右方向的橢圓引導線。只要讓整體帶有圓潤感，且不會讓人覺得不協調，就算成功。若覺得彎曲程度太小的話，可以將引導線稍微縮小，若覺得彎曲程度太大的話，則可以將引導線稍微放大，藉此就能緩解情況。

Tips 魚眼濾鏡的小知識

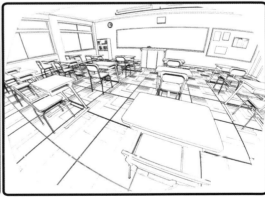

在CLIPSTUDIO當中，有一種濾鏡功能叫做「魚眼濾鏡」，能使畫面變成魚眼鏡頭風格。直接使用此功能，就能讓畫面變成魚眼鏡頭風格，此功能的另一項作用則是，減緩透過直線透視圖來作畫時所產生的歪斜情況。試著將CLIPSTUDIO內建的「教室走廊」素材設定成，以傾斜程度很大的透視圖來表示。透視圖的角度之所以變得很傾斜，幾乎都是因為消失點距離畫面很近，所以進行設定時，要讓消失點靠近畫面。

套用魚眼鏡頭風格的濾鏡。從CLIPSTUDIO的選單列中依序選擇「濾鏡」→「變形」→「魚眼鏡頭」。由於會出現能夠調整歪斜程度的畫面，所以只進行簡單的調整後，就會形成上圖那樣。雖然透視圖的傾斜度變得平緩，但還是能看出魚眼鏡頭風格的彎曲效果。若想要簡單地畫出魚眼鏡頭風格的背景的話，也許可以回想一下這個濾鏡。意外地畫出透視圖角度很傾斜的畫作時，此功能也許會成為救世主……!?

04 4 作畫過程 Part ④ 『黃昏的閒暇時光』作畫過程

1 草圖與透視圖

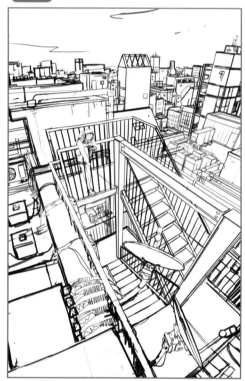

繪製草圖。由於採用了「從高處俯視街景」的構圖，所以畫面中會出現許多物體，作畫成本也會上升。為了削減增長的成本，我預計要增加影子的面積，因此此在這個時間點，沒有考慮到太多關於成本的事，並讓畫面變得很雜亂。在配置物體時，也要讓人物以不太顯眼的方式融入畫面中。

雖然也要看街道的氣氛，但屋頂上的物體出乎意料地多。像是用來防止摔落的欄杆、台階、通風管、分離式空調的室外機等。

透視圖大致上會配置成右圖那樣。由於是從高處俯視，所以視線高度很高，畫面下方有用來呈現高低落差的消失點。為了呈現出角度有點陡的感覺，所以要讓消失點稍微靠近畫面，光是這樣做，就會讓畫面留下強烈的歪斜感。為了減緩這種情況，所以要使用曲線來繪製左右方向的透視圖，一邊減少歪斜感，一邊留下躍動感。不過，由於此透視圖的畫法相當強硬，而且含有較多的即興作畫，所以如果仔細看的話，歪斜感還是很明顯。可以藉由在著色時呈現出整體感，來讓這些細微的歪斜感蒙混過去。由於消失點的配置位置很遠和很近時，畫作給人的印象會有很大差異，所以在畫透視圖似乎很麻煩的畫作時，要謹慎地繪製草圖。

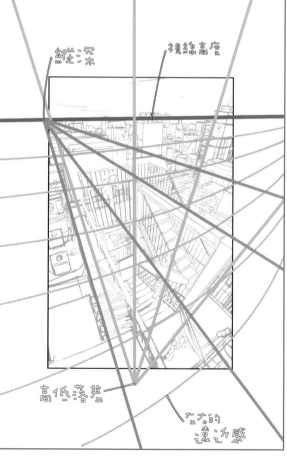

縱深　視線高度

高低落差

左右的遠近感

消失點很遠

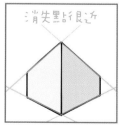

消失點很近

② 顏色與明暗的設計

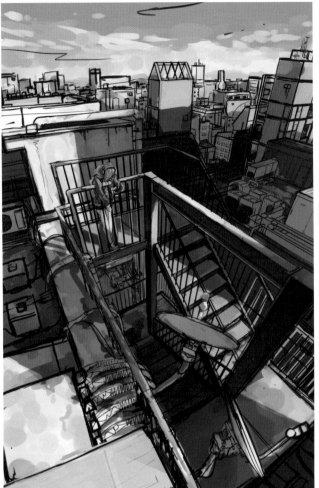

繪製顏色的草圖。為了讓顏色呈現出整體感,而且不希望不小心讓顏色數量增加太多,作畫時會把重點放在明暗上。畫作給人的印象為,大部分區域都是影子,光線細細地朝著人物所在的場所照射過去。不過,光是那樣,不太能呈現出遠近感,所以也試著在眼前部分與遠景中繪製明亮的部分。由於難得採用從高處俯視,而且視野很好的構圖,所以會想要呈現出遠近感啊。

明

明

暗

暗

明

● … 畫作中的暗部

● … 畫作中的亮部

● … 讓明暗差異變得顯眼的輪廓

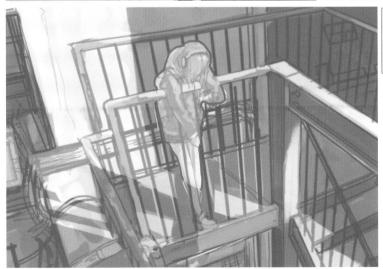

雖然在這幅畫中,並非只有人物是主角,但由於那是唯一的登場人物,所以要採用能讓人物稍微變得顯眼的明暗設計。把人物畫得較亮,背後部分畫得較暗,藉此就能突顯人物的輪廓。人物緊靠在柵欄上,光靠明暗很難讓人物浮現出來。使用固有色來稍微加上特色。背包和耳機的藍色會擔任那種角色。

3 區分部件，進行著色的準備

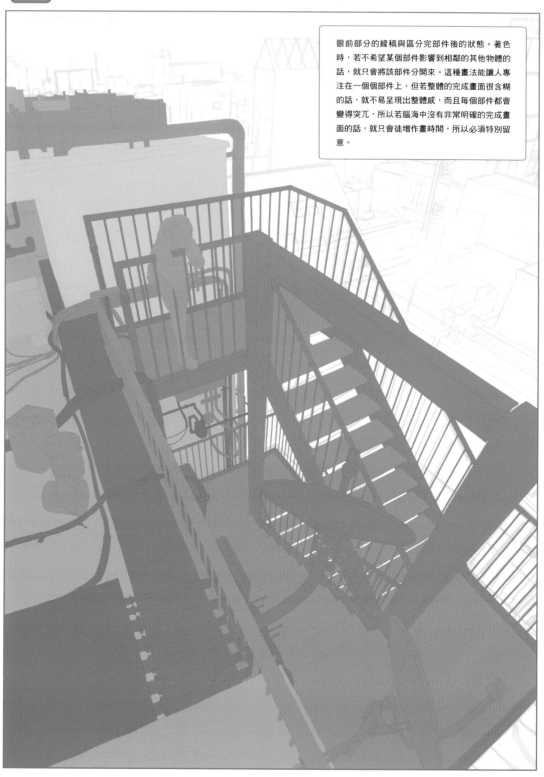

眼前部分的線稿與區分完部件後的狀態。著色時，若不希望某個部件影響到相鄰的其他物體的話，就只會將該部件分開來。這種畫法能讓人專注在一個個部件上，但若整體的完成畫面很含糊的話，就不易呈現出整體感，而且每個部件都會變得突兀，所以若腦海中沒有非常明確的完成畫面的話，就只會徒增作畫時間，所以必須特別留意。

4 各部件的質感

由於我打算稍後再加上明暗，所以在著色時，會先著重於各部件的質感。當畫面中有具備光澤感的物體時，要留意其周圍部分。由於有一個藍色水桶，所以其顏色會稍微映照出來。

經過粉刷的金屬在風化後，一部分的油漆會剝落，導致金屬生鏽。在畫這種混合了多種質感的物體時，我認為最好要認真地畫出較有特色的部分。在這幅畫中，指的是油漆剝落後的深紅色生鏽部分。

Tips 推薦的筆刷設定

這是我在作畫時常用的筆刷設定。選擇畫筆工具中的「水多多」筆刷，打開「輔助工具詳細」，然後將筆刷前端形狀變更為「素描鉛筆02」即可。在畫髒汙或生鏽部分時，會很方便。此外，在下方少數幾幅素描中，也只使用了這種筆刷。對我個人來說，是一種很萬用的舒適筆刷。

5 影子與光線的潤飾

仔細畫出影子部分。當明暗配置很麻煩時，個人覺得「質感＋影子＋光線」這種區分方式的畫法很不錯，且能縮短作畫時間。由於柵欄與天線的陰影與陰影所在之處的質感很複雜，所以要分開來。

補畫上光線。事先控制預定用來當作暗部的區域的精細度，並把亮部區域畫得稍微仔細一點，就容易取得良好平衡。由於在這次的畫作中，場景的時間是黃昏，所以會加上偏橘色的光線。

Tips 透過牆壁和明暗來填滿背景

雖然試著畫出了半身像尺寸的人物，但背景該怎麼辦…。我認為這種情況很常發生。個人推薦使用天空來當作背景，若想要呈現出稍微黑暗的感覺，也相當推薦畫出牆壁。在短時間內，很容易就能讓背景變得有模有樣。

立刻來畫牆壁。只要使用稍微粗糙的筆刷來塗色，並故意留下顏色不均勻的部分，就容易形成很帥氣的牆壁。雖然也要視情境而定，但我覺得磚塊之類的也很棒。若考慮到作畫成本的話，小巷內不值一提的牆壁既簡單又好看。

雖然也可以就那樣用，但若使用光影來潤飾的話，就會變得相當華麗。在上圖中，昏暗部分使用「色彩增值」功能，明亮部分則使用了「相加（發光）」功能來畫。若能漂亮地畫出明暗的話，無論畫什麼都沒問題。想要畫出清楚的影子時，也要讓影子和人物配合。

6 樓梯部分的作畫

由於樓梯常會給人排水不良的印象，所以要畫出水窪。只要畫成有點深的顏色，並稍微畫出反射，就會變得有模有樣。

在畫映照出大片影子的場所時，要畫出最低限度的細節。即使畫出質感也不起眼時，只要加入彩度略高的顏色，就算畫得有點草率，大多能應付過去。

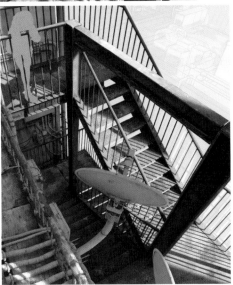

在樓梯上加入光線。首先，為了決定光線範圍，所以清楚地畫出細節。在畫細微的柵欄陰影時，要多留意，盡量符合一致性，但也要避免因過度追究細節而浪費時間。

讓清楚畫出來的光線的範圍變得模糊，使其融入畫面，呈現出很棒的氣氛。雖然在明暗界線常會使用華麗的顏色，但若用於非常細小的影子中，顏色就會變得過於濃郁，所以這次使用較低調的顏色。

7 鐵板花紋的細節

在金屬鐵板上，經常會看到十字狀花紋（正確來說，該圖案並非十字）。由於我也不想錯過這個細節，所以貼上了自己繪製的花紋。在左圖中，用冷色來表示。由於物體固有的花紋與形狀容易使人產生既視感，所以只要優先畫出那些部分，就容易真實地傳達給觀看者。如同在肖像畫中認真地畫出特徵那樣，我認為在畫這種無機物時，藉由畫出有特色的部分，就能提升寫實感。

8 人物的細節

仔細地繪製人物。上圖是把人物草圖疊在畫好的近景上所形成的畫面。雖然背景顏色確實變得很暗，但由於人物的固有色本身也大多為較暗的顏色，所以人物本身比想像中來得有點過於不起眼。因為色調也沒有融入畫面中，所以要修改這附近的區域。

即使看不到臉，還是想讓臉部周圍變得更顯眼，所以把髮色調整得較亮。藉此，就能發揮暗色的背景。同樣地，也沒有變更暗色衣服的固有色，而是讓較強的光線照射在衣服上。在不破壞人物形象的範圍內，留意顯著程度，進行修正。

Tips 很麻煩的陰影處理方式

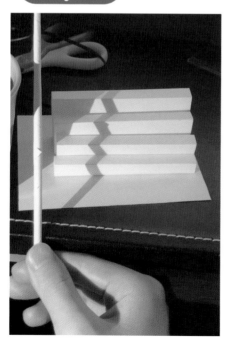

陰影很複雜，不知道該怎麼畫才好，也不會使用3D軟體。我認為在這種時候，製作粗略的微縮模型也是方法之一。只要有影印紙、剪刀、膠水的話，簡單圖形的製作難度會出乎意料地低。當陰影的形狀很複雜時，雖然正確度會稍微下降，但我認為也可以像右圖那樣，先把物體的範圍畫成剪影，再使其變形。雖然並不正確，但看起來很有模有樣。

9 遠處的作畫

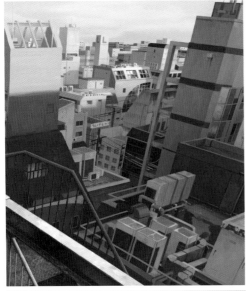

在遠景中，有許多物體相當於電視劇或電影中的臨時演員。雖然不起眼，但若不認真畫的話，還是會顯得突兀，所以我想要巧妙地縮短該部分的作畫時間。只要留意以下4點，就能在不大幅影響品質的情況下，縮短相當多的作畫時間。

①在羅列相同物體時，要讓間隔和方向都不一樣（室外機、窗戶等）。②讓尺寸很大且凹凸不平的物體產生陰影。③窗戶的反射要畫得稍微特別一點。④偶爾透過招牌等物來呈現強調色。

最後要畫天空部分。由於天空與日照方向有點相反，所以我覺得若讓光線的印象變得稍微低調的話，看起來就會較真實，但這次比起真實感，我更想畫出明亮感，以及黃色與藍色的漸層，所以會畫得有點浮誇。不過，若過於華麗的話，反而會形成干擾，所以還是把雲畫得稍微低調一點。

10 最後的潤飾

由於已畫完細節，所以進行整體的最後潤飾工作後，就結束了。主要會補上，光線從眼前部分照射過來的效果。只要有色相或光線的漸層，就容易使畫面呈現出幻想風格，所以我心想，這樣與黃昏時的氣氛搭嗎，並試著進行潤飾。不過，由於會犧牲對比度，所以採用這種潤飾方式時，最好要小心地處理，避免畫面變得過於華麗。尤其是，作畫工作本身一旦結束後，我就會想要快點完成畫作，所以心情會變得很興奮。

PRACTICE 5

作畫：2021年2月

作畫時，我總是會提醒自己，不能光靠自己的「喜好」來畫，不過這是我最近唯一一幅依照自己喜好來畫的作品。雖然鮮明的鮮紅色夕陽很帥氣，我很喜歡，但我也喜歡平淡柔和的黃昏。

天空看起來很單純，但顏色其實很複雜…若感到困惑的話，總之先這樣做！

1 晴朗的藍天

若不太常觀察實際的天空，就想畫出藍天的話，我覺得顏色大多會變得過於濃郁鮮豔。想要畫出簡單的藍天時，以「顏色比想像中來得淺，而且有點暗淡」這種印象作為目標，也許會比較好。雖然也要看季節和氣候，但實際的藍天與雲等天空的樣子，大多比自己想像中的模樣來得不鮮豔。

想要如同電影當中一個不值一提的鏡頭那樣，畫得稍微引人注意的話，使用帶綠的顏色也許是不錯的方法。也就是所謂的淺藍色。雖然是能夠理解為藍天的顏色，但卻與平常看慣的藍天有點不同…，容易形成讓人想一直看下去的景色。以顏色與藍色系之間的加乘作用為目標，我覺得在雲當中稍微加入少許黃色也不錯。

稍微帶有綠色的藍色，在亮度稍高時，容易顯得很鮮豔。由於只要提高亮度，就能呈現出清爽的氣氛，所以也很適合用於給人平淡印象的天空。雖然很難提高對比，不易形成顏色很清楚的畫作，但會成為能呈現出溫和清新空氣的舒適畫作。在仔細地畫出草原與花等其他物體時，只要留意柔和色彩的運用，就能呈現出整體感。

想要畫出能讓人聯想到夏天，而且強而有力的藍天時，我覺得最好要確實地呈現出天空的藍色與雲的白色之間的顏色差異。由於即使在低亮度下，藍色還是會顯得很鮮豔，所以我使用了濃郁的深藍色。只要把雲的輪廓畫得很清楚，就能增加那種強而有力的感覺。想要呈現出強烈的日照時，我覺得作畫時最好要提高物體顏色的對比。

② 色調很淡的黃昏

由淺藍色和朱紅色混合而成的天空。由於混合了色相差異很大的顏色，所以會讓彩度較低的暗淡顏色通過這2種顏色之間。歸功於這個暗淡顏色，畫作中彩度較高的部分會被襯托出來，而且也會呈現出透明感。想要把這樣形成的美麗顏色當成主角時，也要把雲畫得較小較簡單，並採用與天空相同類型的色調，就能順利地使其融入畫面。

由上方依照藍、綠、黃、紅的順序來排列粉彩色調。整體亮度較高，雖然缺少透過明暗差異來呈現的趣味，但我覺得顏色數量會彌補這一點。只要使用那麼多種顏色，用來彌補明暗差異是綽綽有餘的。由於把多種顏色畫成漸層時，畫面容易顯得凌亂，所以我藉由降低彩度來解決此問題。雖然容易使畫面顯得鮮豔，但在畫雲時，同樣也要降低彩度。

使用了淡淡暖色的漸層。這裡使用的是，讓紅色或粉紅色混入白色中所形成的顏色。若想要呈現出自然色調的話，要以朱紅色作為基本色。若想要呈現出奇妙幻想風格的話，大量使用粉紅或紫色系的話，應該會很棒。由於自然色調與奇幻色調的顏色搭配與平衡都會使印象大幅改變，所以希望大家好好地去想像，想要畫出多自然或多奇幻的色調呢。

即使不使用那麼昏暗的顏色，只要顏色搭配得好的話，也能夠畫出夜空。只要採用「從中亮度的暗淡藍色轉變為稍亮的灰色」這種漸層，就能在不降低亮度的情況下畫出夜晚的樣子。由於只要提高彩度，就會變成如同藍天那樣，所以想要讓畫面變得較鮮明時，不能單純地提高彩度，而是要藉由畫出一部分彩度較低的區域，來製造出彩度相對較高的區域。

3 令人印象深刻的黃昏

藉由單純地增加漸層的顏色數量，以及提高對比，來讓人留下深刻印象。另外，藉由增加用色數量，也容易帶給觀看者一種超現實的夢境感。透過高對比來吸引目光，藉由奇幻風格的用色來讓人駐足欣賞。透過類似這樣的方式，若畫作中具備「容易引人注目的要素」與「讓人願意長時間觀看的要素」這兩者的話，就會覺得很厲害。

即使天空本身沒有華麗的漸層，只要在光線照射到的部分中加入契合度良好，而且差異度較大的色相的顏色，顏色之間的加乘作用就會為畫作帶來良好的影響。個人喜歡「藍色與橘色」、「淺藍色與粉紅色」的組合，在似乎能用的地方，會徹底地使用（若容易稍微偏向某一邊的話就不好…）。在上圖中，藍色天空中的橘色光線很顯眼。

偶爾不會透過「大幅提高亮度」，而是會透過「提高彩度」的方式來呈現強光。雖然只要使用接近白色的顏色，就容易給人明亮的印象，但在上方的畫作中，沒有怎麼使用那種顏色。不過，在畫面下方看起來像黃色與紅色的部分，使用了很鮮豔的顏色。雖然也要看顏色搭配和畫法，但使用鮮豔的顏色可以呈現出發光的樣子。

即使採用顏色種類沒有那麼多，對比也比較弱的溫和畫法，只要使用人們稍微不那麼熟悉的顏色，就能增強畫作給人的印象。以上方的畫作來說，使用了稍微帶有紅紫色的明亮顏色。由於在這種亮度的時段，天空大多會殘留藍色，稍微帶有黃色，所以我認為這幅畫容易看起來比較夢幻一點。

4 日落時分

天色變黑時的天空，大多會畫成夜色由上往下降臨的樣子。而且，在大部分的情況下，夜晚部分會畫成偏向冷色，其餘部分則會畫成偏向暖色。另外，夜晚與非夜晚之間的交界會在短時間內大幅改變，所以很含糊不清。我認為，只要確實地把夜晚部分與其餘部分畫成漸層，使其順利地相連起來，就容易呈現出整體感。

由於只要畫面中含有昏暗的冷色要素，看起來就會格外像夜晚，所以在選擇顏色時，讓色相稍微挪動，像是稍微帶有綠色的藍色或藍紫色，也是可行的方法。由於只要使用冷色，就容易呈現出涼爽感，所以若想要給人稍微溫暖的印象的話，將藍色系的顏色稍微挪動，也許會比較好。只要依照畫作的目標來盡量選擇容易達成目標的顏色，作品的純度也許就會提升。

在夜晚的漸層中所包含的暖色部分中，有時也會使用紅色、橘色、黃色系以外的顏色。想要呈現出看似涼爽的氣氛時，直接使用暖色的話，有時反而會形成干擾。在紅紫色系的色調中混入藍色來使用，也許會比較好。不過，若顏色過於偏向藍色系的話，雖然能呈現出一致性，但也容易變得單調，所以必須多留意。

由於夜晚的光源無論如何都會比白天來得弱，所以容易形成昏暗的低對比畫面。如果想要一邊畫出夜晚，一邊透過高對比呈現出鮮明印象的話，如同銀河那樣，果斷地在天空中配置明亮部分，也許會是個好方法。如果覺得很難的話，也可以把水平線・地面線附近畫得相當亮，並試著透過昏暗顏色來配置雲朵。

05 2 以天空為重點！比較省事的構圖
即使是低成本背景，只要掌握重點的話，就能呈現出很棒的氣氛！

1 不要畫出全身！

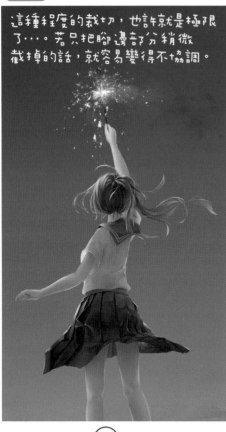

這種程度的裁切，也許就是極限了…。若只把腳邊部分稍微裁掉的話，就容易變得不協調。

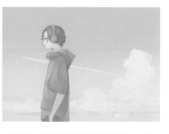

建議在人物的腰部附近進行裁切。只要透過和人物相似的色系來畫天空，就容易融入畫面中。熟練之後，也許可以試著在遠處畫出小小的建築物等。

依照明暗的呈現方式與背景顏色，人物身上的氣氛會有很大差異。要留意天空的模樣是否符合人物的喜怒哀樂。熟練之後，也能呈現出「似乎很難過的人物×美麗的天空」之類的反差。

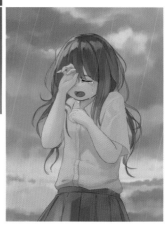

Tips 多留意雲的配置方式吧

只要透過天空來構成背景的話，我認為畫雲的機會也會跟著增加。依照季節、氣候，雖然雲在某種程度上有基本型態，但我覺得不太會有「必須這樣畫才行」的固定形狀。在畫如同雲那樣，可以比較自由地決定配置與規模等的物體時，如果只是漫無目的地畫，會覺得有點可惜。如同左圖那樣，只要一邊配置雲朵，一邊讓雲朵朝向人物彎曲，就能創造出一種流動感，把觀看者的視線引導到人物身上。另外，在右圖中，把人物圍起來的配置方式，有助於提升人物的存在感。

2 把地面隱藏起來吧

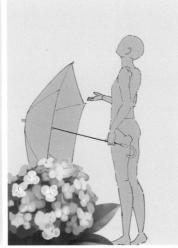

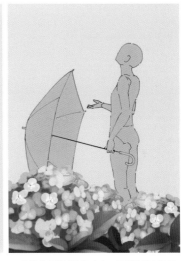

想要透過上圖那樣的構圖來作畫時，必須畫出地面。不過，一旦畫出地面的話，就必須配合人物的透視圖，畫出很多與地面相連的物體。那是很大的工作量。

不想畫出地面與其附近！在那種情況下，我推薦乾脆把地面隱藏起來。由於人物的姿勢似乎是在表示雨剛停，所以才讓我產生聯想，並畫出了繡球花。因為之後會加上暈染效果，所以即使畫出「像是繡球花的某種物體」也能勉強過關。

目的終究是削減作畫成本。若眼前部分畫起來很費事的話，就會變得本末倒置。畫出某種程度的繡球花後，就一邊透過複製、翻轉、色調補償等方式來呈現不規則感，一邊增加數量。進行到此步驟後，幾乎就完成了。只剩下加上暈染效果。

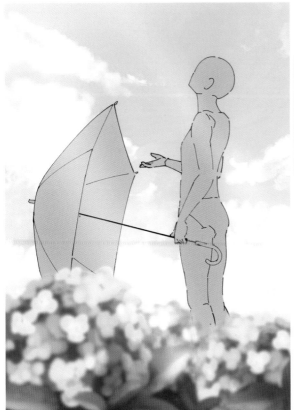

配置物體時，把不想畫的區域隱藏起來，藉此就能大幅削減作畫成本。在緊急繪製作品時，若能稍微想起此方法的話，也許就會很方便。

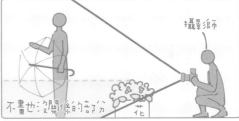

基本上，無論是否要使用暈染效果，我認為好好地調查，並認真作畫會比較好。對於「總之以畫出有模有樣的背景為目標」的人來說，我覺得此方法很適合。等到熟練之後，再試著提高作畫成本吧。順便一提，暈染效果的使用方法為，選擇目標物體所在的圖層，再選擇「濾鏡→模糊→高斯模糊」，使物體變得模糊。

フィルター(I)	ウィンドウ(W)	ヘルプ(H)	
	ぼかし(B)	>	ぼかし(B)
	シャープ(S)	>	ぼかし(強)(F)
	効果(E)	>	ガウスぼかし(G)...
	変形(T)	>	スムージング(S)
	描画(D)	>	放射ぼかし(R)...
	線画修正(L)	>	移動ぼかし(M)...
	フィルターを入手(G)...		

③ 想要畫出角色的全身的話，就這樣做

降落類。對於喜愛抽象呈現手法的人來說，應該會很觸動人心。姿勢的自由度也相當高，很推薦。也可以讓人物穿上似乎能在附近看到的服裝，呈現出反差。

飛行類。雖然也要看作品對於「是如何飛起來的」這一點的設定，但這類作品的自由度算是較高。超級英雄、機械裝置、魔法師……飛行場景出乎意料地多呢。

輕飄飄類。若想要呈現輕飄飄的感覺的話，總之只使用天空來當作背景，應該可行吧。雖然自由度沒有那麼高，但在各方面都很方便。

④ 其他，想要享受背景樂趣時的小知識

總之讓背景變模糊！先在下方加入黃綠色，使其模糊，看起來就會像地面，感覺還不錯。若背景色調與人物很接近就無法呈現這種效果，唯獨這點要特別留意。

深藍色當基底，以蓋章的方式來散布圓形，就會變得很像夜景。稍微有幾個模糊的圓會更棒。透過「相加（發光）」功能來疊上圓形。

若能透過人物作畫的品質來吸引人，背景即使很簡單也沒關係！倒不如說讓畫面帶有緩急差異也許會比較好。推薦使用偏暗的神秘空間來當作背景。

Tips 呈現雲朵明暗時的注意事項

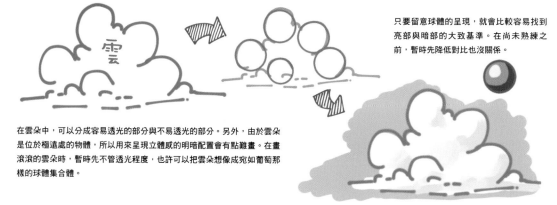

只要留意球體的呈現，就會比較容易找到亮部與暗部的大致基準。在尚未熟練之前，暫時先降低對比也沒關係。

在雲朵中，可以分成容易透光的部分與不易透光的部分。另外，由於雲朵是位於極遠處的物體，所以用來呈現立體感的明暗配置會有點難畫。在畫滾滾的雲朵時，暫時先不管透光程度，也許可以把雲朵想像成宛如葡萄那樣的球體集合體。

5 想要只透過天空來呈現出地面！

雖然畫得出天空，但卻不擅長畫地面……不過也想要畫出地面！在那種情況下，先暫時忘了地面，總之試著畫出其餘部分吧。建議盡量採用從正側面觀看的構圖。我很喜歡天空的模樣，所以沒問題的。

把已畫出來的天空部分進行複製，彙整在一張圖層中。之後，使用「編輯→變形→上下反轉」，讓翻轉後的圖片對準水平線。如此一來，與一開始所畫的天空完全相同的圖案就會如同鏡像般地在地面展現出來。

人物也會同樣地被反射，只要進行調整，讓地面部分的色調變得稍微亮一點，就能完成。雖然觀看者看到後，也許會覺得「啊，這是投機取巧吧？」，不過景色本身很漂亮，而且又能降低作畫成本，可以嘗到很多甜頭。

想要畫出反射水面的搖晃狀態時，建議使用色彩混合工具當中的「指尖」。藉由朝固定方向塗色，就能呈現出波紋的樣子。在畫鏡像時，雖然只要使用翻轉功能就能輕鬆達成，但此方法只能用於從正側面觀看時，若相機角度是傾斜的，就不會形成正確的鏡像，所以不能使用上下反轉功能，而是必須重新畫出鏡像的狀態。

6 只要運用反射，無論什麼樣的角度都能畫

若地面部分固定採用會反射光線的質感的話，大致上只要透過天空，就能填滿各種角度的背景。在由天空反射而成的地面上行走、躺下……光是那樣就能形成一幅場景很有情調的畫作。另外，若熟練此方法後，也很建議把「反射出來的人物」當成畫作的主角。這種構圖運用了鏡像反射般的質感。

5 3 若一下子就能畫出來，在各方面都會很方便！花的作畫

畫面的平衡與配置等，也許會使設計+變得較容易？

1 關於花的說明

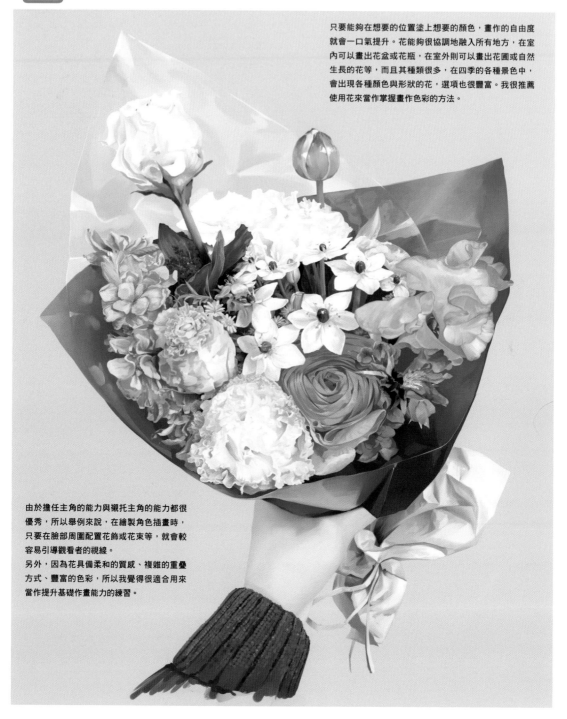

只要能夠在想要的位置塗上想要的顏色，畫作的自由度就會一口氣提升。花能夠很協調地融入所有地方，在室內可以畫出花盆或花瓶，在室外則可以畫出花圃或自然生長的花等，而且其種類很多，在四季的各種景色中，會出現各種顏色與形狀的花，選項也很豐富。我很推薦使用花來當作掌握畫作色彩的方法。

由於擔任主角的能力與襯托主角的能力都很優秀，所以舉例來說，在繪製角色插畫時，只要在臉部周圍配置花飾或花束等，就會較容易引導觀看者的視線。

另外，因為花具備柔和的質感、複雜的重疊方式、豐富的色彩，所以我覺得很適合用來當作提升基礎作畫能力的練習。

2 依照不同類型來簡單地畫出有模有樣的花朵的方法

先不管花朵的詳細種類，想要畫出有模有樣的花朵時，我認為最好先把花分成幾種類型。舉例來說，在畫花瓣特別細的花朵時，只要朝著中央畫出細線，就會變得很像花朵。

想要畫出形狀稍微圓潤的花朵時，只要先把筆刷工具尺寸設定得較大，再畫出花瓣的輪廓，就會比較簡單。只要朝向中央部分畫出漸層，看起來就會更像花。

由於花朵的重疊方式很複雜，所以在注意詳細的重疊方式之前，先透過概略的形狀來畫出骨架，也許看起來會比較穩定。個人覺得，只要多留意雙圈形狀，就會比較好畫。

3 作畫順序與效率

在畫叢生的花草時，從後方變成陰影的暗色部分畫起，有時會比較有效率。

逐漸地畫出有確實照射到光線的上層部分，藉此就能呈現出立體感。也許可以依照比例來逐漸提升作畫成本。

最後，畫完最上層後，就完成了。想要迅速地收尾時，從後側畫起，大多就能縮短作畫時間。

4 使用想用的顏色吧

我認為一旦要開始畫花的話，就會在意各種事情，像是「哪種組合比較好」、「是否符合季節與氣侯」等。不過，我覺得一開始且先將花視為一種用來構成畫作的工具，畫出想要畫的顏色與形狀，應該也是很好的方法吧。
若在某種程度上很在意季節感與花卉種類的話，在下一頁中會稍微提及。

5 依照季節來分類！好用的花 春季篇

櫻花，主要為染井吉野櫻。雖然粉紅色的印象很強烈，但基本上偏白色。推薦使用以紅色作為基本色的粉紅色。

這是針葉天藍繡球。給人的印象大多為，花瓣形狀比櫻花稍微細一點。色調豐富，有偏白色的花，也有淡紫色的花，可以很容易地控制地面的顏色。

這是粉蝶花。一大片廣闊的藍色花海令人印象深刻。只要把花朵畫得圓潤，中間塗上白色，就會呈現出氣氛。

這是油菜花。從稍冷的季節開始開花。高度也有點高，我覺得鮮豔黃色與柔和綠色和春天的天空模樣很搭。

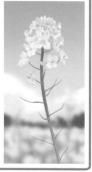

6 暑氣的象徵與清涼感！ 夏季篇

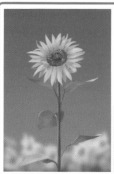

這是向日葵。由於許多花瓣柔和地重疊在一起，所以作畫時要多留意整體的輪廓，不要過於在意細節。

迷你向日葵

重瓣

這是牽牛花。由於為常春藤狀，所以容易配置在柵欄或牆壁上。顏色與花紋的種類很多，每朵花的作畫成本也稍低，所以很容易處理。

這是繡球花。腦海中容易浮現的是西洋繡球花。宛如花瓣的部分其實是裝飾。作畫時只要多留意，讓整體的輪廓變得圓潤即可。

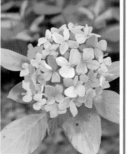

這是蓮花。開花時，像是從水面長出來似的。若只畫出花瓣外側的話，容易顯得單調，所以只要確實地畫出內側和外側，就能提升立體感。

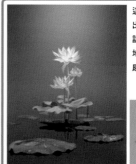

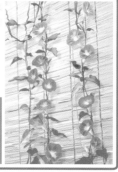

•只畫外側 •內側也要畫

7 在華麗中呈現哀愁！ 秋季篇

這是石蒜（彼岸花）。由於顏色和輪廓很有特色，所以要先畫出形狀，明暗可留到之後再處理，這樣就會比較好畫。

這是桔梗。雖然在炎熱的季節開花，但大多給人秋季的印象。透過花瓣的彎曲程度來呈現立體感。

這是丹桂（金木樨）。在各種季節中，會出現在樹籬中。在秋季開花。由於花朵很小，所以要多留意，不要畫得過於仔細。

這是大波斯菊。在開花時，花柄很細長。只要多留意層次感，把每株花的高度都畫得稍微不同，看起來就會很像大波斯菊。

8 在寒冷中也能健康地開花！ 冬季篇

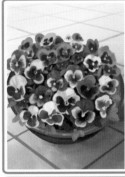

這是大花三色菫。在畫這種色彩鮮明的花時，比起細微的明暗，更要優先考慮顏色。靠近看的話，會發現顏色塗得很隨意。

這是聖誕玫瑰。由於大多呈現有點暗淡的色調，所以在挑選顏色時要注意。看起來像白色的部分，也要使用灰色來畫。

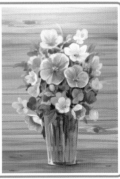

這是仙客來。花瓣會稍微纏向地生長。由於葉子的紋路很複雜，所以畫完紋路後，可以再加上明暗差異。

這是聖誕紅。花是中央的微小部分。由於呈現鮮豔的紅色，所以在畫亮部時，要避免混入太多白色。

加上白色

亮亮的紅色

05 4 作畫過程 Part⑤
『畢業典禮』作畫過程
1 線條的草圖與顏色的初期設定

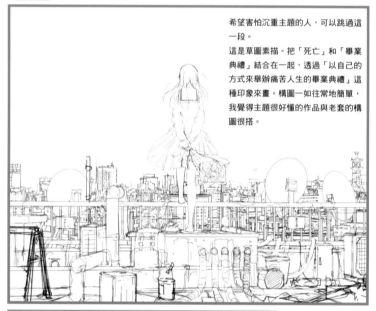

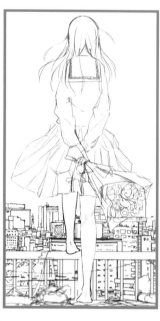

希望害怕沉重主題的人,可以跳過這一段。

這是草圖素描。把「死亡」和「畢業典禮」結合在一起,透過「以自己的方式來舉辦痛苦人生的畢業典禮」這種印象來畫。構圖一如往常地簡單,我覺得主題很好懂的作品與老套的構圖很搭。

這是概略的顏色初期設定。雖然進行正式描線時會進行修正,但在整體上,顏色較為暗淡。由於是悲傷的主題,所以我想要與此配合,把顏色畫得稍微暗淡一點。後來,我心想「可以透過悲傷主題與美麗色調之間的反差來呈現」,就變更了色調。尤其是遠景,我希望藉由將其畫成美不勝收的漂亮景色,來讓這個既諷刺又有故事性的畫面呈現出深度。

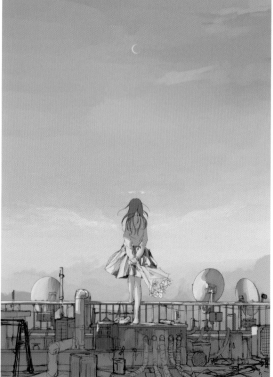

由於主題是「死亡」,所以要讓雲看起來像天使的光環和翅膀。只要把用來象徵畫作主題的物體配置在顯眼處,對於欣賞作品的人來說,就會很好懂,我覺得是很好的做法。另外,我覺得花的形象很符合死亡與畢業典禮的共通點,所以讓人物拿著花束。

② 角色的草圖與正式描線

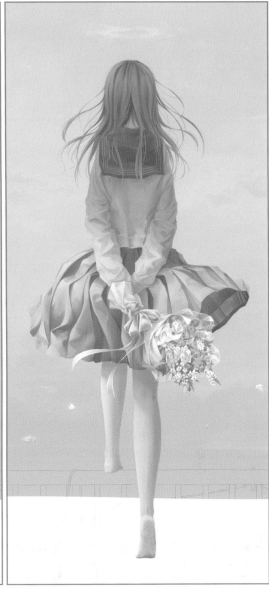

這是人物的草圖。雖然在為人物上色時，有時也會把每個部件分成不同圖層，但這次的服裝很簡單，部件也沒有那麼複雜，所以透過一張圖層就開始塗色了。在畫草圖時，要一邊留意光源，一邊以逐漸放上「似乎很正確的顏色」與「使用的話，似乎會很漂亮的顏色」的方式來塗色。「似乎很正確的顏色」指的是物體固有的顏色⋯⋯白襯衫的固有色是白色，至於光影的顏色，則要配合環境的顏色來思考。「使用的話，似乎會很漂亮的顏色」指的則是，若覺得畫作中某些部分很冷清的話，大多會淡淡地塗上粉彩色調的顏色。

完成人物正式描線後的狀態。修正了在草圖階段中有點在意的部分。由於我很在意眼前這邊的腿部長度，所以進行調整，改成抬起腳後跟的姿勢。由於我對輪廓也不滿意，所以調整了裙子的飄逸程度。在色調方面，與草圖幾乎一樣，只是加上了質感。頭髮要呈現出流動感，衣服上的每個皺褶要呈現出明暗差異，皮膚要呈現出光滑感⋯⋯類似這樣的感覺。至於花束方面，在草圖階段什麼都沒有決定，如果什麼都沒想就塗上顏色的話，依照顏色數量與密度，有可能會顯得很突兀，所以要一邊以暖色為主，一邊試著加入暗淡的顏色。

3 頭髮的作畫

在畫頭髮時，為了呈現出寫實感，所以我想畫成黑髮，但在整體色調平衡的優先考量下，最後採用帶有藍色的灰色。由於愈靠近髮尖，頭髮的密度就愈低，所以在畫較長的飄逸頭髮時，大多會朝向髮尖改變色調。藉由增加顏色數量，容易讓作畫品質看起來有提升，也能呈現出氣氛，好處很多。個人喜歡朝著髮尖畫出明亮的漸層。

順著頭髮生長方向
來畫出漸層

4 皮膚的上色與顏色選法

只要選擇用來畫頭髮草圖的圖層，從圖層屬性中加上邊界效果「邊緣」，把邊緣的顏色變成黑色，使繪圖顏色變成白色，就能畫出很像線稿的草圖。藉由與普通圖層進行合成，將輝度變換成透明度，就能當成線稿來使用。雖然我自己沒有使用，但我認為只要先記住，就能在某處派上用場。

5 畫頭髮草圖時的小知識

在對物體塗色時，我認為大多會在陰影面塗上冷色。不過，皮膚原本偏向暖色，而且時間又是黃昏，所以若塗上太強烈的藍色的話，就會顯得突兀。覺得「要巧妙地在皮膚上畫出藍色影子」很困難時，我認為只要使用紅色系的灰色，就會比較容易融入畫面。如果基本色是強烈的暖色的話，就算使用灰色，也能呈現出偏藍色的樣子。

6 衣服的上色

依照衣服的皺褶來加上凹凸起伏。與此同時，也要補足繪製草圖時所使用的粉彩色系的色調。不過，不能雜亂地上色。由於只要自己判斷沒問題即可，所以在配置色彩時，若能制定規則的話，我覺得就能夠保持整體感。

暖色要塗在明暗的界線與靠近光線那側的面上。在這種情況下，要把暖色塗在朝向左側的面上。

冷色要塗在確實凹陷的陰影面與遠離光線那側的面上。在這種情況下，要把冷色塗在朝向右側的面上。

藉由把較淡的色調塗在精確的位置上，有時就能一口氣改善畫作的氣氛。如同右圖那樣，只要淡淡地塗上顏色，顏色就容易融入畫面中，而且我覺得用起來也很方便。以下是個人常用的色彩筆記。

黃色系很顯眼，大多會用於明亮的表面。比起強烈的上色方式，大多會單調地塗在表面上。

紅色系大多用於明暗界線與中亮度的凹凸起伏部分。不易顯得突兀，可以輕鬆使用。

只要把淺藍色俐落地塗在邊緣處，就會成為很棒的特色。塗上淡淡的影子應該也不錯吧。

藍色系除了用來畫出物體之間的小縫隙中所形成的深色陰影，也能用來畫固有色本身是昏暗色調的物體。

7 其他的小物

這是人物周圍的小物。鞋子給人很愛惜使用的印象，要一邊確實地畫出光澤感，一邊畫出細微的損傷。由於人物身上所配戴的東西的質感呈現，也能表現出角色的個性，所以即使是小物，也要認真畫。位於鞋子旁邊的圓筒和信封也會成為這幅畫的關鍵，所以要稍微提高對比，在不會顯得突兀的範圍內呈現出存在感。

8 能使重要部分變得顯眼的天空配色

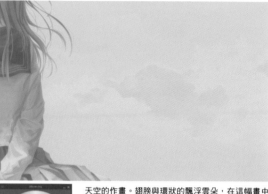

天空的作畫。翅膀與環狀的飄浮雲朵,在這幅畫中是很重要的物體。因此,為了確實地使其變得顯眼,所以要使用毫不混濁的鮮明色調。左方的色環就是雲朵的主要色調。

光是把想要畫得顯眼的雲朵畫得鮮明,還不能說是能夠確實地使其變得顯眼。藉由把雲朵附近的天空畫成接近灰色的顏色,就能相對地使雲朵變得顯眼。左方的色環就是雲朵附近的天空顏色。

9 遠景的線稿與上色方法

遠景的許多大樓的作畫。由於距離相當遠,所以比起細微的凹凸起伏與窗戶的作畫等,更要重視概略的輪廓。在某種程度上,把大樓形狀畫成看得懂的線稿,然後透過線稿下方的圖層來簡單地塗色,掌握正式描線時的形象。

遠景的顏色也要和天空一樣,即使沒有畫得稍微寫實也無妨,但總之就是要畫得漂亮,所以比起逼真感,作畫時更要優先考慮顏色的契合度。使用很深的水藍色和橘色這2種顏色來當作基本色,一邊呈現出整體感,一邊把相鄰建築物的色調的變更幅度控制到最低。

10 不畫也無妨的地方就不要畫

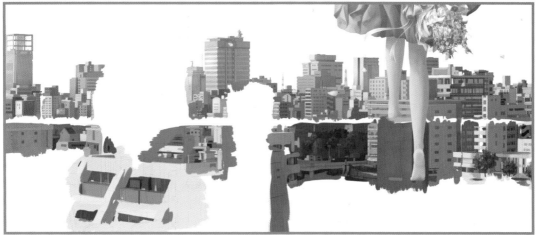

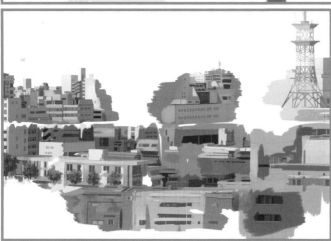

在這次的畫作中，近景與遠景會稍微複雜地重疊在一起。主要原因是近景中的柵欄。除此之外，也有許多物體會和天線、管線等遠景重疊。如果連因為重疊而被遮住的場所都要確實畫出來的話，就會非常花時間，所以要一邊時常地留意必須畫出來的範圍，一邊縮短作畫時間。在近景中，只畫出輪廓，然後反覆地使用顯示與不顯示功能，就會比較容易了解該畫的範圍。

Tips 填滿遠景空曠處的方式

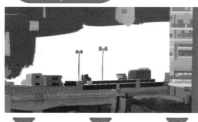

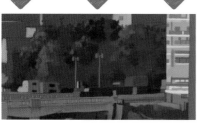

畫出遠景後，經常會出現「有個空蕩蕩的神秘空間」、「想要稍微增加物體數量」之類的情況（只是自己的疏忽…）。在那種情況下，只要使用筆觸稍微粗糙的筆刷來畫出蓬鬆的深綠色，看起來就會像樹木，而且也不用花什麼時間，所以非常有幫助。由於遠景的樹木既好畫又方便，所以很推薦。

11 近景的作畫

近景的草圖

這是近景的概略草圖。總而言之我想把近景畫成很髒的樣子，所以用了許多會顯得很髒的粗糙筆刷和暗色。不過，由於大致上都位於陰影內，所以要一邊留意，避免不小心讓對比變得過高，一邊塗色，使其融入天空和遠景中。

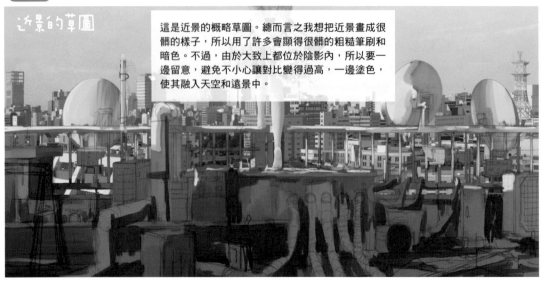

近景的正式描線

其他物體的畫法也一樣，草圖完成後，主要的工作就是依照草圖來呈現出質感。雖然也有例外，但質感較硬的物體即使位於陰影中，也要把稜角部分畫得較亮。由於近景中有許多形狀方正的物體，所以作畫時也要留意邊緣部分的亮度。

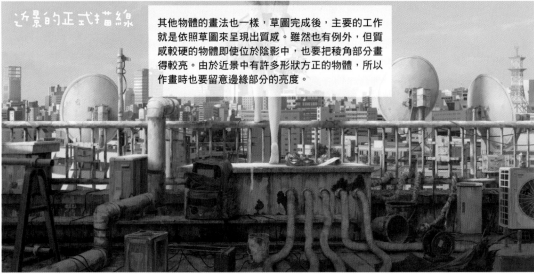

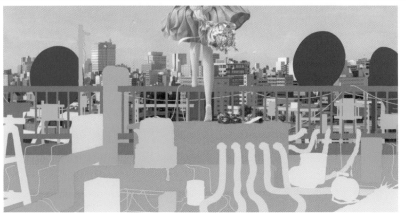

由於我覺得物體果然很多，所以作畫時大致上會將每個部件的圖層分開來。雖說是近景，但幾乎都是陰影當中色調很接近的物體，所以我也想過「即使使用一張圖層來畫也可以吧」，但在這幅畫的主題中，我覺得「仔細地畫出近景的髒汙感」很重要，所以要盡量仔細地畫。

12 『髒污』的畫法

●近景的正式描線

在混合原色時，黃土色是非常容易形成的顏色，而且看起來非常混濁，所以很適合用來畫髒污。當然，依照顏色搭配，也能形成漂亮的顏色。這次為了呈現出髒污感，所以會在各處塗上黃土色。

直接將黃色的色調調暗，也能呈現出混濁的印象。想要畫出給人美麗印象的畫作時，必須留意顏色的處理方式。

想要鮮豔地使用黃色時，有各種方法。只要把紅色系混進顏色較深的部分中，就能輕易地使該處變得很漂亮。

●盡量地破壞吧！

在畫形狀固定的物體時，若某些物體即使稍微有破損，也不會變得不自然的話，基本上，只要事先將形狀破壞，就能呈現出很棒的荒廢感。若畫面中沒有似乎可以破壞的物體的話，也可以補畫上用來破壞的物體。

●盡量地破壞吧！

「透過粗糙的質感，把光線照射到的部分畫得較亮……」雖然老實地作畫是很好的事……但我也推薦突然塗上很深的顏色或偏白的顏色。在畫某種痕跡、傷痕、生鏽等，只要大膽地用色，就會顯得很帥氣。

Tips 關於主題圖案的小故事

在人物所面對的方向上，會產生流動感。在這次的畫作中，我將其畫成了時間的流動。人物所站的位置是非常髒的屋頂，令人想要盡快逃離。屋頂代表著「現在」。我試著把遠方的美麗天空與閃爍著光芒的街道畫成「令人嚮往的未實現未來」的形象。只要清楚地呈現出主題圖案想要表達的東西，就會明白應該怎麼畫才對。

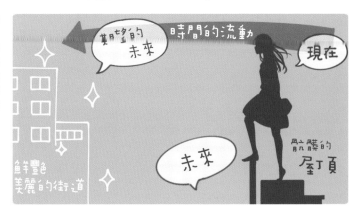

PRACTICE 6

作畫：2020年6月

夏天會給人「夏天到了!!」這種情緒高漲的強烈印象。不過，更加寧靜且沉甸甸地壓在天空上的蔚藍，每年都非常引人注目。說到夏天的話，雖然強烈的日照與華麗的夏日祭典很棒，但宛如夜晚般的深沉陰影也令人印象深刻。

06 1 運用了圖形的好用構圖

在畫布中加入圖形，提升畫面表現能力！

1 運用三角形的構圖

能讓人意識到三角形的構圖，容易給予觀看者安全感，另外，也容易讓人感受到很有份量的存在感或安穩感等。雖然在思考要在畫面中加入三角形時，會覺得似乎有點難，但只要畫面中始終有會讓人意識到三角形的物體或空間的話，就沒問題。舉例來說，從正面捕捉延伸到遠處的街道、道路、鐵路等物時，光是透過那些物體，就會使地面看起來像三角形。因此，在畫面中央有消失點的畫作當中，即使沒有特別去注意什麼，三角形還是會進入畫面中。不過，雖然這是很好用的構圖，但在呈現手法上，屬於比較沉穩的簡單方法，若想要畫出躍動感或氣勢的話，有時候會不適合。

2 運用集中線的構圖

在採用一點透視圖法等的畫作中，消失點位於中央，只要讓畫面中的線條朝著那個點聚集起來，就會產生集中線。然後，自然就容易將觀看者的視線引向集中線的中心，所以藉由把主角配置在該處，就能引導視線，使其變得顯眼。另外，在消失點位於中央的畫作，容易調整左右兩邊的平衡，也容易搭配運用三角形的構圖，所以對於喜愛簡約畫面構圖的人，我非常推薦此方法。雖然結構非常簡單，但把視線引向主角的能力非常強，也很容易搭配其他構圖。

3 運用倒三角形的構圖

相較於能夠提升穩定感或安全感的三角形，倒三角形則容易給人不穩定、緊張感、危險等印象。在左圖中，人物的笑容很溫暖，是一幅令人心情愉快，帶有安全感的畫作，所以和三角形似乎很搭。相反地，在右圖那種帶有暗示的畫面中，只要採用倒三角形構圖的話，契合度就會很好，並讓人留下更加強烈的印象。想要在畫面中簡單地製造出倒三角形時，只要採用較強烈的俯瞰視角，也就是由上往下看的構圖，就會比較容易製造出倒三角形。

4 運用圓形的構圖

運用圓形的構圖有許多種，像是把主題圖案配置成環狀的類型，以及單純地配置圓形物體的方法等。無論是哪種方法，只要畫面中有能讓人意識到圓形的重點，就容易呈現出神秘的印象。另外，藉由將物體配置在中央，構圖的協調度就會非常好。

若畫作的主角是角色的話，在畫面中配置圓形物體或球體時，必須要更加留意。舉例來說，如果在角色的臉部附近或是與臉部一樣高的位置，配置與臉部一樣大的圓形，就可能會干擾到主角。在左圖中，和人物臉部一樣大的肥皂泡，被配置在與臉部相同的高度上，但卻會阻礙人物的存在感。

為了襯托主角，不會把顯眼的物體和臉部配置在同一列。藉由把造成干擾的肥皂泡稍微挪開，並變更尺寸，也許就會改善。不僅限於圓形，我認為，在與主角相同高度的位置，最好不要有顯眼的物體。在配置遠處的建築物、雲朵、主角以外的人物等相當於臨時演員的物體時，最好也要多留意。

5 偶爾要大膽地配置！

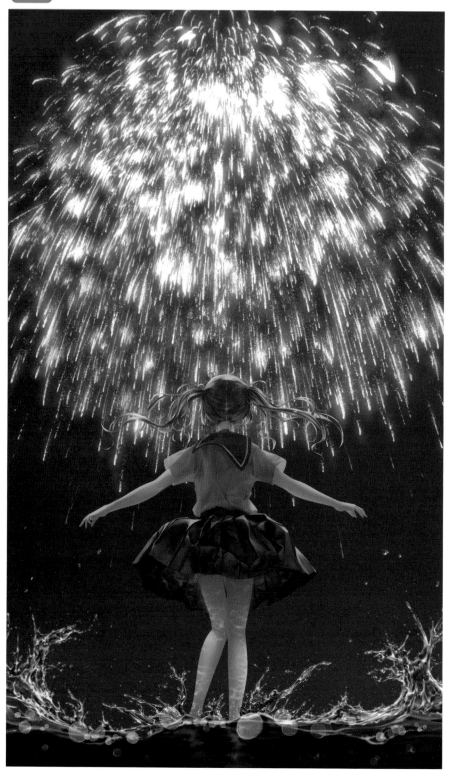

在運用了圖形的構圖中,若把物體配置得很小,畫得很不起眼的話,就會幾乎沒有效果。藉由大膽地配置物體,就能清楚地表達出想要呈現的東西,畫面也會變得很簡潔,也許是不錯的方法。若很清楚想要使用什麼樣的圖形來做些什麼時,我認為把與此無關的所有物體全部消除掉,也是一種方法。不過,由於那樣做會減少物體數量,所以在作畫、選色、細節等部分中,若有所鬆懈的話,畫面就會一口氣崩潰。雖然也要看畫作類型,但感到不安時,也許可以稍微增加物體數量。在使用圖形的構圖中,只要順著構圖來配置物體,避免破壞整體的流動感,就能呈現出整體感。

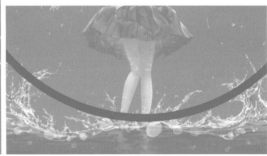

Tips 煙火與水花的小知識彙整

先透過較細的粗糙筆刷來畫出線條,然後再使用能噴灑出顆粒的筆刷,沿著線條描一次,就能畫出閃耀效果。推薦用來畫煙火和華麗的流星。

在畫水花時,只要能注意到細小的帶狀部分,也許就會比較容易掌握整體的流動感。透過「許多帶狀物隨風飄揚」的樣子來畫出骨架。為了呈現出透明感,所以也要保留一些什麼都不畫的部分。

① ② ③

把煙火排列在一起,雖然很可愛,但由於形狀容易變得相似,所以我認為最好可以依照顏色、尺寸、配置、煙火的擴散程度等來取得平衡。

06 2 透過圖案來學會！大樓的作畫

掌握重點，有效率地作畫吧。

1 透過線條來畫大樓時

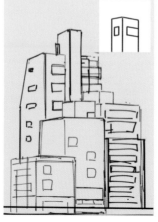

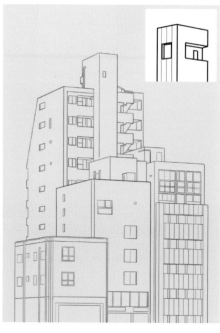

先不管詳細的構造與透視圖，暫且只透過配置來構思。只透過大樓之間的配置與重疊方式，很難呈現出自然的模樣。首先，藉由四方形的組合來簡單地畫出骨架。

在為大樓加上角度時，藉由讓各建築物的角度產生微妙差異，就會顯得更加自然。覺得很困難時，我覺得也可以將其排列在同一透視圖上。先使用四方形畫出窗戶與凹凸部分的骨架，然後再畫成線稿。

2 繪製大樓時需要稍微注意的事項

當建築物的側面可以看到2個面時，要多加留意，確實地核對配置在這2個側面上的物體的尺寸。在左圖的2個側面中，由於每1層樓的尺寸有很大差異，所以會令人有點在意。雖然不用精確地對照，但大致上，還是希望能讓尺寸一致。

在畫多棟大樓時，必須留意每1層樓的尺寸。雖然依照建築物的種類，會有差異，但近處大樓的樓層尺寸看起來較大，遠處大樓的樓層尺寸看起來較小。而且，當建築物位於類似的位置時，最好要確實地核對尺寸感。

光滑

雖然也有例外，但想畫出辦公大樓的風格時，只要一邊設置很大的玻璃窗，一邊呈現出沒什麼起伏的光滑印象，就會變得有模有樣的。只採用這種畫法的話，有時也會變得單調，但由於有助於縮短作畫時間，所以可以用於重要的部分。

鋸齒狀

雖然這種畫法也有許多例外，但想要呈現出有人住在裡面的感覺時，也許可以打造出許多較大的凹凸起伏。在大樓當中，走道、樓梯、陽台等很容易形成凹凸起伏，所以我認為也可以讓輪廓變得複雜。

3 縮短建築物的作畫時間

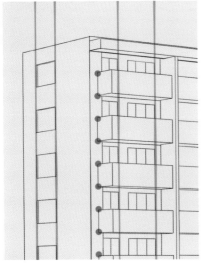

許多建築物被蓋得很筆直，每1層樓的尺寸與窗戶的裝設位置等都是固定的。因此，只要事先配置縱橫格線、等間隔的點等，畫起來就會很有效率。

若想要進一步縮短作畫時間的話，先只畫出從正側面所看到的建築物的其中1層樓，然後只要使用複製、變形功能來畫出草圖，效果也許就會很好。

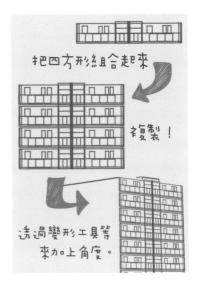

把四方形組合起來

複製！

透過變形工具等來加上角度。

4 在線稿中著色

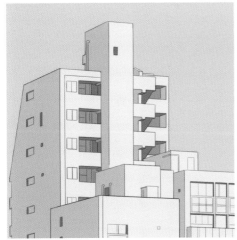

由於大樓幾乎都是如此這般的形狀，所以只要考慮表面的方向與光線的位置，掌握住大致上的立體感，就會比較容易上色。由於遠處的大樓難以看出細微質感，所以只要能夠掌握立體感，用填充工具來塗上顏色，看起來就會很逼真。若變得很單調的話，只要畫出其他大樓照過來的影子，就能蒙混過去。

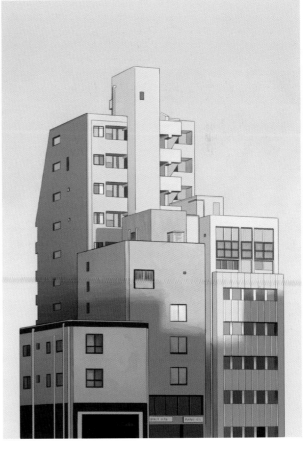

5 不使用線稿來畫大樓的情況

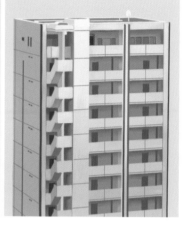

把細長的四方形組合起來，畫出骨架，並留意表面的凹凸感，思考「因為是凹陷部分，所以要用暗色」、「因為這個面有確實照射到光線，所以要用亮色」，再上色。

若有餘力的話，也可以補畫出稍微複雜的形狀，像是室外樓梯等。本來的話，從後側畫起會比較有效率，但由於是不起眼的部分，所以即使從有特色的部分畫起也沒關係。

若是近處的大樓的話，要畫得稍微仔細一點。只要加上門和窗戶，就會一口氣變得很逼真。若還是覺得美中不足的話，也很推薦每隔一定的間隔就加上橫線。

6 多留意輪廓和細微的顏色差異吧

在畫許多大樓時，要多留意角度和輪廓。面向不同方向的大樓出乎意料地多，尤其是在河邊之類的複雜地形中，我認為最好要確實地讓每棟大樓都呈現出不同角度。輪廓也一樣，作畫時，只要細微地變更各棟大樓的規模與高度，就會顯得更加自然，所以請大家要多加留意，避免畫面變得單調。

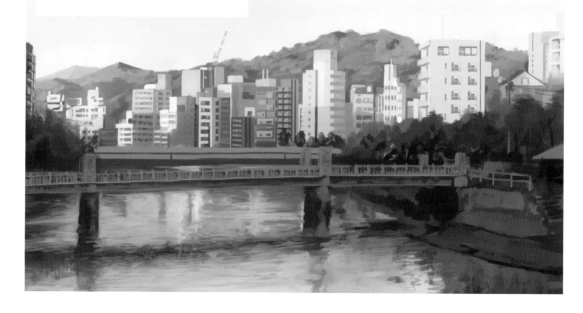

7 注意不要畫得過於仔細？

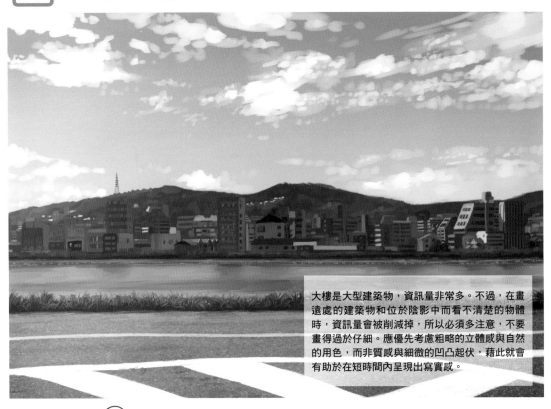

大樓是大型建築物，資訊量非常多。不過，在畫遠處的建築物和位於陰影中而看不清楚的物體時，資訊量會被削減掉，所以必須多注意，不要畫得過於仔細。應優先考慮粗略的立體感與自然的用色，而非質感與細微的凹凸起伏，藉此就會有助於在短時間內呈現出寫實感。

Tips 建築物作畫的小知識

透過室外機來填滿似乎很難畫的地方，也是一種方法。即使配置很多四方形與圓形這類簡單的圖形，也很少會覺得不協調。

依照形狀，窗戶給人的印象會有很大差異。只要使用許多圓形和三角形，也會給人稍微花俏的印象。作畫時，必須符合情境。

若覺得屋頂很冷清的話，建議畫出天線和水塔。尤其是水塔，由於形狀與色調的種類很豐富，所以感到困擾時，可以輕易地加上水塔。

公寓大樓等處的室外樓梯的形狀很複雜。首先，只畫出眼前的那面（橘色部分），也許就會比較容易想像出來。

06 3 透過遠近法來增添細節的差異吧!

透過能呈現出比感的細節,一邊縮短作畫時間,一邊提升品質!

1 增添細節差異時的重點

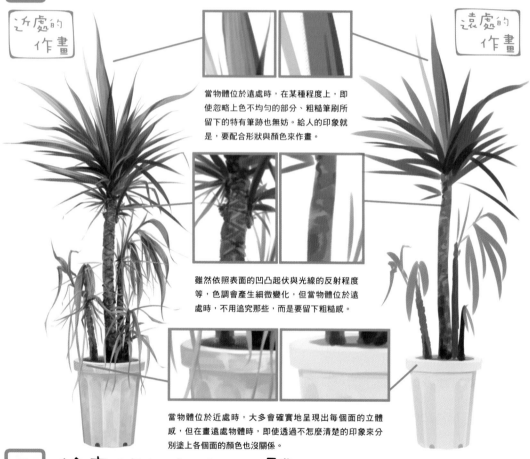

近處的作畫

遠處的作畫

當物體位於遠處時,在某種程度上,即使忽略上色不均勻的部分、粗糙筆刷所留下的特有筆跡也無妨。給人的印象就是,要配合形狀與顏色來作畫。

雖然依照表面的凹凸起伏與光線的反射程度等,色調會產生細微變化,但當物體位於遠處時,不用追究那些,而是要留下粗糙感。

當物體位於近處時,大多會確實地呈現出每個面的立體感,但在畫遠處物體時,即使透過不怎麼清楚的印象來分別塗上各個面的顏色也沒關係。

2 輪廓很細緻的物體

較近

較遠

非常遠

在畫輪廓很細緻的物體時,若觀測者距離物體很遠的話,明暗差異容易變得單調。在畫位於遠處的繩子、電線、細小的柵欄等物時,我認為比起立體感,更要注意物體本身的形狀。在畫相當遠的物體時,我認為只要先用單色來畫出形狀,就會顯得有模有樣。

3 雜亂的物體

在畫色調雜亂的物體時，若物體位於近處的話，我認為即使多少會花一些時間，還是要稍微認真地畫出細節會比較好。若物體被配置在遠處時，只要雜亂地塗上顏色，看起來就會意外地有模有樣。雖然也要看物體種類，但在畫雜亂的顏色時，不要使用太多暈染效果，清楚地畫出顏色之間的界線會比較好。另外，如同下圖那樣，當物體之間的距離很近時，要避免讓每個物體的細節之間產生太大差異。

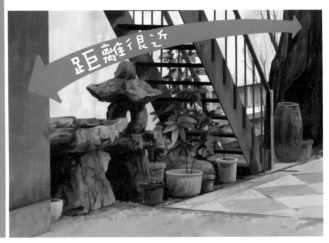

4 鄰接的物體

在畫圖案等連接在一起的物體時，若遠處與近處的物體有所差異的話，大多會變更細節。由於是同一個物體，所以不能從某一處開始變更作畫成本，而是要採用「隨著距離愈來愈遙遠，逐漸地降低作畫成本」這種畫法。覺得作畫成本的降低程度很難掌握時，也推薦使用比平常稍小一點的畫布來進行練習。

143

5 透過一幅畫來觀察細節和遠近感

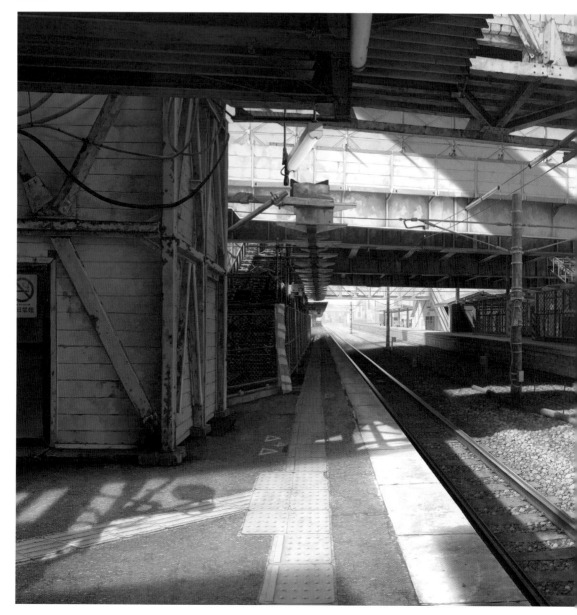

透過一幅畫來觀察遠近之間的細節差異。類似電線桿的物體（架線柱）等間隔地排列在鐵路上，我認為物體的距離愈遠，看起來就會愈像一條線。另外，在畫導盲磚與鐵軌內的礫石等有凹凸起伏的物體時，隨著距離愈遠，看起來就會像平滑的表面。只要掌握這些，就能夠降低遠景的作畫成本。

不過，除了遠近之外，明暗與物體位置等也是會影響細節量的重點，所以作畫時要多加留意，不要只顧著觀察遠近。

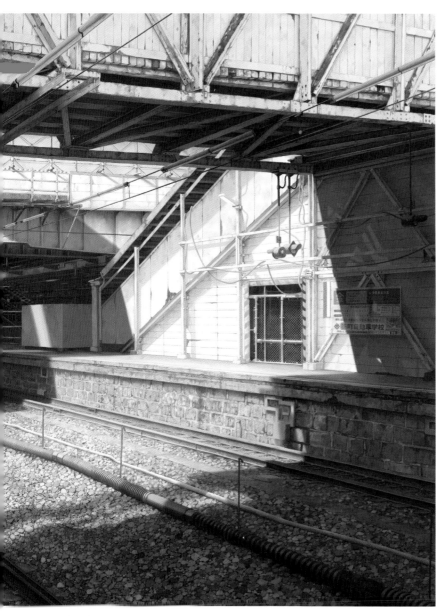

當作品的用途已經決定好時，只要透過符合用途的尺寸來顯示或是列印出來，就會比較容易判斷出適當的細節量，所以我很推薦這個方法。舉例來說，若要當成電腦桌布的話，就先試著在電腦上顯示整幅畫，若要製作Ａ４資料夾的話，就先試著用Ａ４尺寸列印出來。

遠處的作畫

06 4 作畫過程 Part ⑥ 『夏日之塔』作畫過程

1 使用線條來繪製草圖

我想要把「從正面所看到的車站月台」、「積雨雲」、「落在眼前的深沉陰影」這三點放進作品中，於是開始作畫。天空面積很寬廣的畫作看起來很單純，在構圖上，也很容易明白主角位於正中央，所以這幅畫的結構非常簡樸。因此，為了彌補那些，我想要把車站與建築物畫得稍微細緻一點，以彌補整體構圖的平淡感。在畫前方的建築物時，我想要讓透視圖的線條聚集在人物身上，引導觀看者的視線，所以讓建築物朝著相同方向，不過在畫後側的建築物時，會逐一地稍微變更角度，盡量消除平淡感。

眼前側的建築物　　　後側的建築物

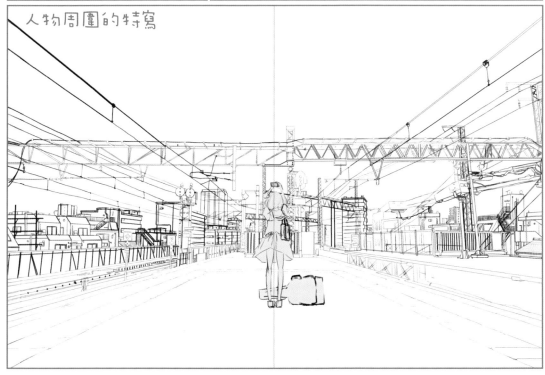

人物周圍的特寫

2 繪製彩色草圖

在使用線條來畫出形狀的草圖中,塗上顏色。雖說作畫很細膩,但由於周圍的建築物等是配角,所以在思考顏色時,要以作為主角的天空與眼前的影子的色調為主。在此階段,由於還沒清楚決定雲的形狀,所以作畫時的重點在於,總之先決定整體的色調。由於是有點左右對稱的構圖,所以為了讓左右兩邊的顏色取得良好平衡,因此要時常顯示出中心線。

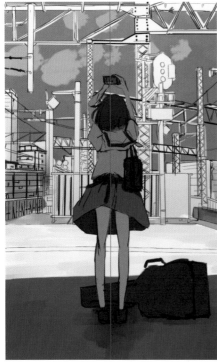

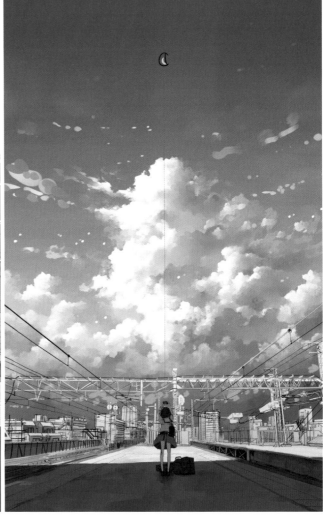

3 彩色草圖階段的工作

雖然作畫步驟因人而異,但我認為許多人會採用「草圖→線稿→上色→最終潤飾⋯⋯」這種步驟來作畫。若覺得「最終潤飾會使畫作印象產生很大變化」的話,也許可以在草圖階段就先進行潤飾,調整顏色。這種方法會比較容易讓人注意到完成圖的樣子,很推薦。在這幅畫中,也是在草圖階段就使用色調曲線來不斷摸索。

4 雲的作畫

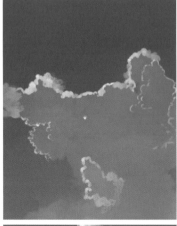
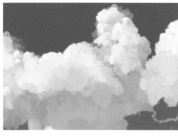
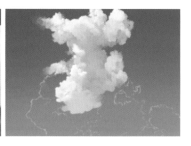

繪製積雨雲。決定某種程度的形狀後,透過「從邊緣把內側填滿」的方式來畫。由於想要一邊呈現出積雨雲的沉甸甸威,一邊透過藍天與白雲的對比來呈現出夏日風格,所以把雲的邊緣畫得很清楚。在畫雲的內側時,要注意的事項為,稍微留下一點較深的影子來呈現出厚度。

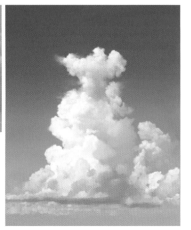

以相同方式來填滿下側。只要畫成許多小型積雨雲緊貼在一起的樣子,就能朝眼前方向呈現出立體威,感覺很棒。然後,在下方的雲朵底部塗上很深的顏色。由於雲是透光性很高的物體,所以能藉由刻意降低對於透光性的關注來畫出具有存在威的雲。

5 依照光源位置來畫雲的方法

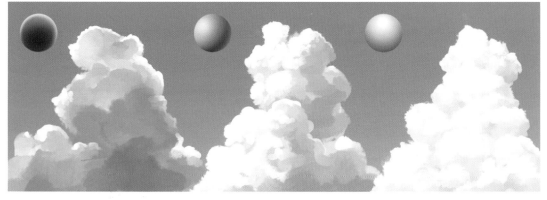

當光源在後方時,雲的邊緣會變白,前方容易呈現出帶有漸層的深色。容易呈現出仰望威。

來自斜側面的光源。雖然容易注意到亮部與暗部的差異,也很好畫,但由於明暗會偏向左右其中一邊,所以要多留意整體的平衡。

雲被來自前方的光線照亮。下方會形成邊緣稍暗的雲塊。根據是否能畫出這種雲,畫作品質會產生很大的變化。

6 調整整體的平衡

雖然在作畫時也許會形成干擾，但還是要適當地同時顯示出眼前部分的草圖。若過於專注在 1 個物體上的話，試著與其他部件搭配起來時，有時會顯得很突兀。終究要重視整體的平衡，請好好地確認這一點吧。

為了一邊畫出鮮豔的天空，一邊對左右的平衡進行微調，所以要配置薄雲和月亮等物。由於薄雲的配置位置與尺寸自由度都非常高，所以在覺得似乎有點冷清的位置，總之可以試著加上薄雲。

Tips 只要會畫，就會很方便的物體

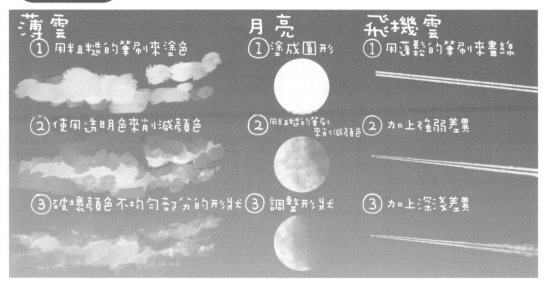

薄雲
① 用粗糙的筆刷來塗色
② 使用透明色來削減顏色
③ 破壞顏色不均勻部分的形狀

月亮
① 塗成圓形
② 用粗糙的筆刷來削減顏色
③ 調整形狀

飛機雲
① 用蓬鬆的筆刷來畫線
② 加上強弱差異
③ 加上深淺差異

7 建築物的底色

一邊把地面、柵欄、鐵柱等部件分開來，一邊塗上底色。雖然會大略地畫出線稿，但由於線條又細又多，所以不使用填充工具，而是使用畫筆工具等來塗色。

為了防止漏塗或塗得不均勻，所以底色會使用容易分辨的鮮豔顏色。透過已塗完的部件，把顏色變更為沉穩的顏色，藉此就會比較容易掌握剛才塗的物體是什麼東西。推薦用於雜亂的部分。

8 地面的作畫

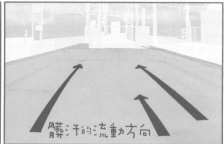

髒汙的流動方向

塗上地面部分的顏色。由於之後會加入一大片影子，所以比起漸層，更要畫出質感與髒汙。由於是透視圖會確實發揮作用的面，所以在畫髒汙時，也要配合透視圖的方向，避免干擾整體的流動感。

細微的髒汙

仔細地畫出細微部分。以類似輕輕拍打的方式來畫出帶有筆觸的顏色，藉此就能有效率地呈現出粗糙感。在畫筆直的圖案時，也不會正確地畫出準確的長度，而是要以稍微目測的方式來畫，藉此就能呈現出因長久使用而劣化的印象。

導盲磚

在畫導盲磚的細微凹凸起伏時，也會事先製作出花紋，將其當成骨架，然後再進行套用，就能確實地畫出來。由於我覺得地面左右兩邊的資訊量很少，而且考慮到藍色與黃色之間的良好契合度，所以用稍微扎實的黃色來畫。

視景影

由於即使是中午前後的太陽高掛時段，也會形成相當斜的影子，所以大膽地將寬敞的面積畫成影子。一邊與天空搭配在一起，一邊把影子深淺度和交界線的紅色深度調整到令人覺得平衡良好的程度。若覺得美中不足的話，可以再補畫上髒汙等。

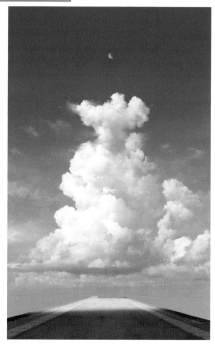

9 細節部分的作畫

進行月台部分的詳細作畫。由於是即使放大很多還是不易看清楚的部分,所以不太會去追求詳細的立體感,而是要重視輪廓。在畫金屬的生鏽等紅色部分時,為了讓人從遠處也能看出來,所以在寬敞的面積中塗上了深色,並把交界線也畫得很清楚。

較粗的架線容易呈現出流動感,而且很顯眼,所以我提前畫出來。若把很有存在感的物體留到之後再處理的話,有時候會不易取得平衡。由於籬笆會呈現出質感,而且充滿資訊量,所以會在這個時間點先畫出來。

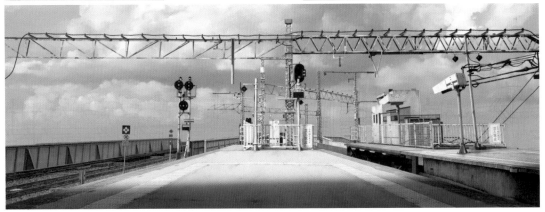

Tips 縮短錯綜複雜圖形的作畫時間的方法

畫出其中一面,然後使用複製、變形功能

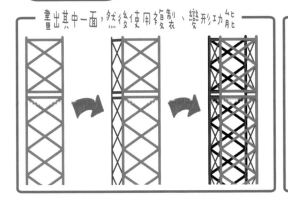

只把眼前這側的面畫得較仔細

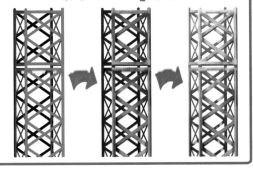

在畫如同鐵塔般的錯綜複雜圖形時,先只畫出其中一面,然後再持續複製,藉此就能大幅縮短作畫時間。雖然只要把複製出來的部分貼在物體側面,輪廓就會變細,但從遠處觀看時,若不會感到不協調的話,就可以照那樣使用。

上色時,只要仔細地畫眼前這側的面,就會顯得相當有模有樣。為了方便上色,所以我認為最好要事先將眼前這側的面的圖層分開來。若覺得美中不足的話,可以使用上下方向的漸層,或是對後側的面進行潤飾。

10 人物的著色

由於只要塗上固有色,顏色就會順利地混合,呈現出透明感,所以初期會把顏色塗得比較雜亂。完全不用在意稍微塗出範圍的部分。

由於陰影中的對比很低,色調也有呈現出整體感,所以會使用1張圖層來畫。在髮流與衣服的皺褶等處,一邊加入質感,一邊塗色。

11 調整著色方式

手部附近與智慧型手機。老實說,此處就算畫得很仔細,也幾乎看不到,所以是為了滿足自我而畫。如果畫出那類部件能夠提升幹勁的話,積極地畫出那類部件也許是一種好方法。

在畫頭部與肩膀周圍時,只要從遠處觀看時,能呈現出人物往上看的感覺即可,所以要優先畫出髮旋的位置與脖子底部的陰暗程度。

如果用一般方式來畫裙子的話,不起眼的程度會令人驚訝,所以要一邊刻意地加上稍微硬的質感,一邊稍微提高對比。

在陰影中,堅硬皮革製品的邊緣部分容易變得較亮。在草圖中,人物腳邊原本放了一個吉他硬盒,但由於會干擾到人物輪廓,所以就刪掉了。

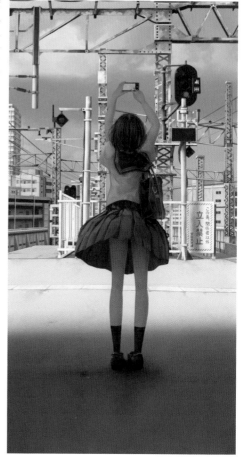

12 建築物的作畫

由於構圖與色調很簡單，所以雖然是想要認真地仔細畫的部分，但終究是配角，因此要多加留意，避免該部分變得突兀。把心情大致控制在「想要讓建築物的色調種類變多，呈現出雜亂感的心情」與「為了避免妨礙主角，所以要抑制色調的心情」這兩者的正中央。

由於會先畫出前方的景色，所以為了避免畫出與該處重疊的遠景，所以作畫時會顯示出前方景色，藉此來縮短作畫時間。另外，在畫不起眼的建築物時，只要稍微呈現出立體感，看起來就會有模有樣，所以這也是有助於縮短作畫時間的小重點。

13 細小部件的細節

在畫樓梯時，只要交互地配置亮色和暗色，看起來就會意外地有模有樣。在畫扶手等部分時，只要之後再依照樓梯形狀補畫上去，就會相當輕鬆。

在畫窗戶與屋頂的柵欄時，要使用另外一張圖層來畫。由於是很細微的部分，所以不使用工具來畫也沒關係，但若有餘力的話，還是希望讓此部分剛好符合透視圖。

畫出大樓的細微凹凸起伏。由於是幾乎看不到的地方，所以不用怎麼考慮作為建築物的正確性，總之只要加上建築物的橫線、四方形等圖形，看起來就會有模有樣。

14 遠處大樓的作畫

光是畫出各樓層的凹陷處與建築物本身的陰影部分，就容易顯得相當逼真。若覺得美中不足的話，在仔細畫出明暗之前，也許可以在整棟大樓中稍微地畫出上下方向的漸層，或是透過粗糙的筆刷來呈現出紋理感。在畫陰影面與在角度上不易看到的面時，不仔細畫也沒關係。

PRACTICE 7

作畫：2020年12月

心情低落時，不僅會突然羨慕、忌妒他人，甚至會羨慕貓狗。也許是微不足道的細微情感，但不管是羨慕別人的人，還是受人羨慕的人，應該都懷抱著各種煩惱吧。我一邊想著那些事，一邊畫出了此作品。

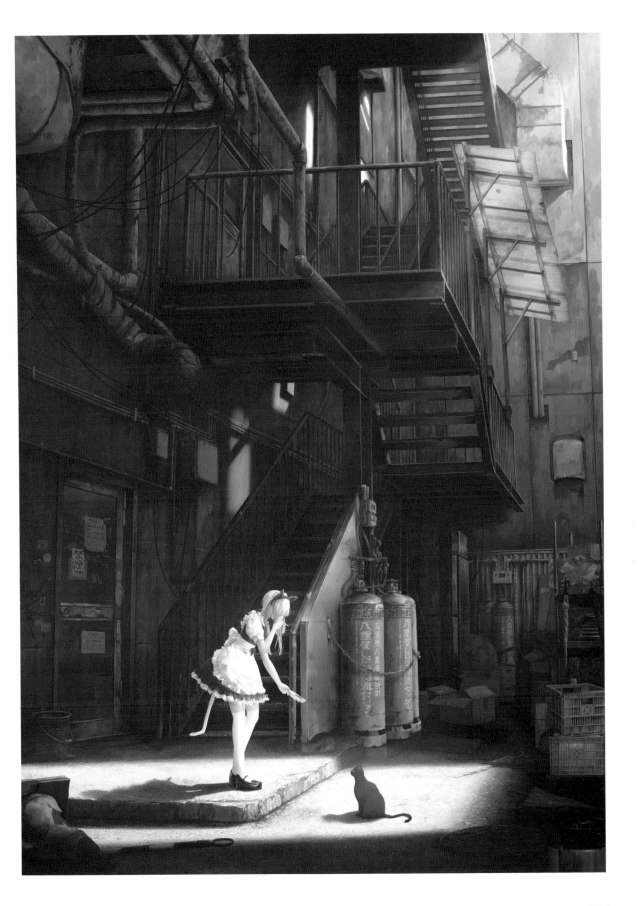

07-1

正確地掌握鮮豔度，美麗地點綴畫作吧！

有效地運用彩度吧

1 彩度很高的顏色

彩度很高的顏色，能夠豐富且強而有力地點綴畫作。不過，在另一方面，若雜亂地過度使用這類顏色，也可能會令人覺得有些幼稚。一邊重視輪廓，一邊將其當成漸層或單色調的強調色等來運用，藉此就容易打造出具有整體感的鮮豔作品。

如同「想要畫出美麗的光線時，也必須著重於陰影」那樣，想要漂亮地呈現出高彩度的色調時，多顧慮低彩度的顏色，也許是不錯的方法。透過「使用某一種顏色來襯托出另一種顏色」這種方式，來均衡地配置色彩吧。

2 彩度很低的顏色

只要使用彩度很低的顏色，就容易呈現出沉重陰鬱的氣氛，或是昏暗的印象，讓人覺得似乎要發生什麼壞事。不過，由於這種顏色也容易形成不起眼的畫面，所以我會在某些區域悄悄地提升顏色的變化幅度，像是讓室外機的顏色偏向暖色，讓混凝土部分的顏色偏向冷色。

↑稍微偏暖色　↑稍微偏冷色

3 想畫得顯眼的部分的顏色

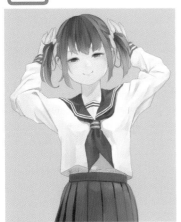

在想畫得顯眼的部分，塗上顯眼的顏色。雖然是很基本的方法，但效果非常好。若要畫角色的話，只要在眼睛或頭髮的固有色、最亮處、胸口等處使用彩度很高的顏色，就容易將觀看者的視線聚集在臉部周圍，是很推薦的方法。

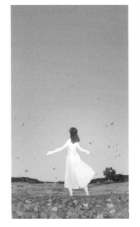

如果主角以外的要素的彩度很高的話，白色或黑色等單色調的顏色就會很顯眼。舉例來說，雖然紅色在白天非常顯眼，但到了晚上後，就會比想像中來得不顯眼。如同這樣，顯眼的顏色會隨著情境而改變，所以必須多留意。

4 強調色

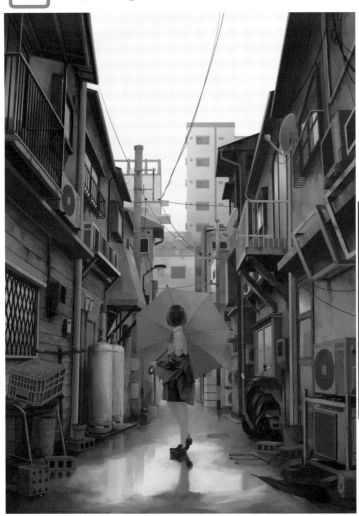

在1個作品中，藉由極端地去除掉某些部分的色調，就能使該部分產生強烈的特色。在左圖中，只有雨傘的顏色呈現出很不一樣的氣氛。可以只把強調色聚集在一個地方。也可以使用多種顏色來點綴各處，取得平衡。

無論要如何運用色相，基本上，幾乎都是透過彩度來增添特色。確實地讓想要畫得顯眼的部分與其餘部分之間呈現出差異。

5 鮮豔色顏色的畫法

就算想要加入很多鮮豔的顏色，但若隨便塗色的話，果然還是會給人雜亂的印象。首先，如同左圖那樣，決定想要使用的顏色的種類與色調，並縮小其範圍，然後只要專注於著色即可。

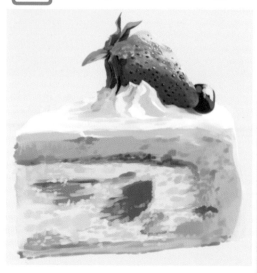

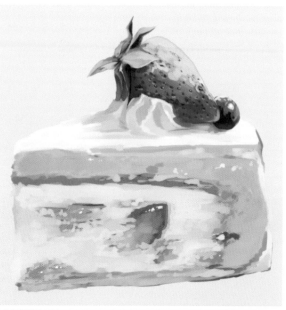

把蛋糕畫得很繽紛（右圖）。即使把各種質感的界線、明暗的界線、輪廓、邊緣等畫得很顯眼，也容易融入整體畫面中，所以會使用彩度比較高的顏色。在寬廣的表面上，在有點淡的漸層中添加色調。在物體中找出「可以畫得較顯眼的部分」吧。

覺得很難添加色調時，不要勉強地找出界線或邊緣，而是要透過粗略的漸層來處理。

由上而下畫出從暖色轉變為冷色的漸層，然後再加上高亮度效果。由於高亮度效果即使畫得很顯眼也無妨，所以會加入同色系的水藍色，以及作為互補色的黃色等。

6 由亮部與暗部的2色來組成畫面

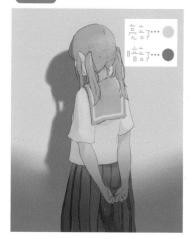

想要畫出明暗分得很清楚的畫作時，在亮部與暗部各使用1種顏色，總共使用2種顏色來當作主要顏色，就容易讓強烈的顏色融入畫面中。雖然基本上不管使用哪種顏色組合都行，但如同互補色那樣，有些顏色的契合度比較好，藉由分別在亮部與暗部使用較亮的顏色與較暗的顏色，就會比較容易讓顏色融合，也比較容易呈現出作品的整體感。

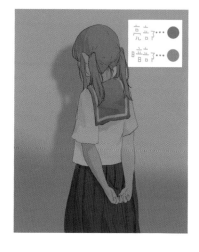

Tips 簡單打造出由2色所組成的畫面

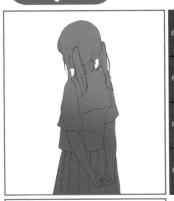

100％通常
線画

100％通常
2色

100％通常
人物下色

用紙

完成線稿之後，透過2種想使用的顏色來填滿線稿內的範圍。在圖中，複製出一張有別於底色圖層的新圖層。由於只要能完成2色圖層的話，就沒有問題，所以我認為要以線稿和圖層狀態的使用方便性為優先。

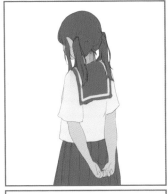

在上方製作一張新圖層，塗上固有色。以類似「襯衫為白色，頭髮為褐色系…」這樣的感覺來粗略地塗上顏色。此時，只要稍微避開與白色、黑色這類顏色相近的色調，作畫難易度就會下降。

100％通常
線画

100％通常
固有色

100％通常
2色

100％通常
人物下色

線画

100％通常
固有色

100％通常
2色

75％オーバーレイ
固有色

在已塗上固有色的圖層中，把混合模式內的「普通」變更為「覆蓋」。之後再透過圖層的不透明度來調整細微的色調。這是混合模式的範例之一。也可以維持普通圖層，只變更透明度。

100％通常
線画

100％通常
加筆

75％オーバーレイ
固有色

100％通常
2色

100％通常
人物下色

100％通常
背景

用紙

進行最終潤飾。在背景部分畫出簡單的陰影，只要採用與人物明暗相同色系的色調，就會比較容易融入畫面。由於使用鮮豔的顏色，完成度會看起來比較高，所以必須好好地冷靜下來，判斷是否有必要加上細微的陰影或高亮度效果等。進行必要的潤飾後，就完成了。

07-2 收尾時可以使用的潤飾與加工技巧

透過方便的小知識來克服草圖或正式描線的最後階段吧！

1 加上光芒

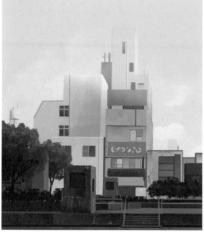

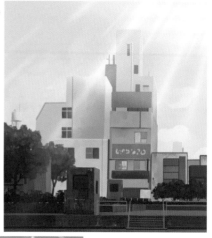

強光照射到鏡頭後，會形成反光，出現圖案或模糊不清的樣子。藉由畫出這種現象，有時也能提升畫作中的熱烈氣氛。不過，若帶著「總覺得畫作很不起眼……總之加上光線吧」這種想法而使用的話，由於效果很微弱，所以最好在草圖階段就決定是否要加上光線。

各種部件

想要更加確實地畫出光線時，只要事先學會透過各種部件來畫出光線，就會很方便。在還沒熟練之前，我認為可以先只畫出部件，然後再把部件組合起來，呈現出光線的樣子。使用混合模式中的「相加（發光）」功能來把部件重疊起來，也很有趣。

2 色彩豐富的光線

使用彩度很高的顏色來呈現出繽紛感！

在混合模式中，就算已使用「相加（發光）」等功能來使顏色變得又白又亮，還是能使用高彩度的顏色來畫出繽紛的光線。想在光線中加入色彩時當然不用說，也能用來呈現出寶石等閃閃發光的物體，以及那些物體所形成的反光現象。會使用如同噴槍筆刷那樣，能讓顏色變得模糊，而且容易使顏色重疊的筆刷。只要能呈現出很棒的氣氛，我認為使用多少種顏色都行。很推薦畫出讓顏色從紅色轉變為紫色，而且會繞一大圈的漸層。

讓顏色稍微重疊起來的樣子

 只要學會應用，也能呈現出各種特效！

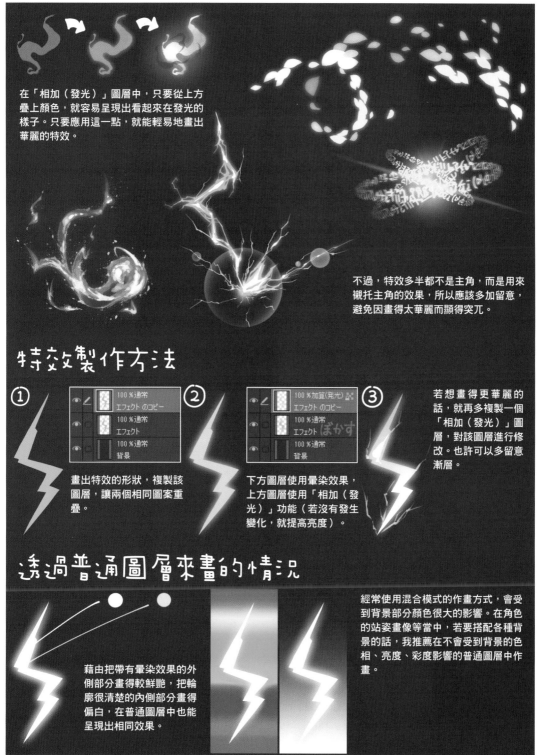

在「相加（發光）」圖層中，只要從上方疊上顏色，就容易呈現出看起來在發光的樣子。只要應用這一點，就能輕易地畫出華麗的特效。

不過，特效多半都不是主角，而是用來襯托主角的效果，所以應該多加留意，避免因畫得太華麗而顯得突兀。

特效製作方法

① 畫出特效的形狀，複製該圖層，讓兩個相同圖案重疊。

② 下方圖層使用暈染效果，上方圖層使用「相加（發光）」功能（若沒有發生變化，就提高亮度）。

③ 若想畫得更華麗的話，就再多複製一個「相加（發光）」圖層，對該圖層進行修改。也許可以多留意漸層。

透過普通圖層來畫的情況

藉由把帶有暈染效果的外側部分畫得較鮮艷，把輪廓很清楚的內側部分畫得偏白，在普通圖層中也能呈現出相同效果。

經常使用混合模式的作畫方式，會受到背景部分顏色很大的影響。在角色的站姿畫像等當中，若要搭配各種背景的話，我推薦在不會受到背景的色相、亮度、彩度影響的普通圖層中作畫。

161

3 透過色調補償來對整體畫面進行調整

藉由對整體畫面進行潤飾,就能提升作品的整體感、一致性。不過,除了單純地調整色調或明暗以外,也能用來減緩缺乏條理的凌亂感。

從「色調補償」中選擇「亮度‧對比度」,就能輕易地調整全體的亮度與明暗差異。雖然高對比的畫作能吸引目光,但對比若過高的話,反而會看不清楚,所以要多留意。

只要使用色調補償的色彩平衡功能,就能分別調整陰影與最亮處的色調。

4 想要呈現出有點時尚的暗淡效果時

使用名為「差異化」的混合模式。在效果上,會分別比較底色與繪圖顏色的RGB數值,透過高數值減去低數值後得到的數值來進行繪圖。不過,由於很複雜,所以我覺得可以採用「總之,以不透明度約10%的方式來把彩度很高的顏色重疊起來」這種用法。

透過合成模式中的「排除」,也能呈現出類似效果。顏色皆為右圖中的偏藍顏色,把不透明度調到稍低,讓整體畫面套用效果。若覺得顏色過於暗淡的話,也可以進行調整,像是提高對比度等。

5 透過覆蓋功能來製作差分（同一作品的不同版本）

混合模式「覆蓋」兼具，讓兩種顏色相乘的「色彩增值」，以及透過把底色和繪圖色加起來的數值來減去相乘顏色的「濾色」這兩者的效果。簡單地說，此功能給人「可以讓畫面變亮變暗，也能變得鮮豔」這種感覺，很方便。

只要透過覆蓋功能來柔和地塗上偏紅的橘色，畫面就會一口氣變得很像黃昏。在高彩度的部分，由於有點難透過覆蓋功能來潤飾，所以會在天空部分畫出新的圖案，但這種混合模式還是很方便，能夠一邊保留畫面的整體感，一邊讓氣氛一下子就改變。

6 簡單製作出畫夜差分的方法

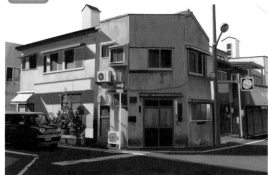

如果硬要在彩度很高的顏色中使用覆蓋功能的話，就會容易顯得突兀，所以在製作差分時，推薦事先確實地把高彩度部分與低彩度部分的圖層分開。在圖中，除了天空以外的部分，彩度都不怎麼高，所以要依照「天空」與「其餘部分」的作畫範圍來劃分圖層。

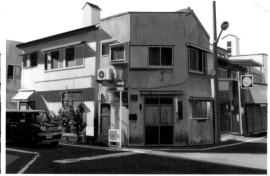

在天空以外的部分，透過覆蓋功能來塗上暖色。圖中使用的是噴槍筆刷。雖然能夠在短時間內大幅變更氣氛，但使用此方法時，影子的位置等不會產生變化，所以若想畫出更加確實的差分的話，最好也要確實地變更光影的方向。

07 3 來描寫故事吧

透過一點小用心來創造出畫作中的故事吧！

1 關於故事性

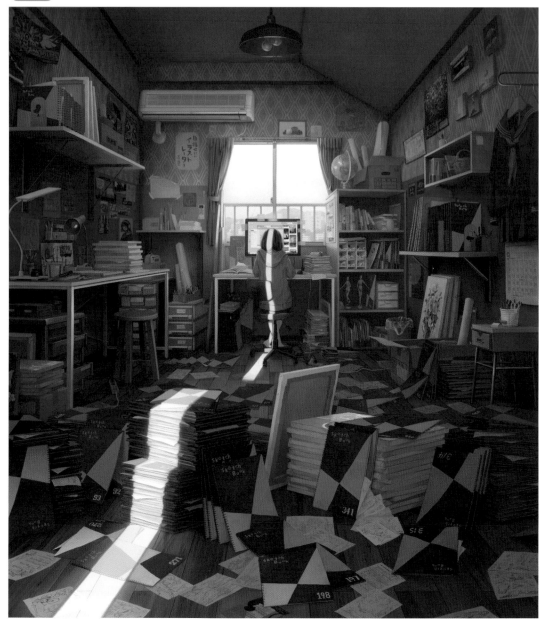

「想試著畫出具有故事性的畫作！」抱持這種想法，試著實際進行作畫後，會發現把故事塞進一幅畫中的難度很高，經過一番苦戰後，畫出來的人物表情與動作卻變得比平常來得大，破壞了作品的風格……我認為這類情況也會發生。在過度擴展故事之前，首先要暫時冷靜地核對風格等。

② 描寫『時間』

呈現故事性的方法有很多種，有一種方法叫做「製作時間軸」，此方法不易受到畫家風格的影響，而且容易用於各種情境。在進行作畫的時間點，畫作中會產生「現在」。在該處中加入「過去」。以左圖來說的話，以前畫的作品與最近使用過的書桌等就相當於過去。只要畫出與現在關聯性較高的過去，就會讓人比較容易去想像畫中的「未來」，這些要素會形成時間軸，創造出畫中的故事性。作畫時要多加留意，避免錯過重要細節。

③ 畫中的畫彙整

4 從構想到草圖完成為止

讓我們實際依序來看從構想到草圖完成為止的步驟。當畫中有多個登場人物時,故事的選項就會有增加的傾向。只要把給人強烈印象的場面設定成「現在」,我覺得就比較容易呈現出故事中的一個場景的感覺,所以我把人物設為2人,場景是接吻場景。接下來就是地點與情境的設定,若感到困惑的話,由於我認為身邊的事物與自身體驗會比較容易畫出來,所以我把地點設定成學校的美術教室,場景是1個人在作畫,另1人擔任模特兒。接著,就一味畫出腦海中藉由這些要素而浮現的畫面。人物、背景、主題圖案、顏色搭配…不管什麼都行,總之要持續地把腦中浮現的東西畫成形狀。

在這幅草圖素描中,場景是學校,加入了美術教室這個要素,以及「作畫者與模特兒」這2個角色。透過自己看得懂的筆觸,以重視速度的方式來畫。

5 塞滿細節

即使是不容易看到臉部與服裝細節的畫作,我認為畫出角色的示意圖仍是一件好事。這樣會比較容易想出角色的動作或姿勢。

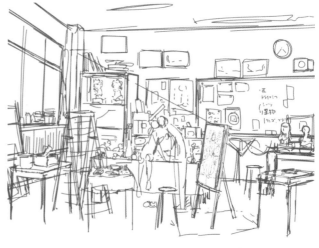

把圖案組合起來,畫出必要的東西。要去思考,美術教室內會擺放什麼東西呢?要有什麼東西,觀看者才會明白這裡是美術教室呢?人物周圍也一樣,既然有作畫者的話,那就必須要有畫到一半的畫和畫材。為了從各種角度來觀察模特兒,所以準備了折疊梯,我認為藉此可以提升真實感,是很棒的方法。在配置物體時,若能同時思考顏色與明暗,就會更好。

6 加強物體的形狀與採光方式

決定要畫的物體與配置位置後，就將其畫成更加詳細的草圖。在畫形狀複雜的東西或顯眼的物體時，要一邊特別留意，一邊調整形狀和角度。為了讓人容易理解透視圖與尺寸感，所以在畫物體重疊的部分時，要盡量變更圖層和顏色。由於物體又多又凌亂，所以使用較簡單的採光方式。

塗上顏色後，草圖就完成了。只要事先畫出足以了解完成圖的草圖，在之後的步驟中，失敗的情況就會變少，可以毫無壓力地作畫，所以我很推薦那樣做。

07/4 作畫過程 Part⑦ 『你很會討人歡心耶』作畫過程

1 主題與粗略草圖

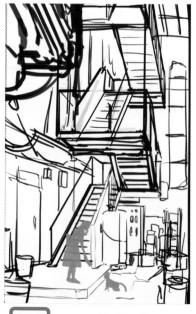

反差很棒對吧。尤其是，如果真心話和場面話之間的反差很大的話，就會讓人留下深刻印象。我想要畫出那種能看出表面與實情的畫作，並摸索了主題。最後，我得到的結論為「表面上在討人歡心，但實際上那並非其本意，而且感到很疲憊」這種反差。不過，我覺得那樣會有點難懂，所以畫的並非單純感到疲憊，而是「還很羨慕其他人」的場景。我心想，這種複雜的主題大概很難呈現吧，所以決定把主軸放在「羨慕」這類容易使人產生共鳴的情感。

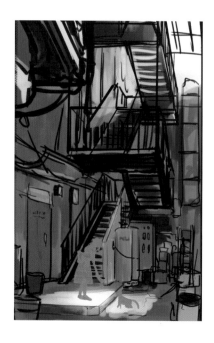

2 把背景塞滿東西

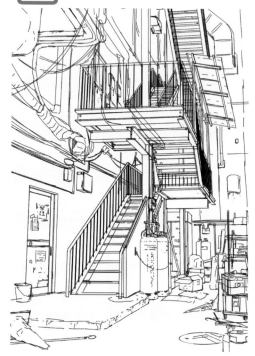

由於已經決定「很會討人歡心的貓，以及對此感到羨慕的人」這個主軸，所以要加強背景部分。在初期草圖的階段，我因為覺得這個主題有點消極，所以沒有加入天空之類的開闊景色，而是將場景設定成帶有沉悶感的場所。在樓梯的構造方面，每個樓層的高度都不同，散亂物體的透視圖很零亂，搭配上主角那種有點扭曲的情感。

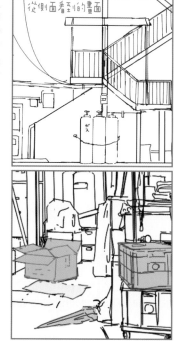

從側面看到的畫面

③ 關於透視圖的各種知識

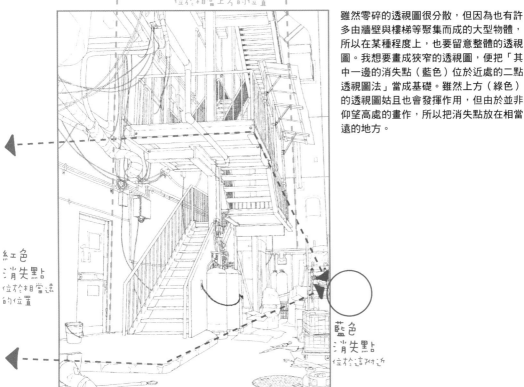

綠色消失點
位於相當上方的位置

紅色
消失點
位於相當遠
的位置

藍色
消失點
位於這附近

雖然零碎的透視圖很分散，但因為也有許多由牆壁與樓梯等聚集而成的大型物體，所以在某種程度上，也要留意整體的透視圖。我想要畫成狹窄的透視圖，便把「其中一邊的消失點（藍色）位於近處的二點透視圖法」當成基礎。雖然上方（綠色）的透視圖姑且也會發揮作用，但由於並非仰望高處的畫作，所以把消失點放在相當遠的地方。

④ 透過明暗的設計來讓光線成為主角！

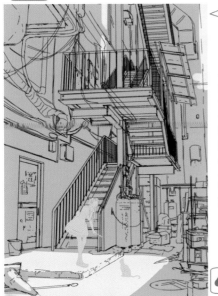

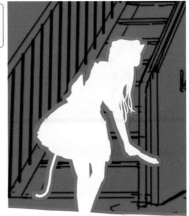

＝有陰影的部分
＝有光線的部分

為了讓背景呈現出昏暗陰沉的印象，所以大部分區域都位於陰影中。由於背景如此昏暗，所以只要確實地把光線照在主角身上，就能使其變得顯眼。藉由縮小光線照射範圍，就能使人物變得極為顯眼，也能傳達出背景的複雜模樣與狹窄感，所以可說是一石二鳥。

＝明暗的界線

5 繪製人物草圖

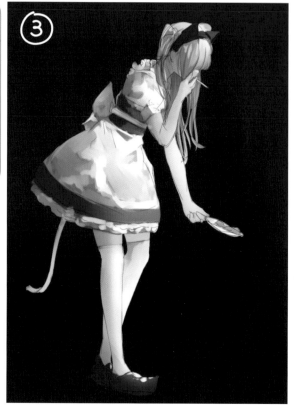

持續地繪製人物草圖。首先,先用線條畫出骨架後,再塗上顏色。為了確實地呈現出與心情之間的反差,所以在畫服裝時,要留意輕飄飄的可愛感。在畫姿勢時也要多留意,保留某種可愛感。由於這幅畫宛如戲劇作品中的一個場景,所以是否能傳達人物在做些什麼,會變得很重要。由於拿著香菸的手看不清楚,所以要稍微改善該處的顯色,為了突顯輪廓,也要進行微調,像是增加衣服的白色部分等。

6 光線中的固有色

要讓光線照在哪裡?要讓哪裡形成影子呢?我認為,事先依照畫作的主題與適合的呈現方式來思考這種明暗設計,是非常好的事情。另外,只透過明暗來思考的話,有時也會陷入僵局。在左圖中,人物的鞋子和貓咪位於光線中,後側也呈現亮色。因此,假如把鞋子和貓咪的固有色改成白色等的話,大概就會變得完全不顯眼。當後側部分的顏色為亮色,且有光線照射時,要進行調整,像是把固有色改成較暗的顏色。

⑦ 完成整體草圖

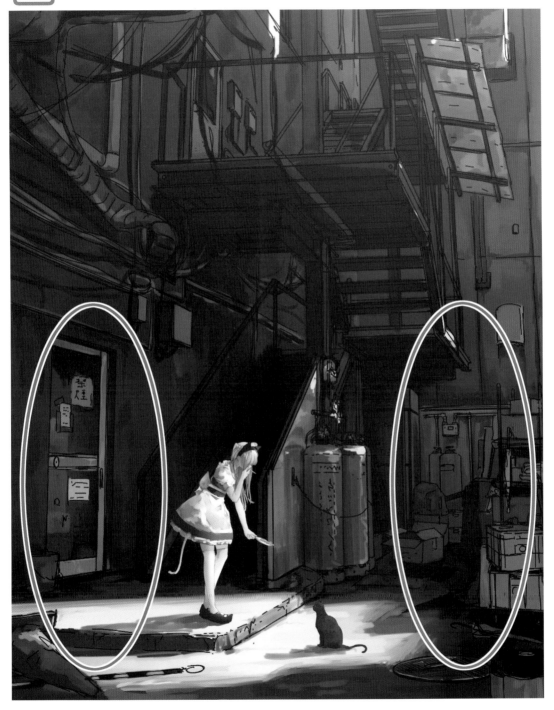

把背景也塗上顏色後,整體草圖就完成了。影子很多的緣故,因此只要使用較暗的固有色,就會顯得有模有樣。雖然各物體的立體感也很重要,但在此處,則要重視整體的一致性與平衡。透過人物左右兩邊的雜亂感來微調畫作的平衡。由於人物位置稍微偏左,所以要把右側畫得較雜亂一點。

8 背景的線稿

由於畫中有許多如果不畫得稍微正確一點，似乎就容易被指出來的物體，像是樓梯、瓦斯桶等，所以要稍微仔細地畫出線稿。由於靠近人物的部分、人物附近的物體特別容易被看到，所以要優先畫這些部分。相反地，不起眼的部分，以這幅畫來說，就是畫面上方的部分。若沒有時間的話，我認為也可以透過細微差異（nuance）筆刷來畫。始終都使用深色鉛筆。

喜歡線稿的人，也可能會因為過於沉浸在描繪細節部分線條的樂趣中，而不知不覺地畫過頭。不過，要透過顏色來確實地畫出質感與髒汙等時，最好將線條的使用量控制在最低限度。由於物體很多，所以也許看起來像是畫了很多線條，但大部分的線條都只是用來區隔物體輪廓的線條。

9 畫中所出現的文字

總之要去思考，如何避免讓並非主角的文字顯得突兀。由於文字就是那麼顯眼，所以要進行調整，讓文字顏色變得稍微淡一點，使線條變得較細。雖然這屬於很細節的部份，但文字的內容也很重要。而瓦斯桶上沒有文字的話，就會不自然，所以會透過虛構的地名來表示縣後面的文字，使其顯得有模有樣，在電話號碼部分，會讓文字變得模糊不清，無法閱讀。透過一些巧思來設法加入文字資訊。

廣島縣八重卷町祈郡
八重卷LPG物流中心

10 分別畫出亮部與暗部的細節

暗部的資訊很難看清楚，非常有助於降低作畫成本（左圖）。不過，若過度利用暗部，也可能會形成既單調又無趣的畫作，所以必須採取對策，像是讓色相產生細微變化。這次我們有「髒汙」這項很方便的暗器，所以能夠輕易地增加顏色。

如右圖，基本上，與暗部相比，亮部大多會畫得很認真。不過，當光線非常強烈時，細微的質感會因亮度而消失。想要呈現強光時，也許可以鼓起勇氣，多留意「刻意不要畫得太仔細」這一點。依照情況，甚至連影子都會變亮。

11 人物的細節與最終潤飾

人物距離觀看者有點遠，在固有色當中，也使用了略多無彩色，含有許多不易變得顯眼的要素。要改善皮膚的氣色，在明暗交界塗上濃郁的顏色來使其變得顯眼。

變更交界的

顏色

即使距離很遠，也要確實地畫出質感。皮膚很溫暖，布料與頭髮很柔軟，鞋子有點硬……要像這樣地重視物體給人的印象。

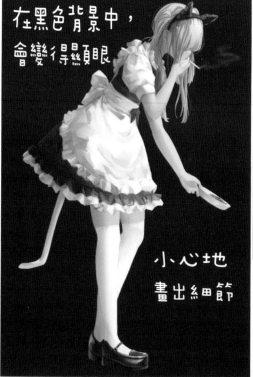

在黑色背景中，會變得顯眼

小心地畫出細節

偶爾會看到「只把人物移動到其他畫布中作畫」的畫法。由於可以專注於一項作畫工作，也容易看清人物的作畫品質，所以我認為是很棒的方法。不過，若確實有背景的話，在搭配該背景時，就能適當地檢查色調是否有融入畫面中，提升畫面的穩定感。當背景較暗時，在人物背後放上偏黑的顏色，藉此就能呈現出相當大的效果。

在畫頭髮中的兩鬢髮絲、鬆軟的貓耳、香菸的火和煙等時，要在線稿的上層製作一個新圖層，透過該圖層來進行潤飾。「雖然想要這樣畫，但線稿很礙事啊～」若會這樣想的話，我覺得也可以留到最後再進行潤飾。（除了「因為工作等因素而使劃分圖層受到限制的情況」等例外）不過，如同在上圖中所了解到的那樣，要多留意，避免加上太多乍看之下看不出來的細微潤飾。

12 反射的光線

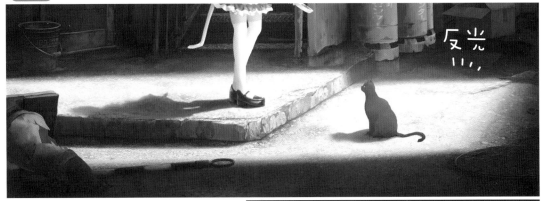

在畫強烈光線時，畫出「反光」是一種很方便的技巧。藉由把因照射到光線而變亮的部分的周圍畫得稍微亮一點，就能呈現出強光。在畫金屬等容易反射光線的物體時，特別推薦使用這種潤飾方法。

13 照射進來的光線

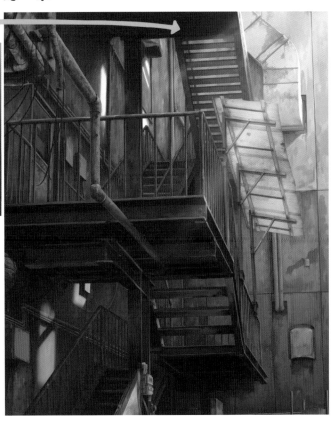

對光線從光源處照射進來的樣樣進行潤飾。光束容易讓人產生夢幻的感覺，也容易營造出浪漫的場面，總覺得很方便。不過，若畫得過於華麗的話，就容易變得有點俗氣，所以還是要多留意，避免過度使用。想要畫得很俐落時，在該圖層的混合模式中選擇「相加（發光）」功能，並使用噴槍筆刷來畫，就會很簡單。

作者

池上幸輝

出生於1995年10月19日。
生長於廣島縣的插畫家。
背景設計師。

TITLE

電影級 最強情境作畫術

STAFF		ORIGINAL JAPANESE EDITION STAFF
出版	瑞昇文化事業股份有限公司	裝丁・本文デザイン　ビーワークス
編著	池上幸輝	DTP　トップスタジオ
譯者	李明穎	編集　松尾彫香

創辦人 / 董事長	駱東墻
CEO / 行銷	陳冠偉
總編輯	郭湘齡
責任編輯	張聿雯
文字編輯	徐承義
美術編輯	謝彥如
國際版權	駱念德　張聿雯

排版	二次方數位設計 翁慧玲
製版	明宏彩色照相製版有限公司
印刷	龍岡數位文化股份有限公司

法律顧問	立勤國際法律事務所　黃沛聲律師
戶名	瑞昇文化事業股份有限公司
劃撥帳號	19598343
地址	新北市中和區景平路464巷2弄1-4號
電話 / 傳真	(02)2945-3191 / (02)2945-3190
網址	www.rising-books.com.tw
Mail	deepblue@rising-books.com.tw
港澳總經銷	泛華發行代理有限公司

初版日期	2024年7月
定價	NT$520 ／ HK$163

國家圖書館出版品預行編目資料

電影級最強情境作畫術 / 池上幸輝著；李明
穎譯. -- 初版. -- 新北市：瑞昇文化事業股份有
限公司, 2024.07
176面 ; 18.2X25.7公分
譯自：絵の勉強おたすけノート
ISBN 978-986-401-750-8(平裝)
1.CST: 電腦繪圖 2.CST: 插畫 3.CST: 繪畫技法

956.2　　　　　　　　　　113007567